KB007253

처음
만나는

7
일의 미술 수업

김영숙 지음

Italy

Art Class

처음 만나는

7일의 미술 수업

예술의 중심, 이탈리아에서 시작하는 교양 미술

김영숙 지음

빅피시
BIG FISH

일러두기

1. 미술 작품의 캡션은 작가명, 작품명, 사용 재료, 크기(세로×가로), 제작연도, 소장처순으로 표기했습니다.
2. 단행본 등 서적은《》, 잡지, 신문, 예술작품 등은 〈〉로 표시했습니다.
3. 외국의 인명과 지명은 국립국어원의 표기를 따르는 것을 원칙으로 했으나, 관용적으로 굳어진 일부 용어는 널리 알려진 대로 대체했습니다.

아름다움은 진리이고, 진리는 아름다움이다.
이것이 우리가 알아야만 할 모든 것이다.

_존 키츠

매혹적인 명화를 만날 때, 비로소 교양이 시작된다

벽에 걸린 그림을 창으로 내다본 세상으로 상상해보라. 그림 앞에 선다는 것은 곧 창밖의 세상을 향해 시선을 던진다는 뜻이 된다. 그림을 들여다볼 때 그림 속에 존재하는 누군가와, 그 무엇과 비로소 마주하게 되는 셈이다.

창밖 세상과의 진정한 소통은 '왜'나 '무엇'이라는 의문사를 가슴에 품으면서 시작된다. 그림 속, 그러니까 창밖의 저 남자는 왜 저기에 있을까? 그녀는 왜 희미한 미소로 나를 쳐다보는 것일까? 도대체 저 숲속에서 무슨 생각으로 저런 태도와 행동을 연출하고 있는 것일까?

처음에는 창밖 멀리서 이쪽을 힐끔거리기만 하던 그림 속 모든 것이, 무지로 인한 나의 불안감과 호기심이 짙어지자 보폭을 넓혀 성큼 다가온다. 그들은 대체 내게 무엇을 고백하고 토로할 것인가.

✳

어떻게 해야 그림을, 조각을 즐길 수 있느냐는 처음으로 미술 앞에 선 이들의 질문에는 '아는 만큼 보인다'라는 뻔한 대답 이상 할 수가 없다. '안다'는 것은 대상에 관한 여러 가지 차원의 '정보'를 습득한다는 뜻이다. '본다'는 것은 제대로 그것을 이해하게 된다는 뜻에 가깝다. 대상의 정보가 많을수록 그에 대한 이해가 넓어지고 깊어지는 것이 맞는다.

화가가 만들어낸 그 창밖 세상 안에는 그것을 창조한 자의 삶이, 그 삶을 살도록 한 사회가, 그 사회가 전개시킨 역사가, 그러한 역사 안에 쌓인 구성원들의 사고와 철학이 들어 있다. 그림을 본다는 것은, 그리고 조각을 본다는 것은 결국 이 모든 정보에 대한 맹렬한 추적에 가깝다.

정치적, 종교적 분쟁이 비교적 잦아들었던 17세기 중후반부터 19세기 중엽까지, 영국의 상류층 자제들은 가정교사와 하인, 외국어 통역까지 함께 데리고 대륙으로의 긴 여행, 즉 '그랜드 투어'를 떠나곤 했다. 도버해협을 건넌 뒤 프랑스를 거쳐 이탈리아에 이른 그들은 밀라노, 베네치아, 피렌체, 로마 등을 방문했다.

그들의 여정은 고대 로마의 유적을 화산재 속에 잔뜩 품고 있다가 민낯으로 토해놓은 폼페이와 헤르쿨라네움에까지 이르렀다. 더러 독일이나 네덜란드까지로 일정을 늘이는 이들도 있었으나, 여행의 목적은 누가 봐도 '이탈리아'였다. 영국의 미래를 이끌어나갈 젊은이들이 배우고 익혀야 할 모든 교양이 이탈리아에 있다고 생각

했기 때문이다.

창을 낸 벽을 굳이 이탈리아로 정한 것은 그랜드 투어의 최종 목적지가 그곳인 이유와 크게 다르지 않다. 인간 중심적 사고와 신 중심적 사고는 서구 유럽인들의 사상을 이루는 두 가지 단단한 축이다. 이탈리아는 '인간 중심적' 세계관을 확립해온 그리스와 지리적으로 가깝다. 그리스의 모든 것을 이탈리아는 품었고, 품었던 그리스적인 모든 것을 유럽에 알렸다.

한편 종교적인 측면에서 이탈리아는 로마제국이라는 이름으로 유럽과 아프리카 북쪽, 소아시아까지의 광대한 영토에 기독교를 전파해, 신 중심의 세계관을 더욱 견고하게 만들었다. 결국 이들은 서양 문명의 모든 것을 보듬고, 키우고, 확산시킨 셈이다.

미술 역시 마찬가지다. 서구인들이 찬양해 마지않는 고대 그리스 미술을 적극적으로 모방하고 발전시킨 것도, 1,000여 년의 중세기 동안 기독교 미술의 원형을 생산해낸 곳도, 르네상스라는 이름으로 걸출한 미술가들을 배출해낸 곳도 이탈리아다.

이 책은 '일주일간의 이탈리아 미술 그랜드 투어'로 꾸려졌다. 오래전, 그랜드 투어에 나선 젊은이들이 그랬던 것처럼 이 나라를 찾는 사람들이라면 으레 찾기 마련인 도시는 바티칸, 로마, 피렌체, 밀라노, 베네치아다. 도시마다 꼭 알아둬야 할 그림과 조각이 있는 곳이라면, 그곳이 미술관이건, 성당이건 가리지 않고 다루고 설명했다. 일주일간 하루에 서너 편 정도의 작품을 감상하고, 천천히 생각

✳

하며 이 세계에 빠져들 여유도 고려했다.

그림을 보는 첫 시선이 그저 '멋있네'라거나, '잘 그렸네'로 끝나지 못하고, 겉으로 보이는 것 이상에 대한 '왜?'와 '무엇'이라는 의문사가 파고들었다면, 이미 당신은 그 세계에 매혹당한 것이다.

매혹된 당신이 처음으로 잡게 될 미술 책이 이 책이었으면 좋겠다. 두근거리는 마음을 가득 안고, 가상으로건, 실제로건 이탈리아로 향할 당신들을 떠올린다. 아는 만큼 훨씬 더 많이 보고, 더 깊게 누리게 될 당신들을.

명화를 만나는 시작점에서

김영숙

차례

DAY 3.
명작으로 만나는 신화와 종교

DAY 4.
르네상스를 꽃피운 천재 예술가들

DAY 5.
메디치가의 위대한 컬렉션

DAY 6.
감상의 격을 높이는 특별한 그림들

DAY 7.
부가 이룩한 새로운 예술사

· DAY 1 ·

예술의 도시가
만든
세기의 걸작

- 바티칸 Vatican City State -

시스티나 성당

Cappella Sistina

새로운 교황을 선출하는 회의, '콘클라베'를 실시하는 이 예배당은 건축을 명령했던 교황 식스토 4세(재위 1471-1484)의 이름을 따 '시스티나'라고 부른다.

종교적 열망이나, 예술적 취향이 없는 이들조차도 감탄을 쏟아내게 하는 미켈란젤로 부오나로티의 천장화와 제단화를 비롯해, 콰트로첸토Quattrocento(1400년대 이탈리아의 문화 부흥기) 시기의 거장 피에트로 페루지노, 도메니코 기를란다요, 코시모 로셀리, 산드로 보티첼리 등이 그린 역대 교황의 초상화 36점과 예수 및 모세의 일생을 담은 총 12점의 작품도 눈을 뗄 수가 없다.

라파엘로의 방

Stanze di Raffaello

교황 율리오 2세와 레오 10세, 클레멘스 7세가 16세기에 개인적으로 사용했던 교황궁 2층의 네 구역은 라파엘로 산치오와 그의 제자들이 장식했다 하여 '라파엘로의 방'이라고 한다. 각 방은 그림의 내용에 따라 콘스탄티누스의 방, 헬리오도로스의 방, 서명의 방, 보르고 화재의 방 등으로도 부른다.

율리오 2세는 페루지노와 루카 시뇨렐리 등 전대 화가의 그림을 뜯어내고 오로지 라파엘로의 그림으로만 장식하라고 명했을 만큼 그를 깊이 신뢰했다. 라파엘로는 스승 페루지노의 '보르고 화재의 방' 천장화만 남기고 전체를 제자와 다시 그렸다.

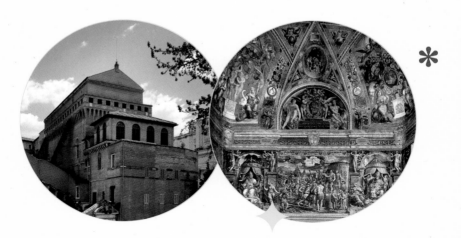

벨베데레 정원

Cortile del Belvedere

교황 율리오 2세(재위 1503-1513) 당시 발굴된 조각상이나 교황 클레멘스 14세(재위 1769-1774)와 비오 6세(재위 1775-1799) 등이 수집한 고대 조각상을 전시하던 공간으로 '조각정원'으로 불리다가, 1700년대에 지금과 같은 팔각형의 모습을 갖추게 되면서 '8각 정원Octagonal Court'이라고도 일컬어진다.

해의 위치에 따라 조각상에 떨어지는 빛의 크기와 방향이 달라져 신비로운 분위기를 연출한다. 세밀하고 정교한 조각을 자랑하는 고대 석관들부터 19세기 최고의 신고전주의 조각가, 안토니오 카노바의 작품까지 감상할 수 있다.

피나코테카

Pinacoteca

'미술관'이라는 의미의 이 건물은, 무솔리니와의 담판으로 바티칸 독립을 일구어낸 교황 비오 11세(재위 1922-1939)의 명에 따라 착공, 1932년에 개장했다. 교황청에서 수집한 12~19세기의 회화 작품 약 460점을 18개의 전시실에서 시대순으로 전시하고 있어, 미술사의 흐름을 자연스레 이해할 수 있다.

조토 디본도네, 프라 안젤리코, 멜로초 다포를리, 페루지노, 라파엘로, 레오나르도 다빈치, 티치아노 베첼리오, 파올로 베로네세, 카라바조 등 서양 회화사의 대표적 화가들의 걸작을 두루 소장하여 한 작품도 놓칠 수 없는, 매력적인 공간이다.

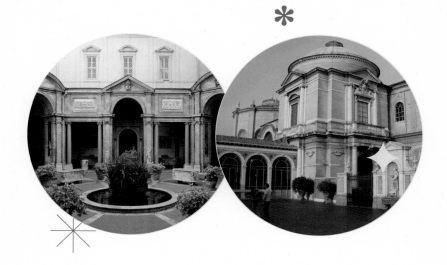

최고의 작품으로
자신의 실력을
증명하다

미켈란젤로 부오나로티, 〈시스티나 성당 천장화〉

프레스코, 412×132㎝, 1508~1512년, 바티칸 시스티나 성당

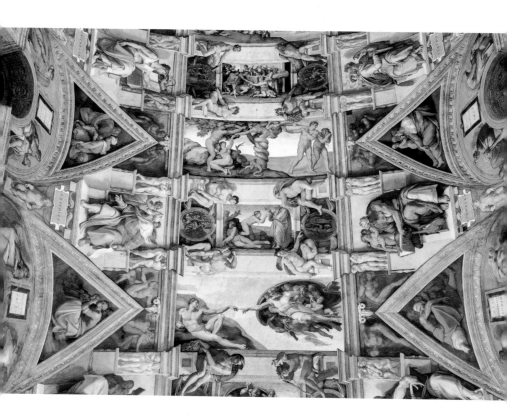

교황 율리오 2세는 자신이 죽은 뒤 묻힐 영묘를 조성하면서, 그 장식을 미켈란젤로에게 의뢰했다. 누구보다도 조각에 큰 뜻을 품고 있던 미켈란젤로는 영묘에 여러 인체 조각상을 배치하는 설계안을 만들어 제출했다. 그러고는 필요한 대리석을 미리 확보해두기 위해 채석장에 주문을 넣는 등 분주하게 작업에 필요한 것들을 준비하고 있었다.

그러나 성 베드로 성당의 재건축 문제에 꽂히기 시작한 교황은 미켈란젤로와의 작업을 뒷전으로 여겼고, 작업에 필요한 여러 가지 결재도 차츰 미뤄졌다. 푸대접을 견디다 못한 미켈란젤로는 모든 일을 중단하고 피렌체로 떠나버렸다.

이에 교황은 크게 분노하여 그를 다시 끌고 오다시피 했는데, 뜻밖에도 이번에는 시스티나 성당의 '천장 벽화' 작업을 명했다. 평소 조각이 회화보다 우월한 미술이라는 신념을 굳게 품고 있던 미켈란젤로는 아연실색할 수밖에 없었다. 무엇보다도 그는 이렇게 큰 프레스코화 작업을 해본 적이 없었다.

천재를 질투한 브라만테

프레스코화는 회반죽을 벽에 발라 그것이 마르기 전에 그림을 그려야 해서 하루에 작업 분량이 정해져 있었다. 실수하거나, 마음이 바뀌어 수정하려면 그린 것을 죄다 뜯어낸 뒤, 다시 회벽에 반죽을 바

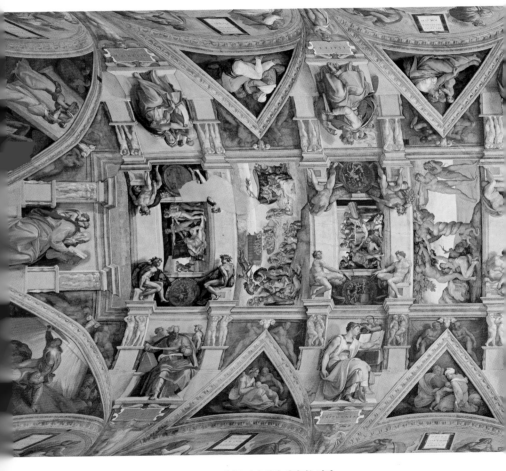

〈시스티나 성당 천장화〉 전경

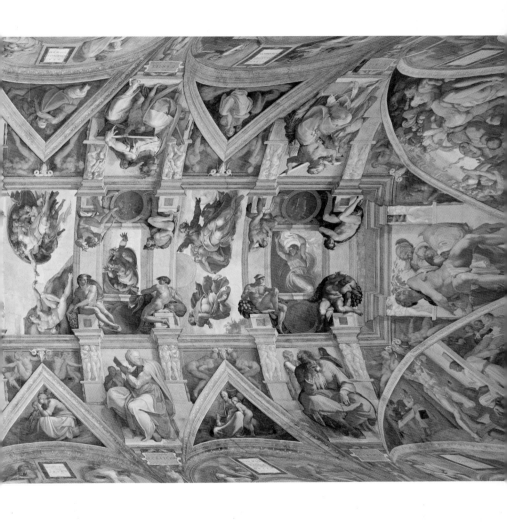

르고 그려야 해서 여간 힘든 작업이 아니었다. 그렇게 자신은 화가가 아닌 조각가임을 주장하며 버티던 미켈란젤로는 어느 날 갑자기 그 일을 맡겠노라고 선언했다.

그는 아직 회화에서 이렇다 할 실력을 보이지 않았던 자신에게 교황이 이렇게 무리한 요구를 한 것은, 적대적 관계의 건축가 도나토 브라만테의 간교 때문이라고 내심 생각했다. 게다가 교황청 내에서는 미켈란젤로에 대한 교황의 절대적인 신임을 무너뜨리려고 브라만테가 일부러 회화 작업을 시켜보자며 교황을 꼬드겼다는 말도 나돌았다.

미켈란젤로는 브라만테의 교활한 작전에 정면 돌파를 시도했다. 세상 모두가 놀랄 만큼의 대작을 완성해, 상대의 코를 납작하게 만들어주겠노라 결심한 것이다. 그리고 예상대로, 아니 예상보다 훨씬 더 훌륭한, 지구상에 이 이상은 없을 정도의 작품이 탄생했다.

수많은 이야기와 인물로 채워진
시스티나 성당의 천장

원래 미켈란젤로는 천장과 벽이 연결되는 부분에 12사도의 모습을 담고, 중앙에 장식을 넣어 마감하는 정도로 생각했지만, 나중에 구상을 완전히 바꿔버렸다. 아래에서 올려다보면 보이는 건축 구획물은 실제가 아니라 모두 미켈란젤로가 그린 그림이다.

✳

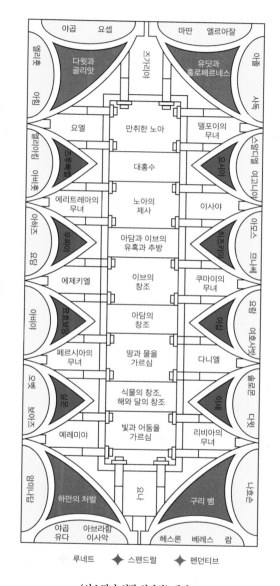

◆ 루네트　◆ 스펜드럴　◆ 펜던티브

〈시스티나 성당 천장화〉 배치도

그는 우선 시스티나 성당의 긴 공간 천장에 〈창세기〉에 실린 9개의 장면을 그렸다. 천장의 중앙 9면은 제단 쪽에서 시작해 출입구, 즉 파사드를 향해 '빛과 어둠을 가르심', '식물의 창조, 해와 달의 창조', '땅과 물을 가르심', '아담의 창조', '이브의 창조', '아담과 이브의 유혹과 추방', '만취한 노아', '노아의 제사', '대홍수' 등 〈창세기〉의 내용을 비교적 시대순에 맞게 구상했다.

그리고 천장 끝 양쪽에 '요나'와 '즈가리야' 이야기를 넣었고, 중앙 9개의 장면을 기준으로 그 좌우에 신화 속 무녀와 성서의 예언자들을 각각 5개씩 총 10개의 그림으로 채워넣었다. 이들 10개의 그림 사이에 삼각형 모양의 스펜드럴과 그 바깥쪽, 16개의 루네트에는 예수의 조상들을 그렸다. 천장 벽화 전체의 가장 바깥쪽 네 귀퉁이, 펜던티브에는 구약의 예언서들에서 언급된 이스라엘 민족의 구원과 관련한 장면들을 담았다.

미켈란젤로는 그가 작업하는 중에도 미사가 진행될 수 있도록 파사드 쪽에서부터 작업을 시작했다. 당연히 노아와 관련된 세 가지 이야기를 먼저 그렸고, 그다음으로 아담과 이브 이야기를 세 장면, 그리고 하나님의 천지창조 세 장면을 그려 나갔다.

노아와 관련한 세 장면을 그린 뒤 미켈란젤로는 아래에서 위를 쳐다보면 이렇게 많은 군상이 잘 보이지도 않는다는 점을 파악하고 다음 그림부터는 등장인물 수를 대폭 줄이고, 인물 하나하나의 크기를 크게 그려서 먼 거리에서도 주제를 단번에 알아낼 수 있도록 했다. 이 그림들은 하나씩 건너뛰며 액자 형태를 취하고 있는데 그

✳

모퉁이에 이뉴디Ignudi라고 하는 총 20명의 누드 상과 10개의 청동 메달리온Medallion을 그려 넣었다.

미켈란젤로는 조수도 없이 혼자서만 그림을 그렸다고도 전해지는데 이는 사실이 아니다. 이뉴디나 청동 장식 등은 조수에게 맡기기도 했고, 자신을 도와 물감을 준비하고 붓을 골라주는 조수가 언제나 그와 함께했다. 이뉴디들은 대부분 참나무 이파리나 도토리 등으로 장식했는데, 이 나무와 열매는 식스토 4세와 율리오 2세를 배출한 로베레 가문을 상징한다.

천장화 중 가장 잘 알려진 그림으로 〈아담의 창조〉를 꼽는다. 이 그림 속 아담의 몸은 거의 조각상을 방불케 하는데, 미켈란젤로가 피렌체에서 제작해 현재 피렌체 시청사를 지키고 있는 〈다비드〉

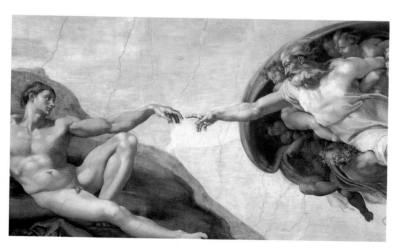

미켈란젤로 부오나로티, 〈아담의 창조〉
프레스코, 1510년, 280×570cm, 바티칸 시스티나 성당

상(본문 234쪽)과 거의 크기가 같다. 하나님과 서로 손끝으로 교감하는 이 모습은 스필버그의 영화 〈E.T.〉를 떠올리게 한다. 아담의 손가락은 미켈란젤로가 사망한 지 1년이 지났을 즈음, 천장 균열로 금이 가서 후대 화가가 새로 그린 것이다.

하나님의 몸을 감싼 붉은 장막 안에는 12명의 인물이 보이는데, 예수의 12제자를 의미한다고 보는 이도 있고 왼팔 바로 아래 천사가 여자로 보인다는 점에서 이브나 마리아를 대동한 천사들로 해석하기도 한다. 전체적으로 붉은 장막과 인물들이 만들어내는 선이 사람 뇌의 단면과 닮아 있어서, 하나님이 결국 아담, 즉 우리 인간에게 이성적으로 판단할 수 있는 능력을 선사했다고도 읽는다.

자신의 감정과 생각에 솔직했던 미켈란젤로

〈창세기〉의 내용을 담은 중간 그림 양쪽에 신화의 무녀 5명과 성서의 예언자 7명이 그려져 있다. 르네상스 시대 미술가들의 삶과 업적을 기록한 조르조 바사리의 말에 따르면 예레미야는 미켈란젤로의 모습과 흡사하다. 미켈란젤로는 이 그림에서와 같이 장화를 즐겨 신었고, 다소 어두운 표정으로 끊임없이 생각하고 사색하는 사람이었다.

마침 시스티나 성당 근처의 교황궁에서 훗날 〈아테네 학당〉(본문 40쪽)으로 일컬어지는 그림을 완성했던 라파엘로는, 미켈란젤로

✳

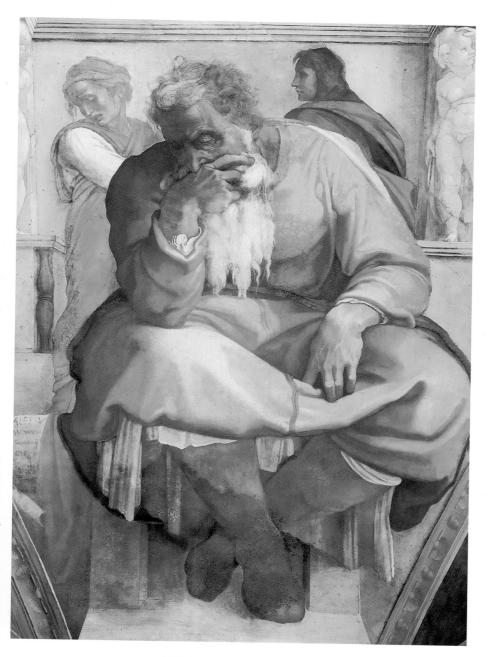

미켈란젤로 부오나로티, 〈예언자 예레미야〉

프레스코, 1511년, 390×380cm, 바티칸 시스티나 성당

가 작업 중간에 개방한 천장화를 보고 그 위대함에 경외심을 느꼈다. 작업장으로 돌아온 그는 찬사와 애정을 담아, 다 그린 그림을 다시 수정해 하단 중앙에 미켈란젤로를 모델로 한 헤라클레이토스를 그려 넣었다(본문 44쪽). 정작 미켈란젤로는 그 그림에 콧방귀를 끼었지만, 〈예언자 예레미야〉에서 라파엘로가 묘사한 방식으로 은근히 자신의 모습을 표현했다.

미켈란젤로가 천장 벽화에 그려 넣은 7명의 예언자와 5명의 무녀는 전체 그림 중 가장 크게 그려져서 식별하기 쉽다. 기독교 예언자와 신화 속 무녀를 비슷한 비중으로 그린 것은 신학과 신화를 관련지어 해석하는 인문주의자들의 시각에 영향을 받은 것이라 볼 수 있다.

5명의 무녀 중 가장 우람하게 그려진 〈쿠마이의 무녀〉는 "처녀가 임신한 아이가 새로운 황금시대를 연다"라는 예언을 한 바 있는데, 이는 순결한 마리아가 예수를 잉태한 일을 상기시킨다. 그녀 곁에는 두 아이가 서 있는데, 중앙의 아이가 왼쪽 아이의 어깨에 올린 손을 자세히 보면 엄지손가락을 검지와 중지 사이에 끼운 상태임을 알 수 있다.

이는 그때나 지금이나, 이탈리아에서나 한국에서나 통용되는 욕설 행위로, 자신을 함부로 대했던 교황 율리오 2세에 대한 미켈란젤로의 소심한 복수 정도로 해석하는 이들이 많다.

✳

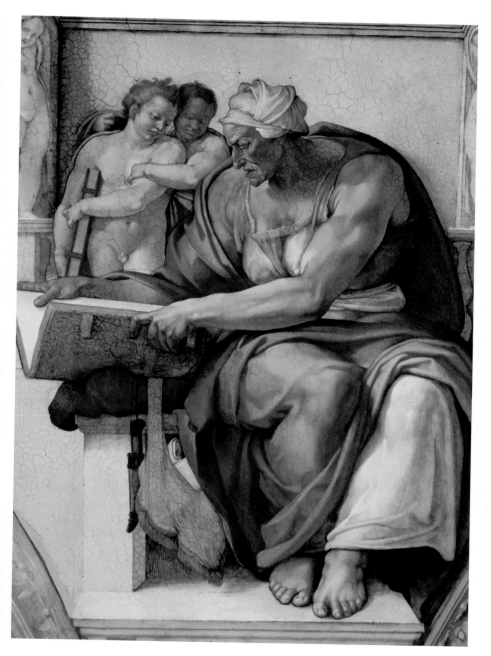

미켈란젤로 부오나로티, 〈쿠마이의 무녀〉
프레스코, 1510년, 375×380cm, 바티칸 시스티나 성당

예술인가,
외설인가

미켈란젤로 부오나로티, 〈최후의 심판〉

프레스코, 1,370×1,220㎝, 1535~1541년, 바티칸 시스티나 성당

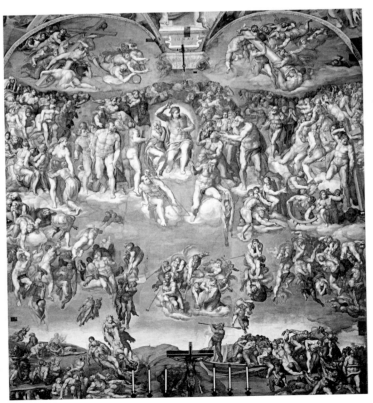

교황 클레멘스 7세(재위 1523-1534)가 또 한 차례 시스티나 성당으로 미켈란젤로를 불러 '최후의 심판' 장면을 제단화로 그리도록 한 것은 신성로마제국의 황제 카를 5세를 향한 분노와도 관련이 있다. 교황은 카를 5세와 손을 잡았다가 이권을 위해 손을 슬쩍 빼는 바람에 처절한 응징을 받았다. 황제의 군사가 로마로 진격해 무시무시한 약탈과 방화를 자행한 것이다.

가까스로 목숨을 건진 교황은 카를 5세를 향해, 또 황제를 도와 자신의 신성한 땅을 더럽힌 자들을 향해, 그날 이후 자신에게 불신의 칼날을 자꾸 세우는 신도들을 향해, 죽음 이후의 세계인 '심판의 날'을 눈앞에 보여주며 경고하고자 했다.

그러나 클레멘스 7세는 미켈란젤로가 붓을 들기도 전에 세상을 떠났고, 뒤를 이어 교황의 자리에 오른 바오로 3세가 재의뢰해 작업이 시작될 수 있었다.

벽화 곳곳에 숨겨진 성서의 상징들

미켈란젤로는 총면적 약 1,800제곱미터에 높이 약 18미터에 해당하는 성당 벽면에 420여 명의 인물 군상을 4개의 단으로 나누어 그려 넣었다. 가장 상단을 멀리서 보면 양쪽으로 튀어나온 부분이 해골의 눈처럼 보이는데, 천사들이 예수가 수난받을 때 사용된 도구들을 들고 하늘을 나는 모습으로 채워져 있다.

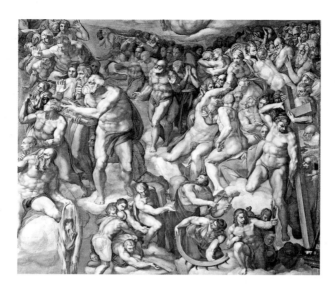

기독교를 위해 순교한 성인들

그 아래 단에는, 손을 치켜든 채 누구를 살리고, 벌할 것인지를 고뇌하는 예수를 중심으로 기독교를 위해 순교한 성인들이 포진하고 있다. 그들은 자신들이 처형당할 때 사용된 무시무시한 도구들을 들고 있다. 예컨대, 화살을 맞는 형벌을 받았던 성 세바스티아노는 화살통을, 못이 튀어나온 바퀴에 깔렸던 성녀 가타리나는 그 바퀴를 들고 있다.

성녀 가타리나 바로 뒤, 붉은 옷을 입고 못처럼 생긴 빗을 들고 선 자는 성 블라시오다. 그는 그 빗으로 온몸이 찢기는 형벌을 받았고 참수당하기까지 했다. 원래 성 블라시오의 얼굴은 지금처럼 뒤를 보고 있지 않고 자신의 정면을 향하고 있었다.

✳

성녀 가타리나와 성 블라시오

천국과 지옥으로 보낼 이들을 확인하는 천사

옷을 다 벗은 두 남녀의 모습이 어쩐지 성적인 자세를 연상시킨다며 사람들이 입방아를 찧자, 미켈란젤로의 제자였던 다니엘레 다 볼테라는 두 성인에게 붉은색과 초록색 옷을 단단히 입히고 성 블라시오의 얼굴이 예수를 향하도록 바꿔 몇몇 감상자의 음탕한 해석을 차단해야 했다.

그 아래 단 중앙에는 나팔 부는 천사들과 크고 작은 책을 든 천사들이 그려져 있다. 이들은 죽은 자를 깨우고, 천국 혹은 지옥으로 보낼 자들의 명단을 확인 중이다. 왼편 천사는 작은 책을, 오른편 천사는 혼자 들기에도 벅찰 정도로 큰 책을 들고 있다. 아마도 작은 책에는 몇 안 되는 선한 이들의 이름이, 큰 책에는 죄의 대가를 치러야 할 사람들이 적혀 있을 것이다.

화면 하단 왼쪽에는 구원받은 이들이 천상으로 오르는 모습이, 오른쪽에는 저주받은 이들이 지옥으로 떨어지는 장면이 펼쳐진다. 오른쪽 기둥 옆, 자신의 성기를 잡힌 채 놀란 눈을 한 남자는 색을

지옥으로 떨어지는 자

탐했다. 초록색 옷을 입은 천사와 주먹질하며 싸우는 이는 분노 조절에 실패하고 폭력을 일삼은 이다.

그 곁에 몸을 거꾸로 한 채 떨어지는 남자의 목 아래로 열쇠와 돈주머니가 보인다. 열쇠는 천국의 열쇠를 받은 성 베드로를 떠올리게 하는데, 직접적으로 그를 상징한다기보다는 부패한 성직자들을 상기시키는 장치로 볼 수 있다. 한 남자는 로댕의 〈생각하는 사람〉을 떠올리게 한다. 악마들이 달라붙어도 아무 반응이 없는 그는 그저 생각만 하지 행동이 없는 게으른 자다.

가장 아랫단 왼쪽에는 죽은 영혼들이 잠에서 깨어 부활하는 장면이, 오른쪽에는 지옥의 입구가 그려져 있다.

✳

너무 야하다고? 외설 논란에 휩싸인 걸작

미켈란젤로가 만 6년을 들여 완성한 〈최후의 심판〉은 이후 엄청난 후폭풍에 휩싸인다. 까칠하기로는 소문이 난 미켈란젤로는 유난히 적이 많았는데, 그중에는 작품을 부탁했다 거절당한 피에트로 아레티노라는 자가 있었다.

그는 당대 군주들을 포함한 실세들을 거칠게 조롱하는 풍자 문학가로 악명이 높아 혹시라도 자신이 그의 혀끝에 잘근잘근 씹힐 것을 두려워한 몇몇은 입막음용 선물을 수시로 갖다 바칠 정도였다. 그랬으니 자신의 청을 가볍게 거절하는 미켈란젤로가 얼마나 미웠겠는가.

그는 미켈란젤로가 작업하는 동안, 혹은 작업 후에도 비판의 칼날을 들이댔다. 예수를 수염도 없는 젊은 애송이로 그린 것은 트집 잡을 것만 고민하던 아레티노에게 씹기 좋은 안줏감이었다. 수염이 난 점잖은 장년의 모습으로 예수를 그리는 것이 일반적이던 시절이었기에, 〈벨베데레의 아폴론〉(본문 59쪽)과 같은 미소년의 모습으로 등장한 예수는 충분히 비판의 대상이 되었다.

아레티노는 두 번째 단 오른쪽 끝자락에 있는, 천국에 이른 성인들의 격정적인 입맞춤 장면도 문제 삼았다.

하늘에서 축복받은 자들 몇몇이 서로에게 친절하게 입을 맞추는 광경을 상상해보세요. 얼마나 웃깁니까. 실제로 그들은 더욱 고상한 것

젊은 예수의 모습

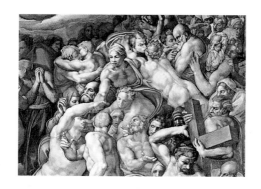

천국에 이른 성인들의 입맞춤

들을 행해야만 하잖아요.

또 수염이 없는 예수를 그렸다는 건, 어떤 신비한 의도가 숨어 있는 것입니까?

열심히 문제점을 지적해주면 지당하신 말씀이라며 고개를 조아릴 미켈란젤로가 아니었다. 화가 잔뜩 난 아레티노는 "저 인간, 살가죽을 벗겨버릴거야"라고 떠들고 다녔다. 그의 악의에 가득 찬 말들이 돌고 돌아 미켈란젤로의 귀에 들어왔다.

'벗기려면 벗겨봐!' 싶었던지 미켈란젤로는 예수 오른쪽 아래에 자신의 벗겨진 살가죽을 든 성 바르톨로메오를 그리면서 가죽의 얼굴을 자신의 모습으로, 또 칼을 든 성인의 얼굴을 아레티노로 그렸다. 성 바르톨로메오는 칼로 온몸의 살가죽을 벗겨내는 학대를 당하고 순교한 자였다.

아레티노만 미켈란젤로를 괴롭힌 건 아니었다. 교황 바오로 3세의 비서실장쯤 되는 추기경 비아조 다 체세나가 그림이 온통 벌거벗은 사람투성이라며 이런 그림은 곧 지워버려야 한다는 식으로 말했다.

그러나 그림에 완전히 반한 교황은 버럭 화를 내며, 작품에 손을 대면 파문이라고 으르렁댔다. 둘이 자리를 뜬 뒤, 미켈란젤로는 지옥의 심판관을 추기경의 모습으로 하단 오른쪽 구석에 그려 넣었다.

귀가 당나귀 귀로 늘어난 데다 성기마저 뱀에게 물리는 제 모습을 보고 아연실색한 추기경은 다시 교황에게 불만을 털어놓았다.

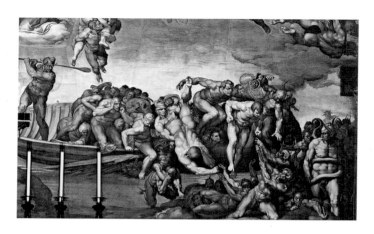

추기경의 얼굴을 한 지옥의 심판관

하지만 교황은 이렇게 말했을 뿐이다.

"미켈란젤로가 그대를 연옥에 두었다면 힘을 쓸 수가 있지만, 지옥에 있으니 내가 할 수 있는 일이 없다네."

✳

미켈란젤로의 제자,
팬티 화가가 되다

미켈란젤로에게 절대적으로 호의적이었던 교황 바오로 3세가 서거한 이후로 〈최후의 심판〉의 외설 논쟁은 더욱 격해졌다. 결국 그림을 다 지워버리자는 주장까지 나오자 심각한 정도의 노출을 가리는 쪽으로 결론이 나게 되었다. 다행인지 불행인지, 미켈란젤로가 그림 수정 요구를 받은 지 한 달 뒤에 세상을 떠나는 바람에 자신의 그림에 다시 색을 입히는, 어찌 보면 모욕적인 작업은 하지 않아도 되었다.

그림 수정은 미켈란젤로의 제자 볼테라가 맡았다. 사람들은 그의 작업을 벗은 이에게 팬티를 입혀주는 일과 같다고 생각했는지 볼테라를 '팬티 화가'라는 별명으로 불렀다.

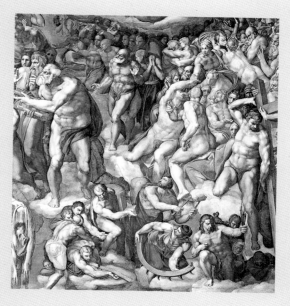

〈최후의 심판〉 중 볼테라가 옷을 입힌 부분 일부

플라톤부터
헤라클레이토스까지,
고대 그리스 학자들의 학당

라파엘로 산치오, 〈아테네 학당〉

프레스코, 550×770㎝, 1511년, 바티칸 라파엘로의 방

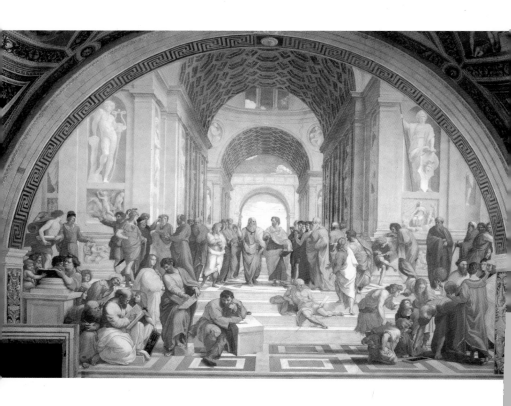

'라파엘로의 방' 중 라파엘로가 가장 먼저 작업을 시작한 '서명의 방'은 교황 율리오 2세의 개인 서재로 중요한 문서를 읽고 서명하는 용도로도 사용했다. 〈아테네 학당〉을 비롯해, 〈성체 논쟁〉, 〈파르나소스〉, 〈정의〉 등의 대형 그림이 네 벽면을 둘러싸고 있다(본문 46쪽). 이 중 〈아테네 학당〉은 그림이 고대 그리스의 학자들로 가득 찬 것을 보고 17세기의 문인, 조반니 피에트로 벨로리가 붙인 제목이다.

개인 서재라고는 하지만 서명을 기다리는 각국의 대사와 주요 귀빈들이 수시로 드나들었을 서명의 방에 고대 그리스 철학자들을 이토록 가득 그린 것은, 고대의 인간 중심적 학문과 사상을 부활시키겠다는 르네상스 정신을 교황청에서도 전폭 수용했다는 뜻으로 읽힌다. 그림을 그린 라파엘로도 이 그림을 수용한 율리오 2세도 과연 르네상스의 최전성기를 구가한 이들이라 할 수 있다.

한자리에 모인 고대 그리스의 유명 학자들

① 라파엘로

② 플라톤

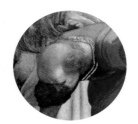
③ 유클리드

라파엘로는 〈아테네 학당〉에 60명에 가까운 인물을 그려 넣었는데, 오른쪽 가장자리에는 자신의 얼굴을 그려 넣어, 서명을 대신했다①.

잘 짜인 원근법의 공간에 중앙의 두 인물을 중심으로 좌우가 무게 중심을 이루는 안정적 구도는 르네상스 그림의 특징이라 할 수 있다. 정중앙의 두 인물은 플라톤과 아리스토텔레스다. 라파엘로는 플라톤의 얼굴을 레오나르도 다빈치로 그려 존경심을 표현했다②.

라파엘로를 로마로 불러들인 사람은 성 베드로 성당의 재건축을 책임지던 브라만테였다. 라파엘로는 그의 얼굴을 컴퍼스를 들고 두 개의 삼각형을 그리고 있는 기하학자, 유클리드로 묘사해 실제로 늘 무엇인가의 길이를 재고 각도를 재야 하는 건축가의 삶을 연상하게 만들었다③.

"베끼지 말라고!"
미켈란젤로와 라파엘로의 신경전

미켈란젤로는 평소, 거장들의 기법을 연구해 자주 작품에 응용하곤 하던 라파엘로를 탐탁지 않아 했다. 그는 라파엘로가 자기 작품을 베끼고 있다며 자주 비난했는데, 그림 하단 왼쪽, 한쪽 다리를 상자에 올린 채 몸을 틀고 선 파르메니데스의 경우④, 누가 봐도 미켈란젤로가 미완성으로 남긴 〈성 마태오〉⑤를 빼닮긴 했다.

까칠한 미켈란젤로와 자주 부딪히며 감정이 상했던 것인지, 미

✳

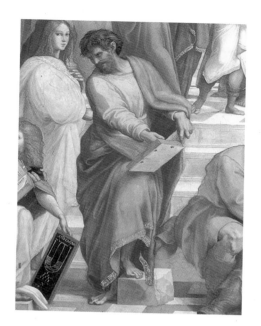

④ 파르메니데스

⑤ 성 마태오

켈란젤로를 그림 속에 굳이 넣고 싶지 않았던 라파엘로는 그대로 그림을 끝내고 완성을 고했다. 그즈음 미켈란젤로는 시스티나 성당에서 그리던 천장화를 한 번 개방한 적이 있는데, 그때 그림을 본 라파엘로는 입을 다물 수 없을 정도로 감동했다. 얼굴만 보면 시비를 거는 작자였지만, 그의 예술 세계만큼은 인정하지 않을 수 없었다.

라파엘로는 다 된 그림이지만 굳이 수정하는 수고를 마다하지 않고, 〈아테네 학당〉의 하단에 큼지막하게 미켈란젤로의 모습을 한 철학자 헤라클레이토스를 그려 넣었다⑥.

프레스코화는 회벽을 바른 뒤 마르기 전에 그림을 그려야 하기에 다 된 작품을 수정하는 일은 여러 가지로 번거롭기 짝이 없는 일이었다. 상자에 몸을 기댄 채 앉아 있는 철학자는 늘 사색에 잠겨 있는, 누추한 옷에 장화를 신고 다니던 미켈란젤로의 외모와 성격을 고스란히 닮은 듯했다. 미켈란젤로는 라파엘로의 이런 호의에 코웃

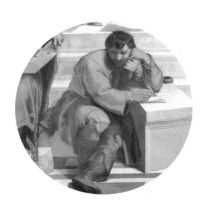

⑥ 헤라클레이토스

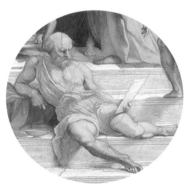

⑦ 디오게네스

✳

음만 쳤다.

'그리려면 중앙에 제대로 넣지, 이게 뭐람!' 싶었던 것이다. 하지만 그도 라파엘로가 그린 자신의 모습이 영 싫지만은 않았던지, 〈시스티나 성당 천장화〉를 그리면서 〈예언자 예레미야〉의 모습(본문 27쪽)에 헤라클레이토스의 자세와 자신의 얼굴을 슬쩍 따라 그려넣었다.

그림 중앙, 계단 아래 널브러져 앉아 있는 이는 철학자 디오게네스이다⑦. 견유학파로 알려진 그는 마음 가는 대로 사는 것이 행복이라 역설한 이로, 알렉산더 대왕이 찾아와 자신에게 가르침을 달라면서, 원하는 것이 무엇이건 소원을 들어주겠다고 하자 아무것도 필요 없으니 햇빛이나 가리지 말라는 말로 응수했다는 유명한 일화의 주인공이다. 그러나 학자 중에는 옆에 놓인 술잔이 곧 독배를 연상시킨다 해서 소크라테스라고 주장하는 이도 있다.

'서명의 방' 내부의
주요 작품들

라파엘로 산치오, 〈정의〉
프레스코, 하단 길이 660㎝, 1510년, 바티칸 서명의 방

반원형의 그림 상단 중앙은 '현명함'을 상징하는 여인을, 좌우로 '용기'를 상징하는 갑옷 차림의 여인과 '인내'를 상징하는 여인을 배치했다. 갑옷을 입은 이 '용기'의 여인이 손에 든 참나무는 교황 율리오 2세의 집안, 즉 로베레Rovere 가문의 상징이다. 중앙, '현명함' 의 여인은 뒤통수가 노인의 얼굴이다. 현명함은 곧 '연륜'에서 나온다.

하단 왼쪽은 5세기 동로마제국 최전성기의 대제 유스티니아누스, 오른쪽은 교황 그레 고리오 9세(재위 1227-1241)이다. 유스티니아누스는 세속 법인《시민법 대전》을 편찬했 고, 교황 그레고리오 9세는《교황령집》을 만들어 교회법을 체계화했다.

라파엘로 산치오, 〈파르나소스〉
프레스코, 하단 길이 670㎝, 1511년, 바티칸 서명의 방

〈파르나소스〉는 시와 음악의 신인 '아폴론'과 '뮤즈'가 사는 언덕으로, 라파엘로는 9개의
현이 있는 바이올린을 연주하는 아폴론과 뮤즈, 그리고 예술가들을 함께 그려 넣었다.

라파엘로 산치오, 〈성체 논쟁〉
프레스코, 하단 길이 770㎝, 1510년경, 바티칸 서명의 방

〈성체 논쟁〉은 미사에 쓰이는 빵과 포도주가 사제의 축성 기도를 통해 '예수의 살과 피
로 변한다'는 '화체설'을 두고 벌어진 논쟁으로, 율리오 2세는 이에 동의하는 입장이었다.

헬레니즘의 걸작이
미켈란젤로의
위조품?

하게산드로스, 아타노도로스, 폴리도로스, 〈라오콘〉 군상

대리석에 조각, 205×158㎝, 기원전 175~150년경, 바티칸 미술관

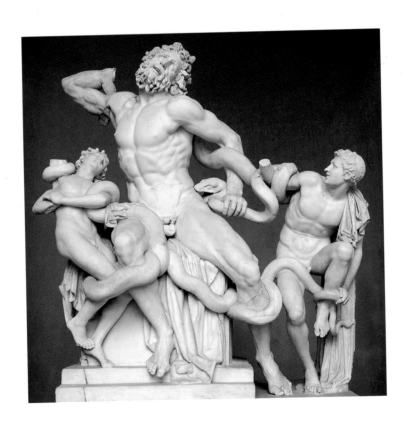

한 남자가 고통에 못 이겨 온몸을 비틀고 있다. 그의 왼쪽 옆구리를 뱀이 깨물고 있다. 남자의 벌어진 입에서 공포와 고통의 가쁜 숨소리가 들리는 듯하다. 팽팽한 근육이 터질 듯한 중앙의 남자는 트로이인 라오콘이다.

그의 양쪽 두 젊은 남자도 뱀의 공격을 받는다. 발가락 끝부터 머리 꼭대기까지 잔뜩 힘이 들어가 있다. 다리와 팔을 칭칭 감고 있는 뱀으로부터 빠져나오려 애쓰지만 가능해 보이지 않는다. 이 두 젊은이는 라오콘의 아들들이다. 피붙이들이 당하는 걸 보면서도 아무런 도움이 되지 못하는 자책감은 라오콘을 더욱 고통스럽게 했을 것이다.

"목마를 성안으로 들어선 절대 안 된다"

10년이나 지속된 그리스와 트로이 간의 전쟁 막바지, 그리스군은 해안가에 거대한 목마를 남겨두고 홀연히 철수한다. 트로이인들은 목마를 전리품으로 생각하고 성안으로 들여놓자는 측과 아무래도 수상하니 불태워버리자는 측으로 나누어졌다.

그 와중에 그리스에서 보낸 첩자는 목마는 아테나 여신에게 바치는 그리스인의 제물이니 함부로 건드리거나 훼손해선 안 된다며 으름장을 놓았다. 그러니 해체해서 안을 들여다보자거나 하는 주장은 진전되지 못했다.

그런데도 라오콘은 의심을 거두지 않았고, 적이 두고 간 것을 함부로 성안으로 들였다가는 무슨 일이 생길지 모른다는 주장을 굽히지 않았다. 사실 목마는 그리스군 측의 꾀쟁이, 오디세우스가 제안한 것으로 그 안에 병사를 숨겨두었다가 성안으로 옮겨지면, 불시에 습격하여 트로이를 멸망시킬 계획으로 만든 것이었다.

그리스의 여러 신이 그리스의 승리를 기원했는데 눈치가 너무 빠르거나, 눈치가 너무 없는 라오콘이 곱게 보일 리가 없었다. 신들은 뱀을 보내 그와 그의 자식들을 물어 죽이게 했다. 트로이인들은 결국 목마를 성안으로 들여왔다. 밤이 으슥하자 목마 안에서 나온 병사들은 성문을 활짝 열어 그리스군이 쉽게 성을 함락하도록 했다.

라오콘이 아들들과 함께 뱀에 물려 죽는 장면을 담은 이 조각상은 1506년 율리오 2세 교황 시절, 에스퀼리노 언덕의 포도밭에서 한 농부가 우연히 발견했다. 예사롭지 않은 고대 조각물이 보인다는 소식이 미켈란젤로에게 전해졌고, 율리오 2세의 귀에도 들어갔다. 교황은 미켈란젤로와 또 다른 조각가, 줄리아노 다 상갈로를 현장에 급파했다.

두 조각가는 작품을 보는 순간, 로마제국 시대의 뛰어난 학자인 가이우스 플리니우스가 쓴 《박물지》의 한 구절을 떠올렸다.

에스퀼리노 언덕에서 붓으로 그렸거나 청동으로 구운 여럿과 더불어
대리석으로 제작된 라오콘을 보았는데, 그중 대리석 라오콘이 제일
나았다. 대리석 라오콘은 '뱀들이 라오콘과 그의 아들들을 휘감아 조

✳

이는 형상을 단 한 덩어리의 돌만으로 만든 놀라운 조각상'으로, 로도스 출신의 세 조각가 '하게산드로스, 폴리도로스, 아타노도로스'가 작업한 것이다.

미켈란젤로와 상갈로는 눈앞에 놓인 것이 바로 그 작품이라 믿어 의심치 않았다.

고대를 향한 각별한 애정이 빚어낸
'르네상스'

플리니우스가 작품을 본 장소와 발굴 장소가 에스퀼리노 언덕으로 일치한다는 것은 그 둘이 결국 같은 작품이라는 증거가 되기는 하지만, 반대로 그렇게까지 정확하게 일치한다는 점이 오히려 더 큰 의심을 낳았다. 누군가가 이 책에 적힌 내용을 보고 그 장소에 가져다 놓았을 수도 있다는 소리다. 게다가 플리니우스는 한 덩어리로 만든 작업이라 말했지만, 발견된 조각상은 돌을 이어붙여 만든 것이라는 점도 뭔가 수상했다.

누군가가 플리니우스가 쓴 글에 따라 적당히 고대의 것이라 눈을 속일 수 있을 정도로 작업한 뒤, 해당 지역에 묻어놓고 우연히 발견되게 유도한 다음 비싼 값을 받고 팔아넘기려 했다는 추정도 가능하다.

이 추정의 칼끝은 묘하게도 미켈란젤로를 향했다. 사실 미켈란젤로는 아직 햇병아리 조각가로 피렌체에서 작업하던 시절, 〈잠자는 에로스〉를 제작한 뒤 고대의 유물이라며 속여 판매했다가 발각된 전례가 있다. 그러니 괜한 의심은 아니다.

고대 로마인들은 그리스의 조각 작품을 모사해서 판매하곤 했다. 그만큼 고대 그리스 조각상를 향한 애정이 각별했기 때문이다. 고대 그리스 조각상은 청동으로 만든 것이 많았지만 로마인들은 대리석 복제를 선호했다. 복제품의 수요가 많다 보니 청동으로는 공급이 부족했던 까닭이다.

세월이 지나면서 원작이건 복제품이건 청동으로 만든 조각상은 무기, 동전 등으로 모양이 달라졌다. 한편 대리석은 깨져서 사라지지 않는 한 비교적 그 모습 그대로 보존이 된다. 그 덕분에 후대인들은 고대 그리스 조각을 하얀 대리석 조각으로만 기억하게 되었다.

〈라오콘〉 군상도 원작은 청동이었을 것으로 추정한다. 플리니우스의 글을 다시 상기해보면, "붓으로 그렸거나 청동으로 구운 라오콘도 여럿"이 이미 있었다. 일반적으로는 '청동 원작'을 같거나 다른 크기의 청동이나 대리석으로 복제한다. 그러나 대리석으로 만든 원작을 굳이 청동으로 복제하는 경우는 없다.

1,000여 년의 세월이 흐른 후, 로마의 후손들은 고대 그리스 조각상의 복제품들과 선조 미술가들이 제작한 여러 종류의 예술품을 발굴하고 수집하는 데 열광했다. 로마인들이 열과 성을 다해 찾아낸 고대 유물들은 고대 그리스와 로마를 향한 각별한 애정을 부채

✳

질했다. '르네상스'는 프랑스어로, '다시-태어남Re-naissance'을 뜻한다. 르네상스는 한마디로 고대의 부활, 즉 고대 그리스·로마의 재탄생을 의미하는 것이다.

많은 작품의
모티브가 된
그리스 조각의 진수

작자 미상, 〈벨베데레의 토르소〉

대리석에 조각, 75×60㎝, 기원전 1세기경, 바티칸 벨베데레 정원

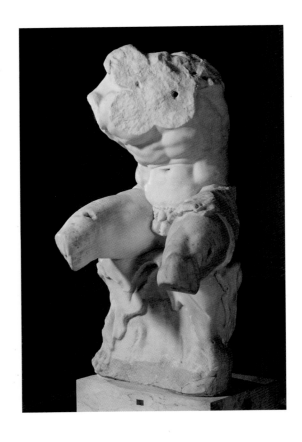

'토르소'는 머리, 팔다리가 없이 몸통만 있는 미술 작품을 일컫는다. 강인한 남성의 완벽한 근육을 드러낸 〈벨베데레의 토르소〉는 발견 장소나 발굴 시점이 모두 추정일 뿐이다. 누군가는 이 토르소를 프로스페로 콜론나 추기경의 저택에서 보았다 하고, 또 누구는 카라칼라 욕장에서, 또 누군가는 콘스탄티누스 욕장에서 발견한 것이라고 한다.

그러나 소유자에 대해서는 기록이 좀 남아 있다. 조각가 안드레아 브레뇨의 소유였다가, 1530년대에 교황 율리오 2세의 손에 들어갔다는 것이다. 교황의 수집품으로 벨베데레 정원에 놓인 이후, 미켈란젤로와 라파엘로는 이 작품에 흠뻑 매료되었다. 훼손된 부분이 못내 아쉬웠는지 율리오 2세는 미켈란젤로에게 작품 복원을 명했지만, 미켈란젤로는 이렇게 훌륭한 조각상에 다른 무엇을 더한다는 것이 의미가 없다며 거절했다는 일화가 전해진다.

조각상의 주인공을 찾아서

르네상스의 미술가들은 물론, 이후로도 오랫동안, 심지어 지금까지도 수많은 화가나 조각가가 〈벨베데레의 토르소〉로 데생을 공부하고, 작품에 참고하기도 한다.

〈벨베데레의 토르소〉는 바윗덩어리에 짐승의 가죽을 깔고 그 위에 앉아 있다. 두 다리 사이 가죽 아래, 바위에 "네스토르의 아들

아테네 출신인 아폴로니오스가 제작함"이라고 적혀 있다. 그러나 이 글자들은 작품이 만들어진 지 최소 200년 뒤의 서체로 쓰였다는 점에서 거짓으로 새겨넣은 것임이 밝혀졌다.

얼굴과 사지가 잘려 있기에 대체 누구를 조각한 것인지, 그리고 무엇을 하는 모습인지를 알 수 없어 여러 주장이 등장했다. 그중 가장 강력하게 대두된 주인공은 헤라클레스다. 헤라클레스라면 이 정도 근육은 가능하다. 그러나 헤라클레스는 네메아에서 잡은 수사자 가죽을 들고 다니는데, 토르소가 깔고 앉은 가죽은 사자가 아닌 표범의 가죽이라는 점에서 완전히 맞아떨어지진 않는다.

한편 독일의 고고학자 라이문트 분체**Raimund Wünsche**는 1980년, 토르소의 주인공을 트로이 전쟁사에 등장하는 대 아이아스라고 주장했는데, 이를 정설로 받아들이는 이가 많다. 대 아이아스는 영웅 아킬레우스의 친구이다. 그는 죽은 친구 아킬레우스의 갑옷과 방패를 물려받았지만 오디세우스의 계략에 말려 결국 넘겨줘야 했다. 흥분한 대 아이아스는 자신을 속인 자를 모두 죽이겠노라 마구 칼을 휘둘렀는데, 정신을 차려보니 모두 소와 양이었다 한다.

죄책감, 분노, 수치심에 마음이 상한 대 아이아스는 자살을 선택하는데, 〈벨베데레의 토르소〉는 바로 그가 죽기 직전의 모습이라고 추정한다. 그간 발굴해낸 고대 동전이나 공예품들에 새겨진 한 손에는 칼을, 한 손에는 칼집을 든 채 앉아 있는 대 아이아스의 모습이 이 토르소의 모습과 일치한다는 점 때문이다.

✳

페테르 파울 루벤스, 〈벨베데레의 토르소〉
종이에 연필과 초크, 37.5×26.9㎝, 1601년경, 앤트워프 루벤스 하우스

프란체스코 파라오네 아퀼라, 〈벨베데레의 토르소〉
에칭과 인그레이빙, 27×29㎝, 1704년, 런던 영국왕립미술원

〈최후의 만찬〉의 영감이 된 신의 얼굴

〈벨베데레의 아폴론〉 역시 고전기 그리스 조각의 진수를 보여준다. 아폴론이 화살을 막 쏜 직후의 모습으로 〈벨베데레의 토르소〉와는 달리 아름답고 유연한 몸매가 인상적이다.

아폴론은 오른쪽 어깨에 화살통을 매고 있다. 긴 천을 두르고는 있지만, 몸을 드러내는 일에 바빠 굳이 가릴 생각은 없어 보인다. 한 발에 체중을 싣고, 다른 한 발을 살짝 떼 몸 전체가 살짝씩 틀어져 있는 콘트라포스토Contraposto의 자세 덕분에 조각상의 전체적인 느낌이 한결 자연스럽고 사실적이다.

이 작품은 기원전 4세기에 레오카레스가 청동으로 만든 것을 로마인들이 대리석으로 복제한 것으로 알려졌지만, 최근의 학자들은 아폴론의 신발이 로마인들의 것이라며 기원전 120~140년경, 하드리아누스 황제 시절 로마인들이 제작한 것이라고 주장하기도 한다.

발굴 당시에는 오른팔 아래와 왼손 아랫부분이 훼손된 채였으나 미켈란젤로의 제자인 조각가 조반니 안젤로 몬토르솔리Giovanni Angelo Montorsoli가 정교하게 복원했다.

한동안 버려진 채 잊혔던 이 작품은 15세기에 우연히 발굴된 이후, 소장하던 줄리아노 델라 로베레 추기경이 교황 율리오 2세로 선출되면서 바티칸으로 처소를 옮겼다. 미켈란젤로를 비롯한 당대 미술가들은 이 작품에 큰 찬사를 보냈는데, 일반인들 사이에서도

✳

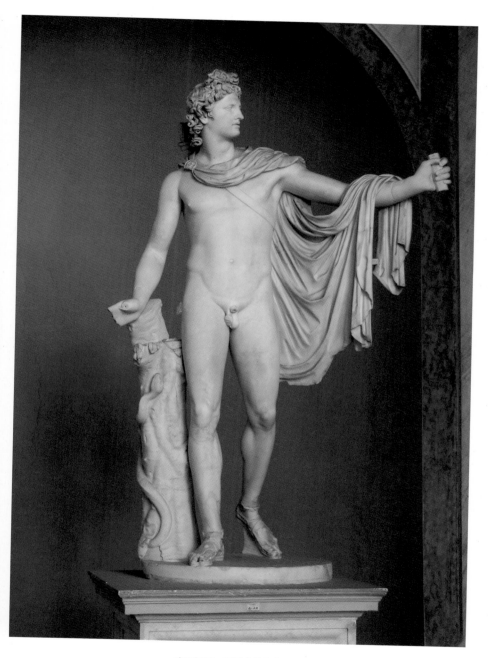

레오카레스, 〈벨베데레의 아폴론〉
대리석에 조각, 224×118㎝, 기원전 120~140년경, 바티칸 벨베데레 정원

안토니오 카노바, 〈메두사의 목을 든 페르세우스〉
대리석에 조각, 243×192㎝, 1804~1806년경, 뉴욕 메트로폴리탄 미술관

입소문이 날 정도였다. 미켈란젤로는 고개를 옆으로 돌리고 있는 〈벨베데레의 아폴론〉의 얼굴을 보고 훗날 〈최후의 심판〉에서 예수의 얼굴(본문 36쪽)로 차용했다.

이 작품은 그 이후로도 여러 예술가에게 영감을 불러일으켰는데, 특히 베네치아 출신의 조각가 안토니오 카노바의 〈메두사의 목을 든 페르세우스〉를 보면 거의 베끼다시피 했다는 것을 확인할 수 있다.

〈벨베데레 아폴론〉은 1797년 나폴레옹이 로마를 침공했을 때 〈라오콘〉 군상과 함께 약탈해간 것들 중 하나로 제발 그것만큼은 가져가지 말라고 애원했을 정도로 교황이 사랑한 작품이었다. 카노바가 〈벨베데레의 아폴론〉과 거의 흡사한 〈메두사의 목을 든 페르세우스〉를 제작한 것은 이때 사라진 작품을 대신하기 위해서다.

유럽에서
가장 큰 도서관이
탄생하던 순간

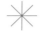

멜로초 다포를리, 〈바르톨로메오 플라티나를
바티칸 도서관장으로 임명하는 교황 식스토 4세〉

프레스코, 370×315㎝, 1477년, 바티칸 피나코테카 회화관

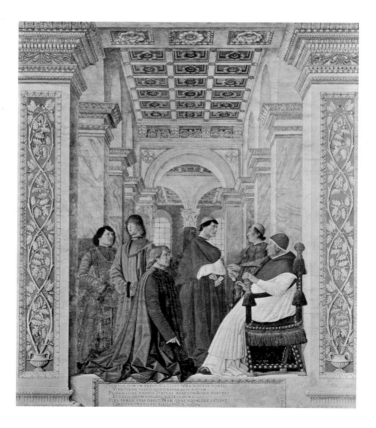

인간의 가치를 중요하게 생각하는 인문주의는 어찌 보면 신 중심의 사회를 굳건히 하려는 교황들에겐 위험하고 적대적인 사상이었다. 교황 바오로 2세(재위 1464-1471)는 인문주의자들로 구성된 로마 학술원 출신들을 공직에서 배제하는 일도 서슴지 않았으며 때론 감금하거나, 고문을 가했고, 급기야 학술원 자체를 해체하기까지 했다.

반면에 뒤이어 교황의 자리에 오른 식스토 4세는 인문학적 소양이 다분한 자였다. 고대에 대한 관심도 깊어서, 그가 적극적으로 수집한 유물들은 현재 카피톨리니 미술관에 전시돼 있다. 각종 문헌을 수집하여 보관하는 문서고와 도서관을 확장한 것도 그였다.

무엇보다 전임 교황이 해체했던 학술원을 부활시켰으며, 바오로 2세의 처사에 불만을 제기하다가 구속당했던 바르톨로메오 플라티나를 초대 도서관장으로 임명하기까지 했다.

교황에게
자신의 글을 헌정한 플라티나

그림 오른쪽, 의자에 앉은 자가 교황 식스토 4세다. 플라티나는 그 앞에 무릎을 꿇고 앉아 교황을 쳐다보고 있다. 그의 손가락은 하단의 글을 가리킨다.

마치 실제 대리석에 새긴 것처럼 정교하게 그려진 글자들은 플라티나가 교황에게 헌정한 글로 교황의 그간의 업적들을 찬양하고,

아울러 자신에게 초대 도서관 관장직을 내준 것에 대한 감사의 내용을 담고 있다.

교황의 너무 많은 조카들

쉰일곱 나이에 교황직에 올라 13년간 가톨릭 세계를 이끈 식스토 4세는 사보나 인근, 첼레 리구레Celle Ligure라는 곳에서 부유한 포목 상인의 아들로 태어났다. 프란체스코 델라 로베레라는 세속명으로 불리던 그는 경건하고 신앙심 깊은 신학자이기도 했다. 교황이 된 후 십자군을 조직, 이슬람 세력과 맞섰고 대내외적으로 여러 업적을 남겼다.

그럼에도 불구하고 그는 한편으로는 '로베레와 리아리오Rovere and Riario families'라는 자신의 출신 가문에 많은 이권을 몰아준 족벌주의 정치로도 악명이 높다.

당시 많은 교황이 경건함과 거리가 먼 생활을 했는데 여러 정부를 거느리거나, 사생아도 많이 두었다. 그 사생아들은 대부분 '조카'라는 이름으로 기록되곤 했기에 진짜인지 가짜인지 모르지만, 식스토 4세는 4명의 누이와 2명의 형제에게서 15명의 조카를 두었고, 그중 피에트로 리아리오와 줄리아노 델라 로베레 등을 포함, 6명을 추기경으로 서임했다. 그가 재위하는 동안 서임한 추기경의 수가 총 34명이라는 점을 감안하면 엄청난 숫자다.

✳

족벌주의를 뜻하는 '네포티즘Nepotism'의 '네포테Nepóte'는 이탈리아어로 '조카'를 뜻한다. 교황은 지롤라모 리아리오에게 이몰라와 포를리를 지배하도록 했고, 조반니 리아리오를 로마시 군사령관으로 임명했다. 심지어 그는 조카딸의 아들인 라파엘레 리아리오까지 추기경으로 서임했는데, 라파엘레는 〈잠자는 에로스〉를 만든 뒤 고대의 유물이라며 자신에게 속여 판 미켈란젤로(본문 52쪽)를 로마로 불러들인 장본인이기도 하다.

플라티노와 교황 사이에 서 있는 붉은 옷의 남자가 조카, 줄리아노 델라 로베레로 훗날 율리오 2세 교황에 오른다. 교황 바로 옆에 서 있는 이는 라파엘레 리아리오이며, 플라티나 뒤로 지롤라모 리아리오와 조반니 델라 로베레가 함께한다.

원근법에 탁월했던 다포를리

이 작품을 그린 멜로초 다포를리는 이탈리아 중부 에밀리아로마냐 주에 위치한 포를리 출신이다. 피에로 델라프란체스카를 스승으로 모시고 그림을 배운 그는 특히 프레스코화에 뛰어났는데, 무엇보다 단축법(본문 251쪽)이나 원근법 구사에 탁월했다.

원래 이 그림은 도서관 벽면에 프레스코화로 그려졌는데, 19세기에 정교하게 분리해내 캔버스에 옮겨 붙인 것이다. 와플 모양의 천장과 그림 양쪽으로 보이는 기둥들의 크기가 일정한 비율로 작아

져서, 2차원의 평면에 그린 것임에도 불구하고 깊숙한 공간감이 느껴진다. 그림을 사진처럼 정확하게 그리려는 르네상스 화가들은 이처럼 원근법을 적극 수용하여 작업하곤 했다.

✳

'소토 인 수' 방식으로
그려진 천사들

 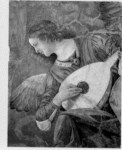 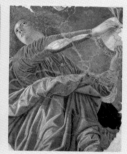

멜로초 다포를리, 〈음악을 연주하는 천사들〉
프레스코, 부분 그림, 1480년, 바티칸 피나코테카 회화관

피나코테카 회화관에서는 다포를리의 또 다른 프레스코화를 만나볼 수 있다.

그가 1480년, 로마의 산티 아포스톨리 성당(12사도 성당)의 둥근 천장에 그렸지만, 성당 건물이 무너지면서 파손된 채 뒹굴던 그림의 파편들을 복구하여 전시하는 것이다. 이 그림에서는 아래에서 위를 쳐다보는 방식의 시점, 즉 '소토 인 수(Sotto In Su)'의 정수를 살필 수 있다.

DAY 2

새로운
시대를 연
거장의 작품들

- 로마 Rome I -

국립고전
회화관
(바르베리니 궁전)

**Galleria
Nazionale
di Palazzo
Barberini**

국립고전회화관은 바르베리니 가문의 궁전과 코르시니 가문의 궁전 일부를 전시실로 사용한다. 바르베리니 궁전은 훗날 교황 우르바노 8세(재위 1623-1644)가 되는 마페오 바르베리니의 명을 받은 카를로 마데르노가 설계한 것으로 미술관으로 사용되기 직전까지 그 가문의 후손들이 거주해왔다.

바르베리니 궁전은 전시된 미술 작품들만큼이나 아름다운 내·외부도 볼거리인데, 특히 바쿠스 분수가 있는 정원이 거닐 만하다. 이곳은 영화 〈로마의 휴일〉에서 오드리 헵번이 연기했던 앤 공주의 숙소로 등장하기도 했다.

라파엘로, 피에로 디코시모, 브론치노, 한스 홀바인, 로렌초 로토, 틴토레토, 카라바조, 잔 로렌초 베르니니, 귀도 레니 등을 비롯해, 18세기 프랑스 로코코 화가인 장 오노레 프라고나르와 프랑수아 부세, 카날레토의 작품까지 약 500점의 작품이 34개의 방에 전시되어 있다. 대부분 기증된 작품들로 바르베리니 가문의 소장품은 많지 않다.

한편 코르시니 미술관은 마리아 코르시니 추기경을 위해 18세기에 궁을 재건축한 것으로 코르시니 가문의 소장품이 주를 이룬다.

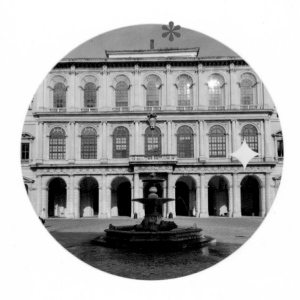

산 루이지
데이
프란체시
성당

**San Luigi
dei Francesi**

나보나 광장에 위치한 산 루이지 데이 프란체시 성당은 프랑스의 왕, 루이 9세를 기리기 위해 건축되었다. 루이 9세는 극도의 청빈한 삶을 실천한 인물로, 두 차례에 걸쳐 십자군을 조직하여 원정에 나섰다가 현지에서 풍토병에 걸려 세상을 떠났다. 기독교 왕국의 왕 중 가장 신앙심이 깊다고 평가받는 그는 1297년 교황 보니파시오 8세에 의해 성자로 시성됐다.

성당은 1518년부터 착공해 1589년에 완성되었다. 로마에 살던 프랑스인들이 부지를 매입해 지어 올렸고, 그 이후로도 오랫동안 증개축을 이어왔다. 길이 51미터, 폭 35미터 정도로 대형 성당이라고 할 수는 없지만, 웅장하고 화려한 내부는 시선을 낚아채는 데 부족함이 없다.

성당이 유명해진 것은 카라바조의 그림 덕분이다. 마태오 콘타렐리라는 프랑스 출신의 추기경이 성당 내부에 봉헌한 작은 예배당은, 자신과 이름이 같은 성인인 '마태오'와 관련된 카라바조의 그림 〈성 마태오의 소명〉, 〈성 마태오의 영감〉, 〈성 마태오의 순교〉로 장식되어 있다. 성당에서는 그림 앞 투입구에 동전을 넣으면 불이 들어오도록 해놓았는데, 워낙 많은 사람이 찾아 불이 꺼지기가 무섭게 다시 켜지곤 한다.

라파엘로가
평생 사랑한 여성

라파엘로 산치오, 〈라 포르나리나〉
목재에 유화, 85×60㎝, 1518~1519년, 로마 국립고전회화관

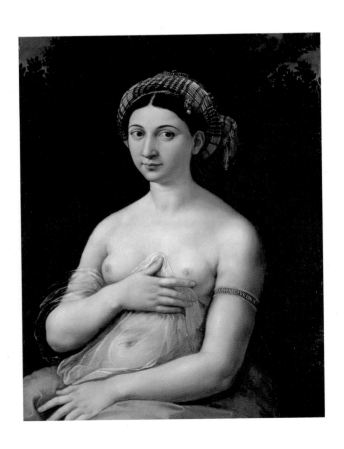

터번을 쓴 한 여인이 화면 밖을 쳐다본다. 살짝 몸을 튼 자세와 입가에 드리워진 옅은 미소는 레오나르도 다빈치의 〈모나리자〉를 떠올리게 한다. 몸에 감고 있는 베일은 속살을 감추는 데는 별 도움이 되지 않는다. 오히려 시선을 낚아채서 뽀얀 가슴에 집중하게 한다. 한 손은 가슴을, 또 다른 한 손은 붉은 천으로 가린 두 다리 사이에 두고 있다.

"이 그림 속 여인은 제 사람입니다"

보티첼리의 〈아프로디테의 탄생〉(본문 174쪽)을 포함해, 누드의 여성이 자신의 은밀한 부분 두 군데를 가리는 모습은 서양 미술사에서 빈번하다. 이 전형적인 자세는 '베누스 푸디카Venus Pudica(정숙한 아프로디테)'라고 해서 고대 그리스 시대의 여성 누드 조각상에서 차용한 것이다.

'정숙하다Pudica'라는 말은 또 다른 의미의 '요염함'과도 같다. 가리면 더 궁금하고, 또 집중하고, 상상하게 만들기 때문이다. 대리석처럼 뽀얗고 티 없는 피부 때문일까. 왼쪽 팔에 두른 푸른 띠가 유난히 눈에 띈다. 자세히 보면 '우르비노의 라파엘로'라고 쓰여 있다.

《르네상스 미술가 평전》을 쓴 조르조 바사리에 의하면 라파엘로는 과도한 사랑 나누기가 만든 병으로 인해 죽었다고 하는데, 가장 그를 기진맥진하게 만든 상대로 이 그림의 주인공 마르게리타

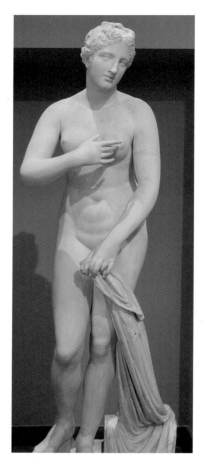

작자 미상, 〈메노판토스의 아프로디테〉
28×27cm, 기원전 1세기, 로마 국립박물관

루티가 꼽힌다. 푸른 띠에 적힌 '우르비노의 라파엘로'라는 글자는
단순히 '이 그림 내가 그렸다!'라는 서명 역할만 하는 것이 아니라,
그림 속 그녀가 나의 것이라는 선언이기도 하다.

✳

신분 차이가 만든
라파엘로의 비극적 사랑

우연한 기회에 라파엘로의 눈에 띄어 그의 전속 모델로 활동하던 마르게리타는 시에나 출신으로 프란체스코 루티의 딸이다. '라 포르나리나La Fornarina'는 빵을 굽는 화덕을 의미하는 '포르노Forno'에서 파생된 말로 '포르나리나'는 '빵집 딸'을 의미한다. 그 때문에 그녀의 아버지가 제빵사였을 거라 주장하는 이들도 있지만, 포르노가 여성 성기, 나아가 매춘부를 암시하는 단어로도 사용되었다는 점에서 그녀의 신분을 의미하는 것으로도 본다.

스물다섯에 교황 율리오 2세의 부름을 받고 로마로 입성, 교황청 소속 화가가 된 라파엘로는 뛰어난 솜씨 덕에 얼마지 않아 엄청난 명성을 얻었으며, 상냥하고 다정한 성품 덕분에 따르는 무리가 많았다. 심지어 메디치 비비에나 추기경은 그를 자신의 조카와 약혼시키려 밀어붙였으며, 교황 레오 10세(재위 1513-1521)는 추기경으로 추대할 생각까지 했다.

그러나 포르나리나와 라파엘로 사이엔 극복하기 힘든 신분 차이라는 게 컸기에 주변에서는 라파엘로가 그녀에게 마음을 빼앗겼다 해도, 그저 그러다 말 정도로 치부했다. 그러나 라파엘로는 그녀에게 무척 집착했다. 남의 연애사에 유난히 귀를 쫑긋거리는 사람들의 특기가 '과장'이라, 대체 어디까지 믿어야 할지는 모르겠지만 여자한테 홀려 주문한 일들을 망치는 라파엘로의 마음을 바로잡기

위해 교황은 몰래 그녀에게 돈을 주어 멀리 떠나게 한 적도 있다고 한다.

안 보면 잊겠지, 했던 교황의 생각과 달리 라파엘로는 시름에 겨워 영혼이 가출한 듯, 개점휴업의 상태가 되었다. 그에게 작업을 주문했던 빌라 파르네제의 주인 아고스티노 키지는 포르나리나에게 연락해, "빨리 아고스티노의 일을 끝내면 당신에게 돌아갈게요" 정도의 편지를 쓰게 했다는 말도 있다. 라파엘로는 그녀의 글을 읽고 서둘러 일을 진행했다고 전해진다.

라파엘로는 임종 직전, 포르나리나에게 후한 유산을 남겼다. 그러나 어찌된 셈인지 그녀는 당시 타락한 여자들이 회개를 위해 들어가는 산타 아폴로니아 집회소에 들어갔으며, 그곳에서 생을 마감했다 한다. 누군가의 모략으로 그녀가 희생되었을 가능성이 높지만, 전해지는 이야기는 딱히 없다.

스승의 사랑보다는 명예에 더 관심이 깊었던 제자 중 하나는 이 그림에서, 그녀의 왼쪽 세 번째 손가락에 그려졌던 아마도 사랑의 증표로 추정되는 반지를 자신의 붓으로 지워버렸다. 한 500년 지나면 그렇게 지운 것 정도는 엑스선 촬영으로 얼마든지 찾아낼 수 있다는 사실은 꿈에도 모른 채.

✳

포르나리나를 그린 것으로
추정되는 작품들

라파엘로, 〈베일을 쓴 여인〉
캔버스에 유화, 82×61㎝, 1512~1515년, 피렌체 피티 궁전

베일을 쓴 것으로 보아 결혼한 여자임을 알 수 있을 뿐, 그림 속 여인과 관련된 정보는
오직 바사리의 언급에만 의존할 수밖에 없다. 그는 이 그림의 주인공이 포르나리나라고
주장한다.

라파엘로, 〈시스티나의 성모〉
캔버스에 유화, 265×196㎝, 1513~1514년, 드레스덴 고전거장미술관

〈시스티나의 성모〉는 율리오 2세의 주문으로 그린 작품으로, 성모자를 중심으로 교황 식스토 1세(재위 116~125년)와 성녀 바르바라가 함께 그려져 있다. 식스토 1세는 율리오 2세를 배출한 로베레 가문 출신이다. 귀여운 두 천사(푸토) 덕분에 더욱 사랑받는 이 작품을 그리기 위해 라파엘로는 자신의 연인을 모델로 삼았다.

6번 결혼한 왕의
화가로
일한다는 것

한스 홀바인, 〈헨리 8세의 초상〉

패널에 유화, 89×75㎝, 1540년, 로마 국립고전회화관

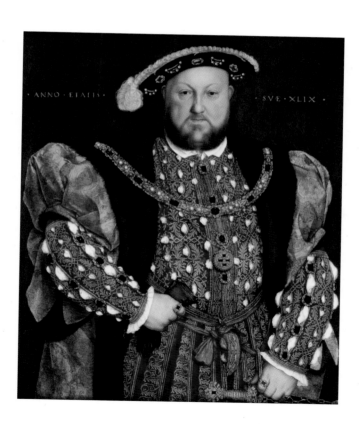

영국 튜더 왕가의 헨리 8세는 아내를 6번 바꾸었다. 그중 2명과는 이혼했고, 2명은 참수형에 처했으며, 1명과는 사별했다. 형이 죽자 그를 대신해 왕좌에 오른 그는 형수였던 캐서린과 결혼한다. 형의 건강이 좋지 않아 서류상으로만 결혼했을 뿐, 사실혼이 아니라는 명분으로 왕가에서 내린 결정이었다. 그러나 헨리 8세는 곧 캐서린의 시종 앤 불린과 사랑에 빠졌다.

그는 왕비 캐서린이 왕의 대를 이을 아들을 두지 못했다는 점에 더해 그녀가 형과 동침하지 않았다는 사실이 거짓이라는, 확인조차 할 수 없는 일방적인 주장으로 이혼을 요구했지만 쉽지 않았다. 왕의 이혼을 교황청에서 인정하지 않았기 때문이다. 이 일은 헨리 8세로 하여금 로마 교황청과 결별하고 '영국국교회'를 설립하려는 의지에 불을 붙였다. 그러잖아도 당시 성직자들의 심각한 부패로 각계각층에서 가톨릭에 대한 반감이 무르익던 터였다.

캐서린은 이혼을 끝까지 거부했지만 결국 궁에서 추방되어 격리되어 있다가 쓸쓸하게 생을 마감했다. 캐서린이 죽은 그해, 앤 불린도 간통죄에 친오빠와의 근친상간이라는 증거는 없고, 고문에 의한 강제 자백만 있는 죄목으로 참수되었다.

세 번째 부인인 제인 시모어는 그에게 아들을 낳아주었지만 산후병에 걸려 12일 만에 죽었고, 네 번째 부인은 독일 클레베 공국의 '앤'이라 부르는 공주였으나 혼인 무효로 처리했으며, 다섯 번째 캐서린 하워드도 역시 참수당했다.

마지막 왕비 캐서린 파가 이혼당하거나 처형당하지 않은 것은

✳

아마도 헨리 8세가 먼저 죽었기 때문일 것이다.

영국 왕실의
역사를 그리게 된 스타 화가

이런 무시무시한 성격의 헨리 8세 아래에서 왕의 화가로 일한다는 것은 어떤 의미일까. 한스 홀바인은 독일 아우크스부르크 출신으로 스위스 바젤로 건너와 그린 인문주의자 에라스무스의 초상화로 일약 스타급 화가가 되었다.

1526년, 그가 에라스무스의 추천장을 들고 영국을 처음 방문하면서 만난 이는 인문학자이자 정치가, 법률가인 토머스 모어 경으로 왕이 가장 신뢰하던 인물이었다. 그러나 홀바인이 두 번째로 영국을 방문했을 무렵, 토머스 모어는 왕의 이혼과 성공회에 반대 입장을 내세우다 권력에서 밀려난 터였다.

홀바인은 헨리 8세의 두 번째 아내 앤 불린과 왕의 비서장관이었던 법률가 토머스 크롬웰의 적극적인 추천으로 왕실화가의 자리에 올랐다. 당시 그는 앤 불린의 초상화를 제작했지만 지금은 사라지고 없다. 아마도 그녀를 간통이니 근친상간이니 하는 아름답지 못한 죄목으로 참수한 후 왕실에서 그녀의 흔적을 의도적으로 지운 탓일 것이다.

너무 잘(?) 보정되어 문제가 된 그림

홀바인의 간담을 서늘하게 만든 사건은 왕이 그렇게나 오매불망하던 아들을 낳고 죽은 시모어 이후, 네 번째 결혼을 추진하는 과정에서 불거졌다.

왕은 크롬웰이 적극 추천한 독일 클레베의 공주 쪽으로 마음을 굳혔는데, 애정이 아니라 국가 간의 이해관계에 의한 혼인이긴 해도 얼굴을 알아야겠다며 홀바인으로 하여금 그녀의 모습을 그려오도록 했다. 문제는 이 결혼을 성사시키기 위해 노심초사하던 크롬웰이 홀바인에게 그녀를 무조건 예쁘게 그리라 요구했던 것이다.

그는 정성을 다해, 인물의 단점은 교묘히 감추고, 없는 장점도 만들어내 가며 누가 봐도 그녀를 그린 것이지만, 결코 그녀라고 할 수 없는 보정된 사진 같은 초상화를 제작했다. 그런 초상화를 보고 기대에 부풀어 있던 헨리 8세는 상상과는 너무 다른 그녀의 모습에 크게 실망했다. 그는 앤과의 잠자리를 거부했고, 6개월 후 혼인 무효를 선언했다. 이후 그녀의 시종, 캐서린 하워드와 결혼했다.

분노한 왕은 그러잖아도 탐탁지 않았던 크롬웰을 이단에 반역 혐의까지 씌어 처형한다. 일부러 칼 놀림이 서툰 자를 집행관으로 지명해, 단칼이 아니라 여러 번 쳐서 고통에 몸부림치다 죽게 하는 잔인한 방법까지 써가며 말이다. 그러나 왕은 한스 홀바인에게는 벌을 내리지 않았다. 예술의 세계를 그도 이해한 것일까? 아니면 이 나라에 한스 홀바인만 한 화가는 없다고 생각했던 것일까?

✳

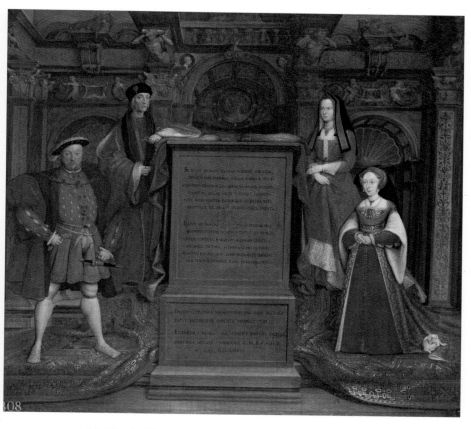

레미히위스 판 레임픗, 〈헨리 7세, 요크의 엘리자베스, 헨리 8세와 제인 시모어〉
캔버스에 유화, 98.7×88.9cm, 1667년, 런던 로얄아트 컬렉션

왕은 드디어 아들을 낳아준 제인 시모어와 자신의 모습을 런던 화이트홀의 벽에 새겨 영원히 기념하고자 홀바인에게 의뢰했다. 홀바인은 이전 화가들처럼 왕관이나 왕홀을 등장시키는 대신 그저 한 손엔 장갑, 한 손에는 단검을 든 모습으로 그리면서도, 왕의 존재감을 극대화했다.

헨리 8세는 완전 정면을 보고 있다. 크고 당당한 체구에 두 다리를 벌리고 선 모습은 강한 카리스마를 뿜낸다. 살짝 홍조를 띤 얼굴 피부, 수염과 모피, 그리고 자수가 놓인 황금빛 의상과 그를 장식하는 보석 등은 질감이 생생하게 드러날 정도로 정교하고 섬세하게 표현되어 있다.

왕은 완성작에 크게 기뻐했고, 홀바인뿐만 아니라 다른 화가들에게도 벽화 속 제 모습을 원형으로 하는 여러 초상화를 제작하게 해 자신을 홍보하는 수단으로 삼았다. 신하들도 왕의 마음을 사로잡기 위해 화가를 기용, 왕의 초상화를 모사하도록 했다.

〈헨리 8세의 초상〉은 그런 여러 사본 중 크게 알려진 것으로, 홀바인이 자신의 원안에서 상반신만 다시 그린 것이다. 화이트홀의 벽화는 1698년의 화재로 인해 전소되었지만, 1667년에 그 벽화 자체를 모사해둔 레미히위스 판 레임핏의 그림 덕분에 당시 모습을 상상할 수 있다.

〈헨리 8세의 초상〉 중 왕의 머리 좌우에 적힌 글은 "ANNO AE-TATIS SUAE XLIX", '그의 나이, 49세'라는 의미다. 그 나이 또래보다 훨씬 젊어 보인다. 홀바인은 그렇게 그려야 했을 것이다.

✳

소녀,
적국 장수의
목을 베다

카라바조, 〈홀로페르네스의 목을 베는 유딧〉

캔버스에 유화, 195×145㎝, 1599년, 로마 국립고전회화관

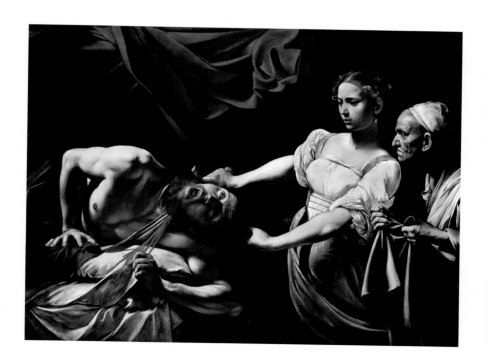

가톨릭교회의 제2경전인 〈유딧기〉는 이스라엘 베툴리아 지역을 외적 아시리아로부터 구한 과부 '유딧'의 이야기를 담고 있다.

그녀의 남편은 보리 추수를 하다 일사병으로 죽었는데, 다행히도 남긴 재산이 많아 큰 어려움 없이 지낼 수 있었다. 그러나 그로부터 3년이 지났을 즈음, 아시리아의 장수 홀로페르네스가 군대를 이끌고 쳐들어오자 유딧은 이에 맞서기 위해 계략을 꾸미게 된다.

그녀는 우선 몸과 마음의 채비를 하기 위해 입고 있던 소박한 옷가지들을 과감하게 던져 버렸다. 깨끗하게 몸을 씻고 값비싼 향유를 발랐고, 화려한 옷과 장신구로 치장해 성서에 기록된 것처럼, "남자들의 눈을 홀릴 만큼 요란하게" 꾸몄다.

하녀 한 명을 대동하고 아시리아군 진영에 도착한 유딧은 자신이 망해가는 이스라엘을 버리고 나온 터이고, 고급 정보를 전하고자 장수인 홀로페르네스를 직접 만나야 한다며 간청했다. 작정하고 나선 그녀에게 홀로페르네스는 쉽게 넘어갔다.

마침내 막사로 걸어들어온 지 나흘째 되던 날 밤, 유딧은 그에게 술을 청한다. 함께 술을 마시던 중 상대가 방심한 순간, 그녀는 준비한 칼로 홀로페르네스의 목을 내리쳤다. 깊은 밤이라 모두 잠든 틈을 타 살짝 빠져나온 뒤 그 목을 마을로 가져온다. 홀로페르네스의 죽음이 알려진 이후, 이스라엘 병사들은 사기 진작해 승기를 잡고 적을 물리치게 된다.

✳

가냘픈 소녀 같은 카라바조의 유딧

그림 속 홀로페르네스는 목이 잘리는 순간, 그제야 자신이 완전히 속았음을 깨닫고 금방이라도 몸을 일으킬 듯하다. 유딧은 미간을 잔뜩 찌푸린 채, 이 끔찍한 일을 빨리 끝내기 위해 안간힘을 쓰지만 어쩐지 역부족으로 보인다. 몸을 뒤로 뺀 그녀의 표정에는 혹시 피가 튀기라도 하면 어쩌나 하는 근심이 서려 있다.

곁에 있는 하녀도 큰 도움이 되지는 못한다. 그의 목을 담아갈 천을 들고 서 있지만, 이런 일에 힘을 보탤 만큼의 능력은 없어 보이는, 쇠잔한 나이대의 힘없는 여성일 뿐이다. 청춘이 바람처럼 빠져나가 껍질만 남은 풍선 같은 그녀는 결국 유딧의 아름다운 얼굴을 돋보이게 할 장치로서나 그려진 듯하다.

닭의 목조차 치지 못할 것 같은 표정의 어여쁜 '소녀', 유딧은 관람자에게 그림 속으로 성큼 들어가 꼭 안고 달래주고 위로해줘야 할 것 같은 충동을 선사한다. "내가 대신할 테니 너는 물러서라"라는 말이 목구멍까지 올라온다.

이탈리아 바로크를 대표하는 화가, 카라바조가 그린 유딧은 결국 남성 판타지 안에 갇혀 있다. 하녀 한 명만 데리고 적의 진영으로 들어가 천연덕스레 적장과의 만남을 요구하고, 그와 부하들을 안심케 해 코가 비뚤어지도록 술에 취하도록 할 수 있는 여인. 심지어 2번의 칼질만으로 적의 목을 벨 수 있는 여인이라 해도, 그녀가 어여쁘고 소녀스러워서 도와주고 싶은 모습으로 남길 고대한다.

강한 추진력과 결단력, 담대함을 가진 현실적 모습의 유딧을 카라바조의 그림에서 발견하기는 쉽지 않다. 카라바조는 남자를 홀리도록 몸단장했다는 성서의 내용에만 충실했다.

투지로 가득한 젠틸레스키의 유딧

카라바조의 그림은 자주 우피치 미술관에 전시된 아르테미시아 젠틸레스키의 같은 주제의 그림과 비교된다. 젠틸레스키의 홀로페르네스는 온 힘을 다해 저항하지만, 유딧과 하녀의 강한 힘에 완전히 제압당한 상태다. 그녀들은 이런 일을 하고도 남을 만큼의 강단과 투지가 있어 보인다. 남자를 홀리는 몸단장이라는 성서의 내용에 충실하면서도, 그 옷에 피 한 방울이라도 튈까 봐 몸을 사리는 소녀가 아니다. 젠틸레스키의 유딧은 옷 따위는 안중에 없다.

화가인 아버지 덕분에 여성임에도 불구하고 일찌감치 그림 세계에 입문한 그녀는 아버지의 동료 화가에게 성폭행을 당한 가혹한 이력이 있다. 더러 사람들은 그녀의 이런 경험이 그림 속 유딧을 더욱 강인하게 묘사하도록 만들었을 것이라 추정한다. 그러나 젠틸레스키는 유딧을 할 일을 신속하고 정확하게 처리해내는 인물로 인식하는, 남성의 판타지에서 벗어난 현실적 시선을 지닌 뛰어난 화가였을 뿐인지도 모른다.

✳

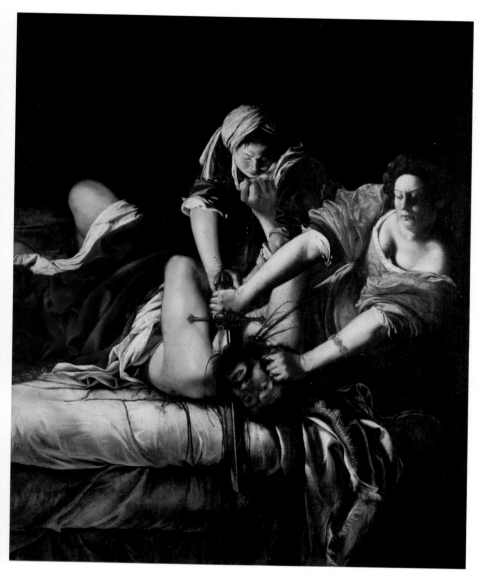

아르테미시아 젠틸레스키, 〈홀로페르네스의 목을 베는 유딧〉
캔버스에 유화, 199×162.5cm, 1620년, 피렌체 우피치 미술관

새로운 유딧의 등장

2014년, 프랑스의 한 농가에서 카라바조가 그린 것으로 추정되는 또 다른 〈홀로페르네스의 목을 베는 유딧〉이 발견되었다. 이 집에 몰래 들어간 도둑이 향수나 기타 골동품들을 훔쳐 갔는데, 도난 물건을 확인하는 과정에서 그림의 존재가 드러난 것이다.

도둑은 그림에 일가견이 없었고, 집주인은 다락방에 오랫동안 처박혀 있던 물건들이 대체 어떤 것인지도 모른 채 지내와서 엄청난 작품일 거라고는 상상도 하지 못했던 터였다. 전작에 비해 유딧의 모습이 조금 더 강단 있어 보인다는 점과 그녀와 함께한 하녀가 여전히 노파의 모습이긴 하지만, 더욱 적극적이란 점이 눈에 띈다. 현재 이 그림은 뉴욕 메트로폴리탄 미술관의 이사인 토밀슨 힐이 소장한 것으로 알려져 있다.

카라바조 혹은 루이스 핀슨, 〈홀로페르네스의 목을 베는 유딧〉
캔버스에 유화, 144×173.5cm, 1606년경, 개인 소장

이탈리아를
울린 사건,
초상화에 담긴 진실

귀도 레니, 〈베아트리체 첸치〉

캔버스에 유화, 65×49㎝, 1650년, 로마 국립고전회화관

카라바조의 〈홀로페르네스의 목을 베는 유딧〉이 그토록 잔인한 이유는 화가가 로마에서 직접 어떤 공개처형을 목격한 덕분이라는 말이 있다. 그 공개처형 장소에서 목에 피를 뚝뚝 흘리며 죽어간 이가 바로 이 그림의 주인공 베아트리체 첸치와 그녀의 가족들이라고 전해진다.

베아트리체는 아버지, 계모, 친오빠와 배다른 어린 동생 등과 함께 살았다. 그러나 가족들은 모두 아버지, 프란체스코 첸치로부터 심각한 정치적, 육체적 학대를 받고 있었다. 특히 베아트리체는 프란체스코로부터 지속적으로 성폭행을 당하고 있었다.

참다못한 가족들은 아버지를 신고했지만 돈과 권력을 내세운 은밀한 거래 덕분인지 별다른 제재를 받지 않았고, 그는 오히려 가족들을 근교의 성에 가두는 것으로 보복했다. 베아트리체, 계모, 오빠와 남동생은 악마 같은 아버지의 손아귀에서 벗어나는 일을 더는 법이나, 도덕, 양심 등에 맡겨둘 수 없다고 판단하고 직접 제거하기로 모의한다.

르네상스 시대에 벌어진
끔찍한 사건의 전말

1598년 9월 9일, 가족들은 2명의 하인을 시켜 프란체스코에게 독약을 먹였다. 하인 중 하나는 베아트리체와 몰래 사귀던 사이라고 한

✳

다. 하지만 프란체스코는 죽지 않았다. 가족들은 망치로 그를 내리쳐 죽였고, 난간에서 시신을 밀어 떨어뜨렸다. 실족사로 위장하기 위해서였다. 그의 죽음은 동네를 떠들썩하게 만들었다. 누구도 그가 사고로 죽었다고 생각하지 않았다. 그저 죽이는 게 당연한 사람이 죽어 마땅한 사람을 처리했다는 식의 말만 오갔다.

사건 직후 당국은 수사를 시작했다. 이 와중에 베아트리체의 연인이었던 하인은 고문을 받다가 숨진다. 그는 끝까지 입을 굳게 다물었지만 결국 사건의 전말이 밝혀졌고, 이들은 사형 판결을 받게 된다.

당시 로마는 교황령에 속했기에, 클레멘스 8세(재위 1592-1605)가 정상 참작하여 자비를 베풀면 넘어갈 수도 있는 일이었다. 로마 시민들은 모두 프란체스코의 잔혹함을 알고 있었고, 가족들의 행동은 정당방위에 가깝다고 생각했다. 그러니 감형은 민심을 거스르는 일도 아니었다.

하지만 살인 사건이 일어난 지 약 1년 뒤인 1599년 9월 11일, 베아트리체를 비롯한 첸치 가족은 공개처형된다. 오빠의 몸은 사지가 잘려나갔고, 계모가 처형되었으며, 베아트리체도 그 뒤를 이었다. 교황이 베푼 최초의, 그리고 최후의 자비는 열두 살짜리 어린 남동생을 처형하지 않았다는 것이다.

그 대신 어린 그가 상속받게 될 재산은 교황의 수중으로 넘어갔다. 민심을 거슬러가면서까지 이들을 죽음으로 내몬 것은 클레멘스 8세가 이 가문의 '돈'에 뜻을 두었기 때문이라는 소문이 있다.

베아트리체를 그린 진짜 화가는?

로마 국립고전회화관에서는 이 그림을 '귀도 레니'가 그린 '베아트리체 첸치'라고 간단하게 소개하고 있지만, 원작자가 누구인가를 두고 여러 이야기가 전해진다.

첫째로 귀도 레니가 그린 것을 그 제자인 조반니 안드레아 시라니가 모사했는데, 그의 딸인 화가 엘리자베타 시라니가 또다시 모사한 것이라는 말이 있다. 둘째로 귀도 레니가 그리다 미완성으로 남긴 것을 엘리자베타 시라니가 그린 것이라는 설도 있다.

마지막으로 귀도 레니가 그린 것을 평소 엘리자베타 시라니를 질투하던 다른 여성 화가, 지네브라 칸토폴리가 모사한 것이라는 말도 전해진다. 엘리자베타 시라니는 스물일곱이라는 어린 나이에 사망했는데, 지네브라 칸토폴리가 독살했다는 흉흉한 소문이 있다. 그러나 이보다 더 끔찍한 소문은 엘리자베타 시라니를 죽인 이가 다름 아닌, 아버지 조반니 안드레아 시라니라는 것이다.

조반니 안드레아 시라니는 아직 어린 딸을 감금시켜놓고 하루 20여 시간 그림만 그리게 했다. 딸이 방에 갇혀 그린 그림들을 아버지는 내다 팔아서 생계를 유지했고, 자신의 술값으로 탕진했다. 아버지는 자주 딸을 폭행했고 심지어 사망에 이르게 했는데, 그 이유 중에는 딸인 주제에 아버지보다 감히 그림을 더 잘 그린다는 이유도 있었다.

이런 처지 속에서 귀도 레니의 작품을 본 엘리자베타가 베아트

*

아칠레 레오나르디, 〈감옥에서 베아트리체 첸치를 그리는 귀도 레니〉

캔버스에 유화, 97×135㎝, 1850년, 개인 소장

리체와 자신의 처지를 동일시하며 깊은 연민을 담아 그림을 완성, 또는 모사했을 것이라는 설도 있다. 그녀의 상황을 고려하면, 이 이야기는 한결 설득력 있게 다가온다.

하지만 또 다른 반전이 있다. 귀도 레니는 베아트리체가 사형당하기 전날 감옥에서 그녀를 만났고, 그 아름다움에 슬픔과 연민을 느껴 서둘러 이 그림을 그렸다고 했는데, 알고 보니 그즈음 귀도 레니는 로마에 있지도, 그녀를 방문하지도 않았다.

따라서 이 그림은 애초에 원작자가 귀도 레니가 아닐 수도 있고, 귀도 레니의 것이라고 해도 '베아트리체'를 그린 것이 아닐 수도 있다. 더러 이 그림의 제목을 그녀의 옷차림으로 짐작, '무녀巫女'라고 부르는 것도 그 때문이다.

✳

스탕달 신드롬을
만들어낸 그림

〈베아트리체 첸치〉는 스탕달 신드롬과도 관련이 있다. 우리에겐 《적과 흑》으로 잘 알려진 프랑스의 대문호 스탕달은 이탈리아를 여행하던 중, 피렌체의 산타 크로체 성당에서 이 작품을 보고 너무나 크게 감동받은 나머지 다리가 후들거리고 호흡이 제대로 안 되는, 숨이 꽉 막힐 것 같은 느낌을 받았다고 한다. 그 이후 위대한 예술 작품을 보고 벅찬 감동을 받아 그것이 신체 반응까지 불러일으키는 증상을 '스탕달 신드롬'이라고 부른다.

그러나 스탕달이 피렌체를 방문하는 동안 이 그림은 산타 크로체 성당에 걸려 있지 않았다는 말도 있다. 당시 산타 크로체 성당 내부에 르네상스 회화의 개척자로 알려진 조토 디본도네의 벽화가 있었기에 스탕달 신드롬을 불러일으킨 것은 그의 그림들이라는 추측도 있다.

그러고 보면 이 그림과 관련한 것은 그 무엇하나 제대로 된 정보가 없다. 그래서 더 많은 이야기가 만들어졌고, 그 이야기들 덕분에 더욱 유명세를 타는 것은 아닐까.

올로프 요한 쇠데르마르크, 〈스탕달〉
캔버스에 유화, 62×50㎝, 1840년, 개인 소장

수백 년간
이어진 논쟁,
누가 마태오인가?

카라바조, 〈성 마태오의 소명〉

캔버스에 유화, 340×322㎝, 1599년경, 로마 산 루이지 데이 프란체시 성당

이 그림은 〈마태오 복음서〉의 한 구절을 담고 있다.

예수께서 그곳을 떠나 지나가시다가 마태오라 하는 사람이 세관에 앉아 있는 것을 보시고 이르시되, "나를 따르라" 하시니 일어나 따르니라.

_〈마태오 복음서〉 9장 9절

〈마태오 복음서〉의 저자 마태오는 예수의 12제자 중 한 사람이 되기 전에 세리로 일했다. 로마 총독부에 고용된 세리는 세금을 걷어 로마로 보내는 일을 했는데, 정해진 금액 이상을 받아 착복하며 사심을 채우는 바람에 유대 사회에서 평판이 썩 좋지 않았다.

당신인가, 마태오

그림 오른쪽, 남루한 차림새의 예수가 손을 쭉 뻗어 누군가를 가리키고 있다. 그의 등 뒤로부터 시작되어 창을 거쳐 탁자 위로 들이치는 빛이 "나를 따르라!" 하는 소리를 힘차게 실어 나른다. 예수의 곁에는 이미 그를 따르기로 결심한 베드로가 함께한다.

탁자에는 5명의 남자가 모여 있다. 다소 놀란 듯, 예수와 베드로 쪽을 쳐다보고 있는데, 왼쪽 두 사람만 아직 예수의 목소리를 듣지 못했는지, 아니면 들었다 해도 그런 일에 팔릴 정신이 없다는 듯

동전을 세느라 코를 박고 있다. 검은 베레모를 쓴 남자와 동전에 마음이 꽂힌 남자의 손이 서로 닿아 있다. 고개 숙인 남자는 돈주머니를 쥔 왼손을 오른팔 뒤로 슬쩍 감춘다. 안경잡이 남자는 아마도 "이상하네, 이게 다야?"라는 말을 하는 중일 수 있다.

긴 수염이 치렁치렁한 검정 베레모의 남자가 살짝 몸을 뒤로 뺀다. 눈이 동그래진 그는 손가락을 세운다. 이 손가락은 누구를 가리키는 것일까? "저 말인가요?"라고 대사를 넣으면 자신을 향하는 것처럼 보이고, "저이 말인가요?"라고 웅얼거려보면 고개를 푹 숙인 남자, 혹은 그 곁의 안경 낀 남자를 가리키는 것처럼 보인다.

예수의 손끝도 정확하지 않다. 어둠 속에 가려진 손가락을 최대한 확대해보면 더 헷갈린다. 손가락 끝이 살짝 아래로 구부려져 있기 때문이다. 그 구부러진 손끝을 따라가다 보면 탁자 오른쪽, 깃털 장식 모자를 쓴 젊은 남자를 향하는 듯도 하다. 하지만 예수 곁에서 "너 말이야, 너"라고 거들고 있는 베드로의 손가락을 따라가보면 우리에게 등을 돌린 채 앉아 있는 남자까지도 마태오로 추정할 수 있다.

마태오의 정체를 카라바조가 그린 다른 마태오의 얼굴에서 찾는 이도 있다. 〈성 마태오의 영감〉을 보면 그의 얼굴은 안경을 낀 남자와 비슷해진다. 하지만 이 모든 것은 카라바조가 입을 다물고 있는 이상, 추측일 뿐이다.

마태오가 누구인지 모른다는 사실은 곧, 그림 속 모두가 마태오일 수 있다는 가정도 가능하다는 뜻이 된다. 그림 속 세계를 현실

＊

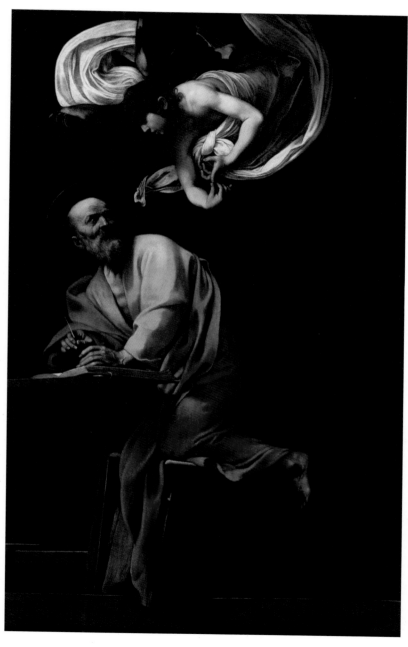

카라바조, 〈성 마태오의 영감〉
캔버스에 유화, 296×189㎝, 1602년, 로마 산 루이지 데이 프란체시 성당

로 확장하면, 우리 모두가 마태오일 수 있다는 생각에 이르게 된다. 모두가 불시에 소명을 받을 수 있으며, 언제라도 그 부름에 일어서서 홀연히 따를 수 있는 존재인 셈이다.

그런 점에서 예수의 손은 사실 우리 모두를 향하고 있다. 신이 손가락으로 지목한 우리, 즉 '마태오Matthew'라는 이름은 '손'이라는 뜻의 '마누스Manus'와 '신'을 의미하는 '테오스Theos'의 조합에서 비롯된 것이기도 하다.

그림, 연극 속 한 장면이 되다

카라바조의 그림은 '테네브리즘Tenebrism'으로 유명하다. 이탈리아어 '테네브라Tenebra(어둠)'에서 비롯된 말로, 전체를 칠흑같이 어둡게 하고, 그림 속 주요 사건이나 인물에게만 마치 조명을 쏘아댄 듯 환하게 그려 빛과 어둠의 대조를 강하게 하는 기법이다. 이 기법은 마치 그림을 연극의 한 장면처럼 보이게 해서 매우 극적이고, 강렬한 느낌을 선사한다.

그의 테네브리즘은 당대 화가에게 큰 영향을 미쳤다. 17세기 이탈리아에서 유행한 문화적 특성을 흔히 '바로크'적이라고 하는데, 가장 큰 특징이 바로 이 연극적인 효과다. 카라바조 그림의 경우, 인물들의 움직임을 과장되게 표현하고, 테네브리즘을 적절히 구사하여 감상자로 하여금 한 편의 연극을 보는 듯한 심리적 압박을 준다.

✳

별칭으로 더 유명한
또 다른 미켈란젤로

흔히 '카라바조'라고 불리지만, 화가의 이름은 정확히 미켈란젤로 메리시 다 카라바조다. 〈시스티나 성당 천장화〉(본문 18쪽)를 그린 그 유명한 르네상스의 천재, 미켈란젤로와 이름이 같다. 두 미켈란젤로가 르네상스와 바로크를 들었다 놓았다 한 셈이다. 그나저나, 〈성 마태오의 소명〉에서 그가 그린 예수의 손은 영락없이 시스티나 성당 천장에 자신과 같은 이름을 가진 화가가 그린 신의 손을 닮았다.

이 그림은 산 루이지 데이 프란체시 성당 내 콘타렐리 예배당에 걸린 마태오와 관련된 3점의 그림, 〈성 마태오의 소명〉, 〈성 마태오의 영감〉, 〈성 마태오의 순교〉 중 하나다. 10여 년 전, 마태오 콘타렐리 추기경이 자신과 같은 이름의 성인 마태오의 행적을 주제로 하여 예배당 장식을 의뢰하도록 유언과 함께 막대한 자금을 남긴 덕분이다.

· DAY 3 ·

명작으로
만나는
신화와 종교

─ 로마 Rome II ─

산타 마리아 델라 비토리아 성당

Chiesa di Santa Maria della Vittoria

바티칸의 성 베드로 성당 건축에도 참여했던 카를로 마데르노가 설계, 감독하여 지어진 17세기의 성당이다. 잔 로렌초 베르니니의 걸작, 〈성녀 데레사의 환희〉를 소장한 것으로도 유명하다.

베르니니는 성당 내 코르나르 예배당을 마치 〈성녀 데레사의 환희〉라는 연극을 위한 무대로 연출했다. 따라서 일반 미술관의 나열되듯 전시된 조각 작품들과 달리, 이곳에서는 있어야 할 곳에서 자신의 존재감을 듬뿍 발산하는 작품을 배우의 열연을 감상하듯 즐길 수 있다.

금방이라도 날아갈 것 같은 생동감 있는 조각상들을 테두리에 두른 성당 천장은 조반니 도메니코 세리니가 그린 〈이단과 반역 천사들에 승리한 성모 마리아〉로 장식되어 있다.

도리아 팜필리 미술관

Galleria Doria Pamphilj

디에고 벨라스케스와 프랜시스 베이컨이 그린 초상화의 주인공으로 유명한 교황 인노첸시오 10세(재위 1644-1655)를 배출한 로마의 명문, 팜필리 가문이 오랫동안 거주하던 저택으로 16세기에 처음 지어졌다. 이 가문은 혼사를 통해 도리아Doria, 란디Lani, 알도브란디니Aldobrandini 등의 가문과 합쳐졌으나, 18세기에 대가 끊긴다.

당시 교황이었던 클레멘스 12세(재위 1730-1740)가 팜필리가의 저택을 도리아 가문 소유로 인정하면서 '도리아 팜필리'라는 이름으로 불리게 되었다. 미술관은 팜필리 가문을 비롯, 혼사로 맺어진 가문들이 몇 세기 동안 모아온 소장품들을 주로 전시하고 있으며, 가구 등 생활용품까지 선보이고 있어 귀족 가문의 삶을 관찰하는 특별한 즐거움을 선사한다.

보르게세 미술관

Museo e Galleria Borghese

17세기 초에 지어진 시피오네 보르게세 추기경의 저택으로, 보르게세 공원 안에 위치한다. 시피오네는 교황 바오로 5세(재위 1605-1621)의 조카다. 어머니의 형제여서 성씨가 달랐지만, 외삼촌이 교황이 되자 보르게세로 성을 바꾸었다.

교황 최측근으로서 할 수 있는 편법은 다 동원하고 살았던 그는 미술 작품에 대한 욕심도 어마어마해서 카라바조나 라파엘로의 작품을 거의 강탈하다시피 해 수중에 넣기도 했다. 베르니니의 적극적인 후원자였던 만큼 이곳에서는 그의 대표작이라 손꼽히는 〈아폴론과 다프네〉, 〈다비드〉 상과 〈시피오네의 초상〉 흉상 등도 감상할 수 있다.

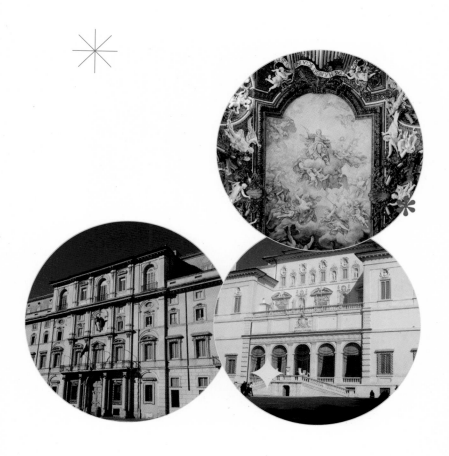

로마는
당신을 위해 있고,
당신은 로마를 위해 있다

잔 로렌초 베르니니, 〈성녀 데레사의 환희〉

대리석에 조각, 높이 3,500㎝, 1646년, 로마 산타 마리아 델라 비토리아 성당

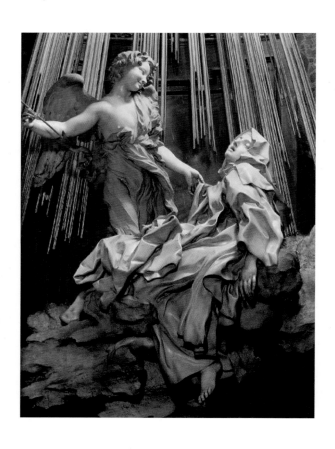

1598년 나폴리에서 조각가의 아들로 태어난 잔 로렌초 베르니니는 어린 나이에 가족과 함께 로마로 이사했다. 아버지가 그곳에서 새로운 일거리를 맡게 되었기 때문이다. 어린 시절부터 그림과 조각에 뛰어나 신동 소리를 듣던 그는 10대 시절 이미 교황과 추기경, 권세가들의 눈을 사로잡았고, 능숙한 솜씨로 아버지를 도와 밀려드는 일감들을 소화해냈다.

베르니니는 대상의 형태를 완벽하게 재현하면서도 그 위에 고통과 비명, 웃음, 감탄, 열정 등 인간의 감정을 오롯이 새겨넣을 줄 아는 조각가였다. 또한 그와 동시에, 살아생전 5명의 교황을 고객으로 두었던 최고의 건축가이기도 했다.

수많은 교황의 마음을 사로잡은
예술의 왕

바르베리니 가문 출신의 교황 우르바노 8세는 베르니니의 열렬한 지지자였다. 베르니니는 교황의 수석 조각가로 활동했으며, 곧 성 베드로 성당의 장식도 총괄하게 되었다. 성 베드로 성당은 브라만테, 라파엘로, 미켈란젤로의 손을 거쳐 마데르노에 이르기까지 100여 년의 시간을 거치면서 서서히 현재의 모습으로 완성되어가는 중이었다.

베르니니는 자신의 이름을 21세기까지 각인시킨 가장 위대한

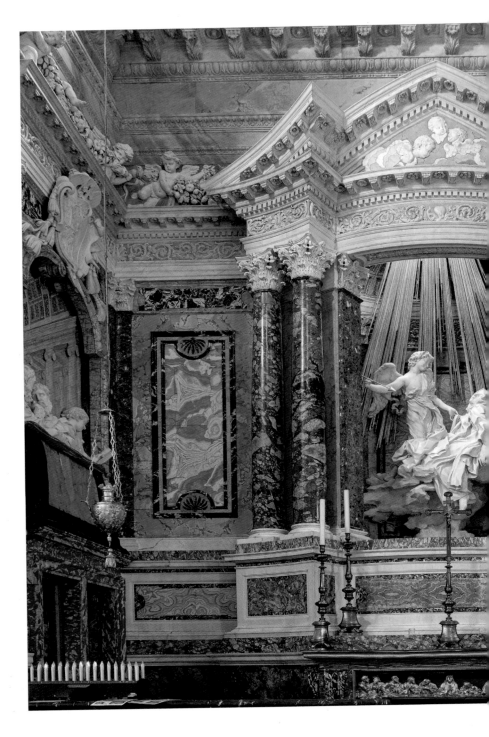

성당 내 〈성녀 데레사의 환희〉 전경

작업, 〈발다키노〉나 〈교황 우르바노 8세의 무덤〉, 〈교황 알렉산데르 7세의 무덤〉 등을 차례로 완성하며 성 베드로 성당을 장식하게 되었다.

그러나 그에게도 불운한 시기가 있었다. 베드로 성당 부속 종탑 공사를 맡았을 때의 일이다. 베르니니는 다소 우려를 자아내는 무리한 설계를 강행했는데 그 바람에 종탑 벽에 금이 가기 시작한 것이다. 자신을 총애하던 교황 우르바노 8세가 죽고 난 뒤 결국 종탑은 전면 철거라는 수모를 겪게 된다.

〈성녀 데레사의 환희〉는 베르니니가 종탑 철거 이후 실의에 빠지는 후유증을 한동안 앓고 난 뒤에 제작한 재기작 중 가장 뛰어난 작품이다.

심연을 뒤흔드는
바로크 조각의 정점

산타 마리아 델라 비토리아 성당에 들어서면 얼핏, 성당이 아니라 연극 공연장에 들어온 것이 아닌가 하는 착각이 든다. 제단에는 고개를 뒤로 젖힌 채 무아지경에 빠진 수녀복 차림의 여인과 그녀에게 그 희열을 선사한 어린 천사가 화살을 든 채 묘한 웃음을 던지는 모습이 눈길을 사로잡는다. 그 위로 떨어지는 조각된 빛도 돌로 된 두 배우의 열연에 집중하게 한다.

✳

〈성녀 데레사의 환희〉 일부

연극의 주인공은 스페인의 성녀 아빌라의 데레사와 천사다. 데레사는 당시 스페인에 만연해 있던 일종의 종교적 신비체험을 하게 되는데, 기록한 바를 옮기면 "빛나는 얼굴의 천사가 불이 붙은 긴 황금 창으로 그녀를 찌르자 내장이 빨려나가는 듯한 고통을 느낌과 동시에 신에 대한 위대한 사랑이 불타올랐다"고 한다. 또 "고통이 너무 커 신음 소리가 나왔지만, 한편으로는 너무나 달콤해서 멈추지 않기를 바랄 정도"였다고 한다.

베르니니는 그녀를 눈을 반쯤 감은 채 입을 벌린 모습으로 조각해, 그녀의 신비체험을 '성뿢스러움'에서 '성性적'인 것으로 바꾸어 놓았다.

이들을 우리만 바라보고 있는 것이 아니다. 양쪽의 오페라 박스석처럼 생긴 곳에서 다수의 관람자가 제단에서 벌어지는 일을 보며 나름의 감정을 열띠게 표현하고 있다.

베르니니는 육중한 돌덩어리로 바람에 펄럭이는 그녀의 옷자락뿐만 아니라, 고통과 환희 사이의 격렬하거나 숨 가쁘거나 숨을 멎게 하는 그 모든 미세한 감정을 조각해냈다. 보는 이의 가슴을 후벼파거나, 심정의 심연을 뒤흔들어놓는 연극 같은 분위기를 '바로크' 미술의 가장 큰 특징이라고 하는데 '조각'에 있어서는 베르니니를 따를 자가 없다.

성 베드로 성당의 종탑이 철거당하는 수모는 〈성녀 데레사의 환희〉로 잊혔다. 그는 로마 각지에 자신의 이름을 다시 새기기 시작했다.

✳

베르니니라면 미리 약속 없이 언제라도 방을 노크하고 들어올 수 있도록 허락한 교황 우르바노 8세는 그에게 "로마는 당신을 위해 있고, 당신은 로마를 위해 있다"라고 말했다. 과연 베르니니가 없는 로마는 상상하기 어렵다.

로마를 화려하게 수놓은
베르니니의 작품들

- 성 베드로 성당 -

베르니니의 〈발다키노〉, 〈교황 우르바노 8세의 무덤〉, 〈교황 알렉산데르 7세의 무덤〉은 수백 년의 시간 동안 성 베드로 성당을 빛내고 있다.

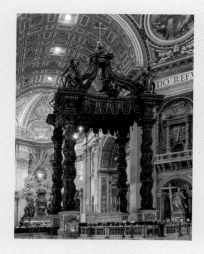

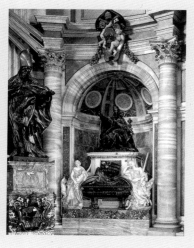

잔 로렌초 베르니니,
〈발다키노〉

나무와 청동, 대리석에 조각, 높이 290㎝,
1623~1634년, 바티칸 성 베드로 성당

잔 로렌초 베르니니,
〈교황 우르바노 8세의 무덤〉

금과 청동, 대리석에 조각,
1627~1647년, 바티칸 성 베드로 성당

- 성 베드로 성당 앞 광장 -

베르니니는 성 베드로 성당 앞에 거대한 열주를 세워 언뜻 열쇠 모양을 연상시키는 광장을 조성, 천국의 열쇠를 받은 성 베드로를 기념했다.

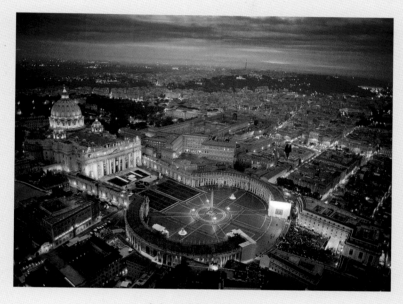

성 베드로 성당 앞 광장의 전경

보르게세 미술관

보르게세 추기경은 자신의 저택 장식을 위해 베르니니에게 〈페르세포네의 납치〉, 〈다비드〉, 〈아폴론과 다프네〉 등을 주문했다. 이 작품들은 현재는 보르게세 미술관으로 탈바꿈한 저택을 여전히 장식하고 있다.

잔 로렌초 베르니니,
〈페르세포네의 납치〉

대리석에 조각, 높이 225㎝,
1621년경, 로마 보르게세 미술관

잔 로렌초 베르니니,
〈다비드〉

대리석에 조각, 높이 170㎝,
1623년경, 로마 보르게세 미술관

모든 것은
형수님
뜻대로 하소서

디에고 벨라스케스, 〈교황 인노첸시오 10세의 초상〉

캔버스에 유화, 140×120cm, 1650년, 로마 도리아 팜필리 미술관

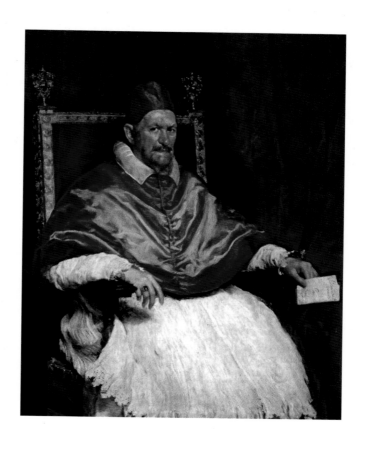

그림 속 교황 인노첸시오 10세는 74세 정도다. 그의 연인이었던 올림피아 마이달키니는 교황을 좀 더 젊게 그렸어야 했다며 내내 불만이었지만 정작 교황은 자신을 있는 그대로 그렸다고 생각했다.

디에고 벨라스케스는 스페인의 펠리페 4세가 총애했던 화가로 왕의 후원으로 이탈리아 유학길에 올랐다. 그림은 1649년에서 1951년 사이, 그가 로마에 체류하던 시절 그린 것이다.

레이스 장식의 흰옷과 붉은색 망토, 붉은색 모자는 교황의 공식 복장으로 화가는 그 위에 떨어지는 빛의 느낌을 잘 살려내어 천의 질감을 눈으로 만질 수 있게 한다. 화면 밖을 쳐다보는 교황의 눈매는 날카롭다. 단정하게 다문 입술에서 그의 빈틈없는, 심지어 냉정한 성격이 드러난다.

교황의 오른손에 큰 반지가 보이고, 왼손에는 쪽지가 들려 있다. 벨라스케스는 이 쪽지 안에 자신의 서명을 그려 넣었다.

70대에 교황이 된 사람

추기경 조반니 바티스타 팜필리는 교황 우르바노 8세의 뒤를 이어, 1644년 마침내 교황 인노첸시오 10세가 되었다. 교황 선출 회의, 즉 콘클라베는 그 어느 때보다 격렬한 논쟁이 이어져 한 달 이상을 끌었다.

친프랑스 성향이었던 우르바노 8세 측의 추기경들이 후보자

조반니 바티스타 팜필리가 스페인과 친하다는 사실을 계속 문제 삼았기 때문이다.

우여곡절 끝에 교황의 자리에 올랐지만, 이미 그때 팜필리의 나이는 71세로 당시로서는 무척 노령이었다. 그는 즉위하자마자 전임 교황, 우르바노 8세를 배출한 바르베리니 가문의 재산을 공금 횡령이라는 죄목으로 압류했다. 그들을 비호하던 교황청 내 친프랑스파도 대대적으로 숙청했다.

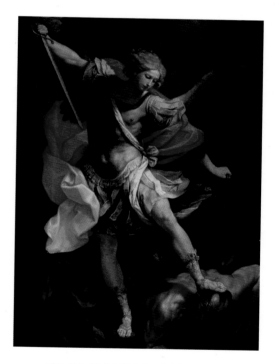

귀도 레니, 〈사탄을 물리치는 대천사장 미카엘〉
캔버스에 유화, 293×202㎝, 1630~1635년경, 로마 산타 마리아 델라 콘체지오네 성당

성격이 급하고, 직설적인 교황은 한때 당대 최고의 인기를 누리던 귀도 레니의 그림을 두고 혹평을 한 적이 있다는데, 심사가 뒤틀린 화가는 〈사탄을 물리치는 대천사장 미카엘〉을 그리면서 사탄의 얼굴을 교황 인노첸시오 10세의 모습으로 담았다고 한다. 그러나 이런 식의 복수는 화가의 분노였다기보다는 팜필리 가문이라면 치를 떨었던 라이벌, 바르베리니 가문 측의 요구에 의한 것이라는 말도 있다.

교황청의 실세는 여자 교황님?

교황 중에는 우리가 상상하고 기대하던 모습과 어긋난 품행으로 지탄의 대상이 되는 이들이 있는데 인노첸시오 10세가 그중 하나였다. 그는 죽은 형의 아내, 올림피아 마이달키니와 연인 관계였다.

성직자에게 연인이 있는 것도 이상한데 그 대상이 형수라는 사실은 세간의 입방아에 오르내리기 좋은 건수가 되었다. 게다가 그 형수가 처신이 반듯하여 사람들의 눈에 크게 띄지 않는 이였으면 그나마 잊혔을지도 모르지만, 실상은 정반대였다. 그녀는 교황청 일을 교황보다 더 나서서 처리했다. 오죽하면 사람들이 마이달키니를 '파페사Papessa', 즉 '여자교황'이라 불렀겠는가. 마이달키니를 둘러싼 안 좋은 소문들은 자고 나면 하나씩 늘어나 있을 정도였다.

✳

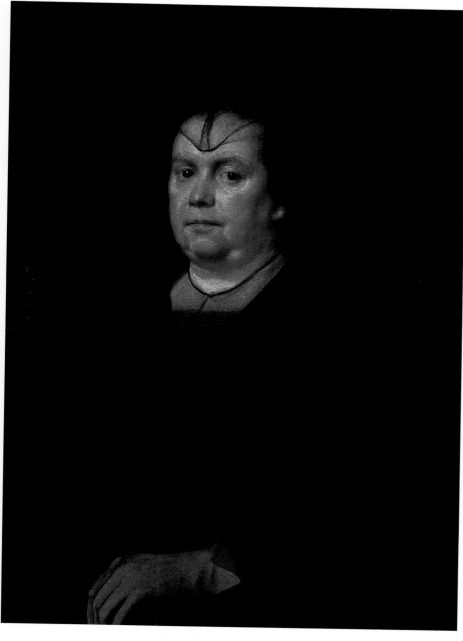

디에고 벨라스케스, 〈올림피아 마이달키니의 초상〉
캔버스에 유화, 77.4×61㎝, 1650년, 개인 소장

그녀는 연로한 교황의 마지막이 다가오자 잠시도 그의 곁을 떠나지 않았다. 얼핏 보면 지극한 애정 같지만 실은 그가 죽기 전에 처리해야 할 일들 때문이었다. 그녀는 교황의 공식적, 비공식적 재산에 속하는 여러 값비싼 것을 교황의 침소로 부지런히 옮겨 모았다. 아무도 드나들지 못하게 교황의 방을 열쇠로 잠근 뒤, 옮겨둔 것들을 자신의 처소로 틈만 나면 빼돌렸다.

교황의 시신이 나가고 난 뒤, 마이달키니가 침상 아래 몰래 숨겨두었던 금 상자 2개를 꺼냈다는 말도 있다. 그런데도 교황의 장례식에 필요한 경비를 다소나마 부담하라는 요구에 "가난한 과부인 제가 무슨 수로!" 운운했다고 한다.

흔한 말이지만 세월은 가고, 사람도 가도, 예술은 남는다. 실제로 내 앞에 있어 손에 잡힐 듯한 이 초상화 덕분에 교황 인노첸시오 10세는 역사에 남을 만큼 큰 업적을 쌓은 존재가 아님에도 불구하고 늘 사람들의 기억 속에 함께하게 되었다.

훗날 미술 경매에서 자주 최고가를 갱신하는 영국 화가 프랜시스 베이컨이 이 초상화에 빗대, 마치 전기의자에 앉아 고문당하며 비명을 지르는 듯한 교황의 모습으로 몇 차례 그려, 상당한 호평을 받기도 했다.

✳

아기 천사들이 격렬하게 싸운 이유는?

귀도 레니, 〈싸움박질하는 아기 천사들〉

캔버스에 유화, 120×152cm, 1625년, 로마 도리아 팜필리 미술관

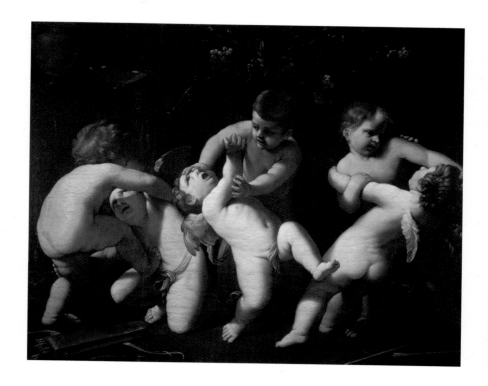

1575년, 이탈리아 볼로냐에서 음악가의 외동아들로 태어난 귀도 레니는 아홉 살의 어린 나이부터 그림을 배웠고, 스무 살 무렵부터 아고스티노Agostino와 안니발레 카라치Annibale Carracci 형제, 그리고 안니발레의 사촌 루도비코 카라치Ludovico Carracci가 설립한 '미술 아카데미'에 들어가 수학했다.

카라치 형제의 아카데미는 '고전주의 미술'을 선호했다. 고전주의자들은 완벽한 데생으로 대상의 형태를 사실적으로 묘사하면서도 아름다움을 부각하기 위해 이상화했다. 주제 면에서도 신화나 종교, 영웅담 등을 그려 도덕적이고, 교훈적이며, 종교적인 가치를 끌어냈다.

이러한 고전주의적 경향은 그 이후로도 오랫동안 유럽 각국에서 뛰어난 미술인들을 양성하기 위해 세운 왕립, 혹은 국립 아카데미가 제시하는 궁극적 가치가 되었다.

화가들의 화가, 귀도 레니

아카데미에서 잘나가는 제자로 활동하던 귀도 레니는 워낙 실력이 뛰어나 스승과 협업하곤 했다. 그러나 그리 호락호락한 성격은 아니었던지 소위 '열정페이'식의 무급노동에 반발해 다니던 아카데미를 뛰쳐나온 전력도 있다.

하지만 곧 카라치 형제들과 로마로 떠나 파르네제 궁전의 프레

스코화 작업에 참여하기도 했으며, 안니발레 카라치가 생을 마감하자 그 뒤를 이어 아카데미를 이끌어 나가기도 했다. 이렇게 카라치 형제, 귀도 레니 등을 중심으로 하는 미술가들을 '볼로냐 화파'라고도 부른다.

보르게세 가문 출신의 교황 바오로 5세(재위 1605-1621)의 화가로도 활동했으며, 바르베리니 가문의 교황 우르바노 8세를 위해서도 그림을 그렸다. 특히 〈사탄을 물리치는 대천사장 미카엘〉에서 사탄을 바르베리니 가문이 싫어하던 교황 인노첸시오 10세의 얼굴로 그려 후원자의 애정에 보답한 바 있다(본문 121쪽).

이처럼 로마에서 승승장구하던 귀도 레니는 몬테 카발로시의 한 예배당에 프레스코화를 그리기로 했다가 보수가 적다는 이유로 훌쩍 볼로냐로 돌아가 버리기도 하는 등 다소 자유로운 영혼의 소유자였다. 이외에 나폴리에서도 활약한 그는 그 지역 화가들의 시기를 사 독살 위험에 처할 정도로 후원자들의 아낌없는 지지를 한 몸에 받았다.

루도비코 카라치의 죽음 이후에는 볼로냐 최고의 화가로 등극, 이탈리아 전역에서 주문이 끊이지 않는 스타급 화가가 되었다. 작업실에 200여 명의 조수를 두고, 한 번에 100명에 가까운 화가들을 불러놓고 강연할 정도였다.

이렇듯 귀도 레니는 미술가들의 선망의 대상이었지만, 정작 본인은 마마보이로 성장한 탓에 여성에 대한 공포가 극심해 평생을 독신으로 살았다.

씨움박질하는 아기 천사들에
담긴 의미

인생의 파장이 결코 적지 않았던 그에게 가장 큰 어려움은 '돈'이었다. 잘나가는 화가로 먹고살기에 충분할 만큼의 돈을 벌었음에도, 1630년대에 이르러서는 도박에 중독되어 늘 경제적으로 쪼들렸다. 빚이 늘어나자 조수들과 함께 같은 그림을 여러 장 그려 팔았고, 돈이 되면 뭐라도 그리겠노라고 무리하게 작업을 따낸 뒤 제때 마치지 못해 미완성작을 남기기 일쑤였다.

고전적인 그림을 선호하는 아카데미 출신답게 귀도 레니는 주로 종교나 신화 관련 그림을 자주 그렸다. 신비주의적 종교관에 심취해 마술, 악령 등을 두려워했던 그는 작고 귀여운 어린 아기 천사, 즉 푸토Putto들의 모습을 자주 화면에 등장시켜 그림의 분위기를 다정하고 정겹게 만들기도 했다.

〈싸움박질하는 아기 천사들〉에서 푸토들은 무슨 연유에서인지 패싸움을 하고 있다. 통통하고 작은 몸매의 아기들 싸움치곤 꽤 격렬해서 웃어야 할지 울어야 할지 모를 판인데 자세히 보면 갈색 피부의 아가들이 일방적으로 이기고 있다.

갈색 피부 아가들은 날개가 없지만, 흰 피부의 그들은 작고 앙증맞은 날개를 달고 있어 여러 가지 추측을 낳는다. 흰 피부의 날개 달린 아가들을 신성함의 세계, 종교적인 세계를 대변한다고 보고, 갈색 피부의 아가들을 세속의 세계로 읽는다면 영과 속의 투쟁으로

✳

볼 수 있다. 그렇다면 그림은 거룩하고 도덕적이며 종교적인 나의 의지가 늘 속된 것에 무참히 무너지는 순간을 묘사한 것으로 해석 가능해진다.

흰 피부를 귀족, 갈색 쪽을 평민으로 보면 계층 갈등으로도 볼 수 있다. 그 경우 귀도 레니는 늘 당하고 사는 평민들을 그림 속에서나마 승자로 만들어주고 있는 셈이다.

그림을 소장한 도리아 팜필리 미술관의 해석에 의하면 이 그림은 화가가 볼로냐의 한 후작에게 선물하기 위해 그린 것이라 한다. 다소 거친 성정의 귀도 레니는 로마에 와 있던 스페인 대사와 싸움박질을 하다 감옥에 갇혔는데, 그 후작이 백방으로 힘을 써 석방될 수 있었다고 한다.

그렇다면 이 그림은 경건하고 고차원적인 의지를 잠시 속된 것에 꺾이는 바람에 그런 불미스러운 시간을 보내야 했다는 화가의 참회를 담은 이야기로도 이해할 수도 있다. 그게 아니라면, 그 잘난 스페인 대사 나라라도 자신의 주먹질에 박살 났다는 우쭐거림으로도 읽힌다.

"너희 중
한 사람이
나를 배반할 것이다"

야코포 바사노, 〈최후의 만찬〉

캔버스에 유화, 168×270㎝, 1546년, 로마 보르게세 미술관

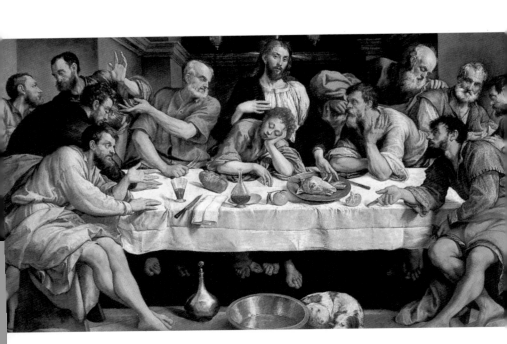

야코포 바사노는 베네치아에서 그리 멀지 않은 작은 도시, '바사노'에서 태어났다. 아버지도 화가여서 일찌감치 그림에 뜻을 두었던 그는 그림 공부를 위해 잠시 베네치아에 머물렀을 뿐, 평생 자기 고향을 떠나지 않았다.

선명한 색상을 과감하게 사용했고, 인물들의 자세를 마치 연극 무대 위 배우들처럼 과장되게 연출하여 표현했다. 보는 이의 마음을 한순간 낚아채는 그림을 그려, 차분하고 정적인 르네상스풍에서 슬쩍 발을 빼놓은 비교적 앞서간 화가였다.

침착한 예수와
그가 가장 신뢰했던 제자

60여 년 전, 레오나르도 다빈치가 밀라노의 한 수도원 식당에 그렸던 〈최후의 만찬〉(본문 244쪽)에 비해 바사노의 동명의 그림은 식탁 앞에 모인 이들의 소란스러움이 잘 표현돼 있다. "너희들 중에 누가 날 배반할 것"이라는 폭탄선언 직후의 모습도 다빈치와는 상당히 다르다. 다빈치는 놀라도 '우아하고 세련된' 모습으로 그 장면을 묘사했다면, 바사노는 인물 한 명 한 명에게 자신의 감정과 상태를 온몸으로 표현할 것을 주문한 듯 그렸다.

그림 정중앙, 머리의 후광이 사방으로 펼쳐지고 있는 예수의 모습이 보인다. 술렁이는 식탁 앞에서 정작 본인은 침착하고 여유

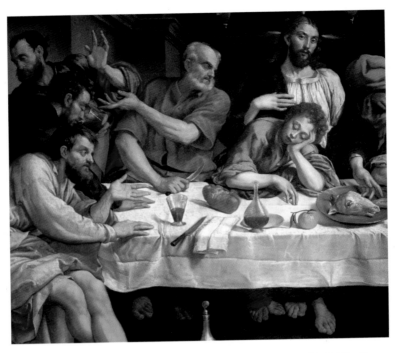

원쪽부터 유다(검은 옷)로 추정되는 자, 베드로(주황 옷), 요한(분홍 옷), 예수(서 있는 자)

로워서 '얘네들 너무 놀라니 내가 다 당황스럽네' 하고 혼잣말이라
도 하는 듯하다.

그러나 이 사태에 가장 담담한 이는 예수 바로 앞에 엎드린 자
다. 다른 제자들은 죄다 '그럴 리가!' '나 아닌데, 진짜 아닌데, 혹시
나를 의심하는 건 아닐까?' '이봐, 자네 아니지?' '지금 나라는 거야?'
라는 불편한 마음이 고스란히 드러나는데, 그는 아예 여유롭게 잠
을 자고 있다.

＊

이 자는 바로 〈요한 복음서〉의 저자, 요한이다. 〈요한 복음서〉에서는 이렇게 기록한다.

그때 제자 한 사람이 바로 예수 곁에 앉아 있었는데, 그는 예수의 사랑을 받던 제자였다.

_〈요한 복음서〉 13장 23절

예수께서는 당신의 어머니와 그 곁에 서 있는 사랑하시는 제자를 보시고 먼저 어머니에게 "어머니, 이 사람이 어머니의 아들입니다" 하시고 그 제자에게는 "이분이 네 어머니시다" 하고 말씀하셨다.

_〈요한 복음서〉 19장 26~27절

이 구절들로 미루어볼 때, 예수가 심지어 어머니를 안심하고 맡길 정도로 신뢰하는 자는 요한이다. 따라서 배신자라고 여겨질까 두려워하는 사람들 속에서, 예수 바로 곁에 앉아 전혀 그런 걱정을 할 필요가 없는 존재로 요한을 묘사하기 위해 아예 편안하게 잠든 모습으로 그린 것이다.

다빈치는 요한을 잠든 모습으로 연출하지 않았지만, 젊고 어여쁜 미소년의 얼굴로 그려 스승과 제자의 각별한 정에 동성애적 코드를 넣었다. 이는 후대 여러 화가도 마찬가지여서, 예수의 가장 큰 신임을 얻는, 그래서 거의 그 품에 안겨 잠을 잘 정도로 태평인 제자 요한은 대체로 여리여리하고 예쁘장한 얼굴로 그려졌다.

색감으로 빚어낸
소란스러운 최후의 만찬

식탁은 풍성하다. 스스로 '유월절의 희생양'이라 표현한 예수의 말씀을 상기시키려는 듯 통째로 자른 양 머리가 요리로 올라와 있다. 〈최후의 만찬〉에 그려진 빵과 와인은 예수의 살과 피를 의미한다. 그림 하단, 맨발의 용사들 앞에 놓인 세숫대야는 예수가 만찬 전에 제자들의 발을 일일이 씻겨준 일화를 떠올리게 한다.

대야 옆 잠든 강아지와 화면 하단 오른쪽 구석에서 잔뜩 귀를 세우고 들어서는 고양이의 모습이 대조를 이룬다. 종교화에서 대체로 강아지는 충성을, 고양이는 사악함과 배신 등을 상징한다.

한편 잠든 요한을 제외한 제자들은 대부분 누군가와 대화를 나누거나, 남의 이야기에 귀를 기울이는 모습이다. 특히 식탁 양쪽 두 남자는 제법 거리가 떨어져 있음에도 불구하고 이야기를 나눈다. 이내 눈으로 보는 그림인데도 둘이 고래고래 지르는 소리가 들리는 듯하다.

소란스러움은 각자가 입고 있는 옷의 색감 때문에 다소 흥겨운 리듬을 탄다. 바사노는 분홍색을 더 짙거나, 더 옅게 변화를 주어 등장인물들의 상의나 하의를 완성했다. 그 분홍과 반대색에 가까운 초록, 피부색을 닮은 황토색과 노란색도 마찬가지의 방법으로 등장시켜 눈을 지루하지 않게 만든다. 이 때문에 비장함이 덜어진다.

예수의 오른쪽으로 한 남자가 칼을 들고 있다. 식탁에서 고기

✳

를 먹다 보면 칼을 든 채로 이야기 나눌 수도 있겠지만, 한편으로는 최후의 만찬이 끝난 뒤, 예수를 체포하려고 들이닥친 로마 병사들의 귀를 칼로 잘라버린 베드로를 표시하는 장치로도 볼 수 있다.

그림 속에서 그 누구와도 대화를 나누지 않는 이는 왼쪽의 검은 옷을 입은 남자다. 요한의 왼쪽 팔 가까이 있는 남자 또한 혼자이지만 그의 손짓으로 보아 누가 듣건 말건 뭔가 이야기를 시도하고 있다. 검은 옷의 사나이는 붉은 와인을 한잔 기울인다. 입은 다물었지만 어쩐지, 한 사람의 말도 놓치지 않고 일일이 귀에 새기는 듯하다. 그렇다면 혹시 그가 유다인 것은 아닐까? 화가가 남긴 기록이 딱히 없기에 가정에 불과하지만 적어도 이 그림을 소장한 보르게세 미술관만큼은 그를 유다라고 지목하고 있다.

사랑을
쟁취하기 위한
제우스의 묘책

안토니오 다 코레조, 〈다나에〉

캔버스에 유화, 161×193㎝, 1531~1532년, 로마 보르게세 미술관

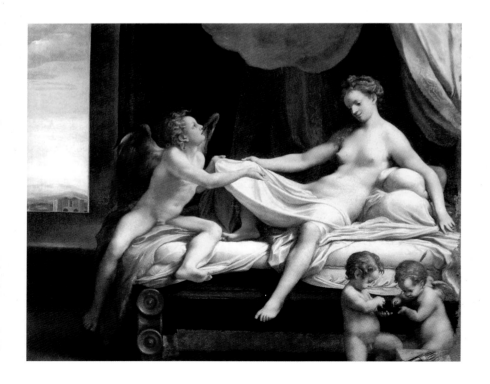

아르고스의 왕, 아크리시오스는 외손자의 손에 죽게 될 것이라는 무시무시한 신탁을 듣게 된다. 예언은 늘 이루어지고 신화 속 주인공들은 어차피 못 이길 운명임에도 싸운다. 아크리시오스는 남도 아닌 딸을 차마 죽일 수는 없어 청동으로 만든 탑에 가둬버리기로 했다. 그렇게 다나에는 청동탑 안에서 오도 가도 못하는 신세가 된다. 아무리 인간계의 일이라 해도, 아름다운 다나에의 이야기는 신들의 세계에까지 널리 퍼졌다.

안 되는 일을 되게 하고, 되는 일을 안 되게 하는 신들이 다나에를 그냥 둘 리가 없다. 신 중의 신 제우스가 나섰다. 그는 황금 비로 변신해서 그 누구도 뚫을 수 없다는 청동탑 지붕 틈새로 스며들었다. 비는 다나에의 온몸을 적셨고, 결국 그 사이에서 아이가 태어났다. 이 아이는 자라서 괴물 메두사를 물리치고, 안드로메다를 구하는 등 맹활약을 펼치는 영웅 페르세우스로 성장한다. 그리고 전혀 원하지 않았지만, 사고로 외할아버지를 죽게 함으로써 신탁을 완성한다.

코레조 마을 출신의 화가, 코레조

그림은 다나에가 황금 비로 변한 제우스의 방문을 맞이하는 장면이다. 코레조는 제우스가 다나에를 범하는 순간에 에로스를 등장시켰다. 그는 구름에서 떨어지는 비를 침대 시트로 받고 있다. 한편, 화면

오른쪽 아래에는 두 명의 푸토가 보인다. 둘 중 오른쪽 아이는 등에 날개를 달았다. 이 아이는 성스러운 사랑을 의미하며 다른 아이는 세속의 사랑을 의미한다. 오른쪽 아이는 맞으면 사랑을 불러일으킨 다는 화살촉을 돌에 문지르고 있다.

안토니오 다 코레조는 이름에서 짐작할 수 있듯, 이탈리아 파르마 근방의 '코레조' 출신이다. 그는 화가인 삼촌 로렌조 알레그리로부터 그림을 배웠을 거라 추정한다.

어느 날, 코레조는 만토바의 페데리코 2세 곤차가^{Federico II} ^{Gonzaga}로부터 이 그림을 의뢰받았다. 화가도 유명하지만 페데리코 2세 곤차가도 워낙 특이한 이다. 만토바를 통치한 귀족으로 원래 후작이었다가, 그 유명한 합스부르크 가문 출신의 황제 카를 5세로부터 공작의 작위를 받았다. 어머니는 르네상스 여성 중 용감하기로 두 번째라면 서러울 여성, 이사벨라 데스테^{Isabella d'Este}였다. 그녀는 남편인 프란체스코 2세 곤차가 후작^{Francesco II Gonzaga}이 교황 율리오 2세의 인질이 되자 그를 대신해 만토바를 이끌었다.

목표는
수단과 방법을 가리지 않고 달성한다

이사벨라 데스테는 남편 프란체스코의 석방을 조건으로 아들 페데리코를 대신 인질로 보냈다. 소년은 3여 년간을 부모와 떨어져 살

✳

다가 만토바로 돌아왔지만 얼마 못 가 다시 프랑스에 인질로 잡혀가 2년여 세월을 보낸다.

10대의 반을 인질로 산 탓인지 아이는 커서, 지나치다 싶을 정도로 전투적인 삶을 살았다. 그는 인근 몬테라토에 눈독을 들였는데, 그곳을 다스리는 보니파초 4세가 오늘내일한다는 소식을 듣고 서둘러 그의 딸 마리아 팔라이올로고스와 결혼했다. 하지만 보니파초 4세의 병세가 좋아지자 갖은 수를 써 혼인을 무효로 한 뒤, 신성로마제국의 황제 카를 5세의 8촌쯤 되는 여성과 결혼한다. 그가 후작에서 공작의 작위를 받게 된 것은 이 혼사 덕분이었다.

원하는 것을 손에 넣은 뒤 회심의 미소를 지은 지 얼마 안 가 그는 보니파초 4세가 말에서 낙마해 사망했다는 소식을 듣게 된다. 페데리코 2세 곤차가는 카를 5세에게 어마어마한 금액을 지불하고 결혼을 무효로 한 뒤 교황까지 설득해 마리아 팔라이올로고스와의 결혼을 다시 추진한다. 그러나 일이 어떻게 되려 한 것인지, 그녀가 혼사 추진 중 사망하고 만다. 그러나 그의 집념은 꺾이지 않았다. 그는 그녀의 여동생과 결혼해 기어이 몬테라토를 수중에 넣었다.

플레이보이 궁전을 장식한 걸작들

그는 라파엘로의 제자이자 당대 최고의 미술가 중 한 명인 줄리오 로마노를 시켜 만토바에 별장인 테 궁전Palazzo Te을 짓게 했다.

안토니오 다 코레조, 〈납치되는 가니메데스〉
캔버스에 유화, 163.5×70.5cm, 1531년경, 비엔나 미술사 박물관

안토니오 다 코레조, 〈제우스와 이오〉
캔버스에 유화, 70.5×163.5cm, 1531년경, 비엔나 미술사 박물관

안토니오 다 코레조, 〈레다와 백조〉

캔버스에 유화, 1,532×191cm, 1531년경, 베를린 국립미술관

자신이 사랑했던 유부녀 이사벨라 보세티를 위한 공간이었다. 이 별장은 에로틱하고 도발적인 이미지로 가득한 일종의 '플레이보이 궁전'과도 같은 곳이었다.

코레조는 바로 이 테 궁전 내부, '오비디우스의 방'을 꾸밀 그림을 의뢰받았다. 그는 오비디우스의《변신 이야기》중 특별히 제우스가 '사랑'을 위해 변신한 모습들을 모아 연작을 그리기로 했다. 오비디우스의 방 벽면은 제우스가 미소년 가니메데를 취하기 위해 독수리로, 이오를 위해 구름으로, 또 레다를 위해 백조로 변한 모습과 함께 이 그림, 다나에를 위해 황금 비로 변한 모습 등으로 채워졌다.

이 작품들은 카를 5세가 테 궁전을 방문했다가 돌아가는 길에 선물로 챙겨갔다. 그 이후 그의 영토였던 프라하로 옮겨졌다가 스웨덴이 약탈해갔으며, 다시 로마로, 또 로마에서 프랑스의 한 공작의 손으로 들어가게 되었다. 프랑스 공작의 아들은 소위 이 '야한 그림'들에 분노해 〈제우스와 이오〉 그림에서 이오의 목 부분을 아예 잘라내 불태워버리는 등 훼손시켰으나, 이후 복구되었다.

✳

평범해 보이지만,
그래서 매력적인
미의 어신

대 루카스 크라나흐, 〈아프로디테와 벌통을 든 에로스〉

패널에 유화, 169×67㎝, 1531년, 로마 보르게세 미술관

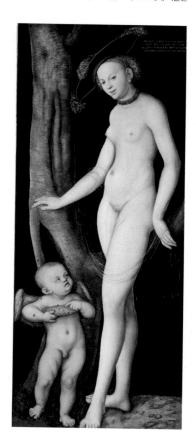

날개를 단 아기 에로스가 이파리 하나 없는 나무 곁에 서 있다. 벌들의 공격에 속수무책일 텐데도 에로스는 벌통을 손에서 놓지 않는다. 나 좀 어떻게 해달라고 아프로디테를 쳐다보는 모습이 대책 없는 일이 생길 때마다 엄마에게 떼를 쓰는 동네 아기 같다.

곁에 선 아프로디테는 아들에게 일어나는 소동에 별 관심이 없는 듯 몸을 숙이며 시늉만 할 뿐, 시선은 화면 밖을 향한다. 이파리가 떨어져 나간 나무는 옷을 벗은 아프로디테의 긴 몸, 미끈한 다리 등과 어우러지며 그림을 관능적인 분위기로 끌고 간다.

자세히 보면 아프로디테는 전라가 아니라, 속이 훤히 비치는 입으나 마나 한 얇은 천을 두르고 있다. 챙에 빨간 띠를 두른 큼지막한 검은 모자 덕분에 그녀의 얼굴이 한층 작아 보인다. 모자를 장식하는 깃털은 가볍고 경쾌하다.

미의 기준에 맞추지 않은
독보적 아프로디테

그림이 전하고자 하는 이야기는 화면 오른쪽, 아프로디테의 얼굴 근처, 바탕에 새겨진 글자들에서 짐작할 수 있다.

✳

작은 에로스가 벌집에서 꿀을 흘리는 동안

벌이 그 도둑의 손가락을 찔렀습니다.

우리가 애타게 갈구하는 것은 오래가지도 않는 짧은 욕망들.

해롭고, 쓰린 슬픔만 함께하는.

이 글은 기원전 3~4세기경 헬레니즘 시대에 시라쿠스에서 태어나 알렉산드리아에서 주로 활동했던 시인 테오크리토스가 쓴 것으로 르네상스 시대 지식인들이 자주 인용한 것이다. 사랑, 욕정 같은 감정은 순간적으로는 깊은 쾌감을 선사하지만, 오랜 상처나 깊은 고통으로 귀결된다는 뜻으로 해석된다.

이탈리아 등 알프스 남쪽 지역 화가들의 그림에 익숙한 사람들은 '아프로디테' 하면 풍만하고, 완벽한 비율의 그리스 조각상을 떠올린다. 그들이 그린 아프로디테는 미의 기준을 정해놓고 제작한 조각상에 가깝지만 대 루카스 크라나흐가 그린 것은 작은 가슴에 야윈 몸을 가진 평범한 체형에 가깝다.

이상화된 몸을 그리는 알프스 남쪽 지역의 화가들에 비해 크라나흐는 자신이 살던 시대와 공간 속의 여성을 그린 것이다. 이 현실감이 크라나흐의 그녀들을 오히려 매력적이고 심지어 자극적으로 만든다. 그 덕분에 그림 속 그녀는 북유럽 아프로디테의 전형이 되었다.

시장과 시의원을 역임했던 화가

크라나흐는 독일 비텐베르크에서 작센 선제후 프리드리히 3세의 궁정화가로 일했다. 비텐베르크는 마르틴 루터가 종교개혁의 의지를 천명하며 95개조의 반박문을 붙인 바로 그 도시다.

그는 선제후 프리드리히 3세와 함께 루터를 열렬히 지지했다. 루터는 라틴어나 그리스어로 되어 있어 일반인들은 읽기조차 어려웠던 성경을 독일어로 번역했는데, 크라나흐는 그 번역본에 117개나 되는 삽화를 그려 넣었다. 당시에는 라틴어는커녕, 독일어조차도 읽기 힘들어하는 독일인이 더 많았다는 점을 생각하면 그가 기여한 바가 결코 루터보다 못하지는 않은 셈이다.

이를 높이 산 선제후는 크라나흐에게 비텐베르크에서 성경을 인쇄할 수 있는 권리와 심지어 약품 판매권까지 독점할 수 있도록 했다. 그 덕분에 크라나흐는 막대한 부를 축적할 수 있었으며 급기야 비텐베르크 시의원을 10년, 시장을 3년이나 역임할 수 있었다.

크라나흐는 루터가 수도원에서 도망쳐온 수녀 카타리나 폰 보라와 결혼할 때 증인을 서주었고, 루터는 크라나흐가 아이를 낳았을 때 대부가 되어주었다. 그만큼 둘은 사적으로도 막역한 사이였다. 크라나흐가 그린 루터의 초상화는 워낙 유명해서 크라나흐를 모르는 사람은 있어도 그가 그린 루터의 얼굴을 모르는 사람은 없을 정도이다.

크라나흐는 초상화에서 크게 두각을 나타냈고 풍경화도 많이

＊

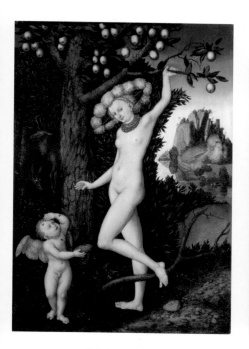

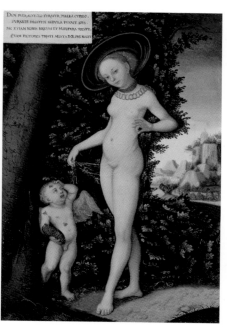

대 루카스 크라나흐,
⟨아프로디테와 벌통을 든 에로스⟩

캔버스에 유화, 81.3×54.6cm, 1525년, 런던 내셔널 갤러리

대 루카스 크라나흐,
⟨아프로디테와 벌통을 든 에로스⟩

목재에 유화, 36.3×25.2cm, 1580~1620년, 뉴욕 메트로폴리탄 미술관

그렸다. 이탈리아 등 알프스 남쪽 화가들이 풍경을 그저 그림 속 배경 정도로만 여기고 있을 때, 북쪽의 화가들은 풍경을 하나의 독립된 장르로 발전시키고 있었다. 크라나흐는 그 예민하고 날카로운 선으로, 때론 터럭 하나도 놓치지 않는 정교함으로 인물과 자연을 그렸다.

살아생전 온갖 부귀영화를 다 누리면서도 결코 그림 그리기를 게을리하지 않았던 그는 1,000점 이상의 작품을 남겼는데 특정 주제와 구도를 반복하는 형식의 그림도 자주 그렸다. 〈아프로디테와 벌통을 든 에로스〉만 해도 20점 이상을 그렸다.

✳

그림에 숨겨진
또 다른 그림

라파엘로 산치오, 〈유니콘을 든 여인〉

목재에 유화, 65×51㎝, 1505년, 로마 보르게세 미술관

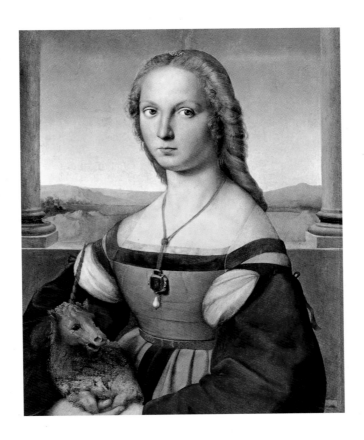

두 기둥을 배경으로 앉은 여인이 모은 두 손 사이로 유니콘이 보인다. '리오코르노^{Liocorno}'라고도 부르는 유니콘은 상상 속 동물이다. 몸은 말인데 사자 꼬리를 달고 있으며 눈 사이로 뿔 하나가 있다. 이 동물은 '순결'을 강조할 때 자주 그려진다.

여인이 착용한 목걸이에 지어진 매듭이 묶인 관계를, 큰 루비는 사랑을, 또 그 아래로 늘어진 진주가 순결을 상징하는 점을 감안하면 이 그림은 결혼 선물용으로 그려졌을 가능성이 높다.

걸작의 원작자 찾기

이 그림이 보르게세 미술관에 처음 들어왔을 때는 지금의 모습과 많은 부분이 달랐다. 망토를 걸치고 있어 어깨는 감추어져 있었다. 유니콘이 있던 자리도 수레바퀴와 종려나무가 차지하고 있었다.

종려나무는 순교한 성인들을 상징한다. 수레바퀴는 성녀 가타리나를 떠올리게 한다(본문 32쪽). 기독교가 박해받던 때 기독교 신자였던 성녀 가타리나는 신들에게 제사를 지내라는 로마제국의 황제 막센티우스의 명을 어겼다. 막센티우스는 그녀가 신앙을 버리도록 무려 50명의 철학자와 수사학자를 보내 토론하게 했는데, 그녀는 오히려 그들을 논리적으로 설득해 개종시켜 버렸다. 그만큼 가타리나는 신앙심이 깊었고 지적이었다.

막센티우스는 개종한 그들을 모두 화형에 처했고, 가타리나에

※

망토를 입고 수레바퀴와 종려나무 잎을 든 최초의 모습

게는 아사형을 명했다. 그러나 그녀는 하나님이 비둘기를 이용해
공수해준 음식을 먹고 살아남았다. 이 사실에 크게 분노한 황제는
그녀를 못이 박힌 바퀴에 깔려 죽게 만들었으나, 이번엔 그 바퀴가
부서지는 기적이 일어났다. 결국 가타리나는 참수형에 처해지는데,
그녀의 잘린 목에서 우유가 흘러나왔다는 전설이 있다.

　　보르게세 미술관 측은 그림을 그린 이로 페루지노Perugino나 기
를란다요Ghirlandaio를 떠올렸다. 그러나 그림엔 묘하게도 여러 화가
를 떠올리게 하는 힘이 있었다. 원작가 찾기에 심혈을 기울이던 미
술관은 이 그림이 심각할 정도로 덧칠되어 있다는 사실을 발견했다.

원래의 그림이 알려지지 않은 어떤 이유로 훼손되자, 누군가가 그 위에 나름의 상상력을 가미해 그림을 변형시켜버린 것이다. 복원가들은 엑스선 촬영을 통해, 원작자가 아닌 다른 사람이 붓질한 부분을 벗겨냈다. 그 과정을 모두 겪은 뒤 모습을 드러낸 현재의 이 그림을 보면서 모두 라파엘로를 떠올렸다.

밝혀지지 않은 그녀의 정체

이 그림이 라파엘로의 것이라는 주장은 무엇보다도 그가 남긴 스케치로 더 확실해졌다. 살짝 몸을 비튼 채 앉아 있는 여인의 모습이나 그 뒤 배경에 그려진 두 기둥까지 두 그림이 거의 흡사한 것을 알 수 있다. 이 스케치는 라파엘로가 다빈치의 작업실을 방문해 그가 그리고 있던 〈모나리자〉를 보고 그린 것이라 한다.

여기서 또 다른 의문이 이어진다. 라파엘로가 보고 베꼈다는 스케치 속 모나리자는 우리가 잘 알고 있는 루브르 박물관의 그녀와 다르다. 라파엘로 정도의 실력가가 이렇게 허술하게 베꼈을 리는 만무하다. 두 그림이 이렇게 다르다면 이유는 크게 두 가지로 압축해볼 수 있다.

하나는 라파엘로가 루브르 소장의 그 〈모나리자〉를 보고 그리면서 상상력을 가미했을 거라는 것, 또 하나는 또 다른 〈모나리자〉가 있다는 것이다.

✳

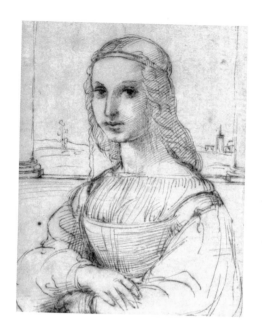

라파엘로가 남긴 스케치

레오나르도 다빈치(추정), 〈아일워스의 모나리자〉

캔버스에 유화, 84.5×64.5㎝, 16세기 초, 개인 소장

놀랍게도 역사는 두 번째 가설에 힘을 실어준다. 1913년에 배경에 기둥을 둔, 라파엘로의 스케치와 훨씬 비슷한 '모나리자'가 발견된 것이다. 그림을 발견한 영국의 미술품 감정가 휴 블레이커는 자신의 사무실이 있던 곳의 지명을 따 〈아일워스의 모나리자〉라고 제목을 붙였다. 이 그림이야말로 라파엘로가 보았다는 '그 모나리자'가 아닐까?

라파엘로는 다빈치가 〈아일워스의 모나리자〉를 그리고 있을 때 방문해 그것을 스케치해온 다음 〈유니콘을 든 여인〉을 그렸을 가능성이 크다.

결론적으로 라파엘로가 그린 〈유니콘을 든 여인〉, 역시 그의 〈모나리자 스케치〉, 그리고 다빈치 작으로 추정되는 〈아일워스의 모나리자〉는 그 배경이나 분위기, 구도가 매우 비슷하다는 점만큼은 확실하다.

✳

오늘날에도
존재할
수산나를 위하어

페테르 파울 루벤스, 〈수산나와 장로들〉

캔버스에 유화, 94×66㎝, 1607~1608년, 로마 보르게세 미술관

몸을 죄악시하던 중세 시대를 벗어나면서부터 여인의 벗은 몸을 그린 그림들이 다수 등장하기 시작했다. 여전히 신을 두려워했지만, 인간의 욕망을 과거보다 더 솔직하게 드러내기 시작하면서 미술가들은 굳이 벗은 모습으로 그려야 그 내용을 더 정확히 보여줄 수 있는 주제를 찾아내곤 했다.

자연스럽게 신화 속의 여신, 죄짓기 직전의 이브, 옷 대신 자라나는 머리칼로 대충 몸을 가리고 살았다는 마리아 막달레나, 혹은 이 그림의 주인공 수산나 등이 르네상스를 거쳐 바로크에 이르는 동안 자주 그려졌다.

수산나를 둘러싼 공방

수산나는 성서 〈다니엘서〉 13장에 등장한다. 그녀는 신앙심 깊은 집안의 안주인이었다. 그런 그녀를 호시탐탐 노리는 두 노인이 있었다. 물론 그녀는 그런 사실을 전혀 알지 못한 터였다.

어느 더운 여름날, 수산나는 목욕을 하기 위해 하녀들에게 비누와 오일을 가져오도록 시켰다. 노인들은 그 틈을 노려 그녀에게 다가왔고 동침을 요구했다. 수산나는 완강히 버텼고, 소리를 지르며 저항하기까지 했다. 마침 하인들이 달려오자 그들은 오히려 그녀가 나무 아래서 낯선 사내와 동침하는 장면을 막 목격했노라 거짓말을 했으며 심지어 그녀를 법정에 세우기까지 했다.

✳

사실 두 남성은 교회 원로로, 지역사회 재판관들이었다. 간음죄로 몰린 수산나를 구해준 이는 선지자 다니엘이다. 그는 두 남성을 따로 만나, 수산나가 사내와 정을 나눈 나무가 무엇인가를 물었다. 뜻밖의 질문에 미처 입을 맞추어놓지 못한 둘은 각각 아카시아나무, 떡갈나무라고 말하면서 거짓말이 탄로 난다.

이 이야기는 여러 화가에 의해 그려졌다. 성서는 분명, 협박과 공갈에도 불구하고 자신의 정절을 지킨 그녀를 향한 찬미, 믿음이 충만한 다니엘의 기지 등에 대해 이야기하고 있지만, 어쩐 일인지 그림은 대부분 그녀를 탐낸 두 남자를 대변하는 듯 그려지곤 한다.

"저렇게 아름다우니 탐할 수밖에 없었다"라거나 "어떤 남자라도 저 정도 여자라면 몸과 마음이 끌릴 수밖에 없다" "어쩌면 그녀가 먼저 유혹한 건 아닐까?" 등 자신의 부도덕함을 여성의 탓으로 몰고 가는 일부 못난 남성들의 전형적인 발언만 모아놓은 듯하다.

바로크 그림의 대가, 루벤스

이 그림을 그린 페테르 파울 루벤스는 오늘날 벨기에와 네덜란드의 인근 지역인 플랑드르 출신으로 바로크의 대가였다. 바로크 그림은 이전의 르네상스 그림에 비해, 격렬한 운동감이 느껴지고, 과장이 섞인 표정과 동작이 특징이다. 연극적인 요소가 많다 보니 밝거나 어둡거나 한 명암의 대조가 크다.

〈수산나와 장로들〉 역시 명암의 대조를 통해 등 뒤의 어둠 속에서 갑자기 모습을 드러낸 사내들 때문에 놀란 그녀가 몸을 돌리는 순간을 생생하게 담고 있다. 부끄러움으로 뺨이 순식간에 달아오른 수산나의 허둥대는 손이 갈피를 잡지 못하고 있다. 하얀 천을 깔고 앉은 그녀는 그 천으로 몸을 덮으려 하지만, 이미 늦은 듯하다.

어디선가 들이치는 빛은 그녀의 살결을 더욱 환히 밝힌다. '대체 어떤 녀석들이 이런 짓을?' 하는 의문보다는 '당한 여자가 누구래? 어떻게 생겼어? 뭐 목욕 중이었다고?' 정도의 궁금증을 해소해주려는 화가의 시도가 느껴진다. 그뿐 아니라 '남자들이 그럴 만했네' 하고 느낄 만큼, 수산나를 아름답고 풍만하게 '놀래니까 더 귀엽게' 그렸다.

루벤스는 역동적인 공간 구성과 인물 표현에도 뛰어났다. 출렁이는 살집을 자랑하는 여성과 큰 근육을 가진 남성들의 태도와 행동, 감정들을 잘 표현해내 감상자의 눈길을 단번에 사로잡는다.

이처럼 뛰어난 재능은 유럽 여러 나라의 군주들이 앞다투어 그를 찾게 했는데, 초상화나 정물화, 종교화 등 장르를 가릴 것 없이 모든 그림에서 뛰어났다. 준수한 외모에, 여러 나라 언어를 거침없이 구사할 수 있었던 루벤스는 언변 또한 뛰어난 덕에 각국 간의 이해관계를 조율하는 외교 업무도 충실히 수행해냈다.

✳

수산나의 두 얼굴

루벤스와 비슷한 시기에 활동했던 여성 화가 아르테미시아 젠틸레스키는 가해자인 남성의 심리보다, 피해자인 여성의 시선에 가깝게 이 장면을 그렸다. 놀래고 겁먹은 수산나의 뒤틀린 몸에서 거의 통증이 느껴질 정도다. 그녀는 단호히 누구라도 자신이 끔찍해하고 있음을 느낄 수 있는 태도로 일관한다.

한편 알렉산드로 알로리가 그린 수산나는 피해자라기보다는 두 남성의 출현을 반색하는 모습으로 그려져 큰 대조를 이룬다.

아르테미시아 젠틸레스키,
〈수산나와 장로들〉

캔버스에 유화, 170×119cm,
1610년, 독일 바이젠슈타인 성

알레산드로 알로리,
〈수산나와 장로들〉

캔버스에 유화, 202×117cm,
1561년, 디종 마냉 국립미술관

· DAY 4 ·

르네상스를
꽃피운
천재 예술가들

- 피렌체 Firenze I -

우피치 미술관

Gallerie degli Uffizi

우피치 미술관은 16세기 중반, 피렌체를 토스카나 대공국의 수도로 만든 장본인인 코시모 1세 데 메디치**Cosimo I de' Medici**의 집무실로 지어졌다. '우피치**Uffizi**'는 영어의 '오피스**Office**'를 뜻한다. 당대 화가이자 건축가로, 《르네상스 미술가 평전》을 집필하기도 했던 조르조 바사리가 건축을 맡아, 프란체스코 데 메디치**Francesco de' Medici**의 시대에 완공되었다. 바사리는 예술 후원에 적극적이었던 메디치 가문을 위해 건물 한 층을 미술 작품 소장 및 전시 공간으로 설계했다.

1737년, 메디치 가문의 마지막 상속녀 안나 마리아 루이자**Anna Maria Luisa de' Medici**가 가문의 유산을 피렌체시에 기증했는데, 1765년부터는 회화 작품을 주로 소장한 우피치 궁전을 일반에게 공개되면서 미술관으로 사용되기 시작했다. 우피치 미술관의 회랑은 아르노강에 놓인 베키오 다리 위의 공간과 통로로 이어지는데 이를 따라가면 대공이 살던 저택, 피티 궁전에 이른다.

관람객을 위해 작품 옆에 제목과 작품 정보를 달아 제시한 최초의 미술관으로도 유명한 우피치는 13세기부터 18세기까지의 유명 명화 2,300여 점을 총 45개의 전시실에 시대순으로 배치하고 있다.

산타 마리아 노벨라 성당

Basilica di Santa Maria Novella

산타 마리아 노벨라 성당은 '성스러운 마리아의 새 성당'이라는 뜻으로 9세기에 지어졌다가 13세기에 허물고 다시 건축한 것이다. 재건축은 도미니코 수도회가 피렌체의 거부, 루첼라이 가문의 후원을 받아 실현되었다. 건축가이자 인문학자였던 레온 바티스타 알베르티 **Leon Battista Alberti**가 성당의 얼굴이라 할 수 있는 서쪽 파사드를 완성했다.

토스카나 지방 건축물에서 흔히 보이는 색의 대리석으로 만든 파사드 상단은 그리스 신전과 개선문을 겹친 듯한 외관으로 알베르티의 고대에 대한 애정을 짐작할 수 있다. 단정하고 깔끔한 기하학적 문양 장식에 감탄한 미켈란젤로가 이 성당을 두고 '나의 신부'라고 예찬했다 한다. 성당 밖 광장에서는 코시모 1세 데 메디치가 주관하는 마차 경주가 열리곤 했는데 두 개의 오벨리스크를 두어 그 시작점과 끝점을 표시했다.

대성당이라 유력 가문의 개인 예배당, 카펠라 **Capella**가 많이 들어서 있는데, 특히 토르나부오니 **Tornabuoni** 가문의 카펠라를 장식하는 〈성모 마리아의 일생〉 연작과 〈세례자 요한의 일생〉 연작은 눈여겨볼 만하다. 이 작품들은 미켈란젤로의 스승, 기를란다요가 그렸다.

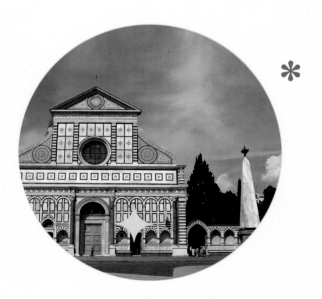

위기의 국가를
최고의 인문학
성지로 만든 군주

피에로 델라프란체스카, 〈우르비노 공작 부부의 초상〉

목재에 템페라, 각 47×33㎝, 1465년, 피렌체 우피치 미술관

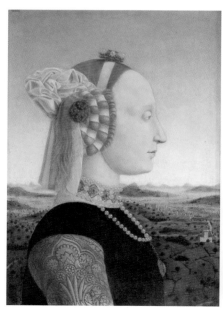
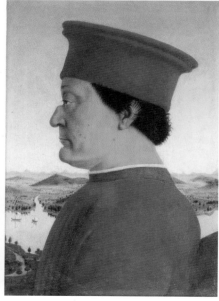

'신' 중심의 중세에는 좀처럼 그려지지 않던 초상화는, '인간' 중심의 르네상스 시대로 접어들면서 양적·질적으로 풍성해졌다. 르네상스 초기의 초상화는 주로 고대 로마의 황제나 귀족들이 자신의 영광을 기념하기 위해 제작한 메달이나 동전 속 초상화를 참고로 했는데, 완전히 측면상으로 제작된 것이 특징이었다.

　이 초상화들은 부부를 그린 것으로, 주인공은 이탈리아 우르비노의 공작 페데리코 다 몬테펠트로와 그의 아내 바티스타 스포르차이다. 페데리코는 우르비노의 백작 구이단토니오 다 몬테펠트로의 사생아였다.

위기의 우르비노, 공국으로 거듭나다

이탈리아 북부 지역을 두고 벌어진 전쟁에서 우르비노가 패하자 페데리코는 열한 살의 어린 나이에 베네치아와 만토바 등에 인질로 끌려가는 기구한 유년 시절을 보내야 했다. 그러나 그는 만토바에서의 인질 생활 중 그리스·로마의 고전과 철학 등 수준 높은 인문학 교육을 받을 수 있었다. 이는 훗날 그가 다스리게 될 우르비노를 피렌체를 잇는 르네상스의 도시로 탈바꿈하는 데 있어 큰 밑거름이 되었다.

　적자가 아닌 서자였던 만큼 페데리코는 자신의 밥그릇을 스스로 챙겨야 했다. 그는 열여섯 나이부터 전쟁 전문 용병으로 활동했

다. 그러나 스물두 살이 되던 해, 뜻하지 않게 우르비노 공국을 물려받게 되는데, 아버지가 사망한 후 작위를 이어받은 이복동생이 암살당했기 때문이었다.

당시 우르비노는 잦은 전쟁과 기근으로 인해 거의 파산 직전에 놓여 있었다. 안 받느니만 못한 우르비노를 물려받은 그는 자신을 위해서가 아니라, 빚더미에 오른 질식 상태의 우르비노를 구하기 위해 이전보다 더 열심히 용병 생활을 해야 했다.

그는 300명의 기사를 고용해 부대를 조직했다. 조건만 맞으면 그 어떤 전쟁도 마다하지 않았지만, 부하들에게 넉넉한 급여를 지급했고, 전사할 경우 식솔들의 삶을 알뜰히 챙겨주었다. 페데리코를 향한 부하들의 충성심이 하늘을 찔렀고 그만큼 전투력이 상승했다.

그 덕분에 백전백승의 전적을 쌓은 그의 몸값은 천정부지로 솟았다. 우르비노는 그의 승승장구에 비례해 발전했다. 빚을 갚았고, 큰 성이 건축되었다. 교황 식스토 4세의 신임을 얻은 그는 로마교회 군대를 이끄는 사령관으로 임명되었고, 백작에서 공작으로 신분이 상승했다. 우르비노는 이제, 백작령에서 공국으로 거듭났다.

페데리코는 첫 아내가 사망한 뒤 밀라노 스포르차 가문의 바티스타와 결혼했다. 그때 그녀의 나이 13세로, 남편과는 스물네 살 차이였다. 지혜롭고 총명한 그녀는 페데리코의 마음을 사로잡았다. 둘 사이에 딸이 여섯 태어났고, 마지막으로 그렇게나 고대하던 아들이 태어나 공국의 대를 이을 후계자 걱정을 덜게 되었다.

그러나 이런 기쁨의 대가처럼 아내는 일찍 생을 마감한다. 아

✳

페드로 베루게테, 〈아들과 함께 있는 페데리코 다 몬테펠트로〉
목재에 템페라, 134×77cm, 1480~1481년, 우르비노 마르케 국립미술관

내가 떠난 뒤의 빈자리를 페데리코는 학문으로 채워 넣었다. 더는 돈을 위해 자신을 희생할 필요가 없어졌고, 어린 아들을 키우기 위해서라도 목숨을 내놓는 용병대장 노릇을 할 수 없었다.

1473년, 공작은 자신의 궁에 인문학자인 프란체스코 페트라르카Francesco Petrarca가 열정적으로 이야기하던 개인 서재, '스투디올로Studiolo'를 조성했다. 당시 이탈리아에서 가장 규모가 커 말이 개인 서재이지 큰 종합 도서관 격이었던 스투디올로는 그가 막대한 비용을 들여 수집한 그리스·로마어의 고대 필사본들로 가득했다.

신에서 인간 중심으로, 초상화의 부활

이 초상화를 그린 피에로 델라프란체스카도 공작의 전폭적인 후원을 받았지만, 조반니 산티라고 하는 화가 역시 우르비노 궁정의 미술가로 활동했다. 그의 아들이 바로 우리가 잘 알고 있는 라파엘로다. 페데리코의 치세 동안 우르비노는 르네상스 시기 최고의 인문학 성지가 되었다.

화가는 페데리코의 얼굴에 난 사마귀나 점까지 그려 넣어 사실감을 더했다. 공작은 20대 후반, 마상경기에서 오른쪽 얼굴을 창에 찔려 한쪽 눈을 실명했고, 뺨도 흉터로 일그러졌다. 한쪽 눈으로 시야를 확보해야 했던 그는 콧등을 직접 칼로 쳐 깎아내렸는데, 실명

✳

한 눈은 측면 그림이라 감출 수 있었지만 잘린 코는 고스란히 드러나 있다.

아내의 이마는 지나칠 정도로 훤하다. 그 시절 여인들은 이마를 깨끗하게 드러내는 것이 유행이라 잔머리를 밀거나 불로 지질 정도였다. 남편의 거무스레한 피부에 비해 지나칠 정도로 하얀 것은 바깥일을 굳이 하지 않아도 되는 귀부인이라는 점을 강조하기 위해서이지만, 한편으로는 그림이 그려지던 당시 그녀가 이미 세상을 떠난 후라는 사실을 표현하기 위한 장치로도 볼 수 있다.

그림 속 배경은 공작이 지배했던 곳의 풍경으로 지나칠 정도로 작게 그려졌다. 그 대신 인물은 화면을 가득 채워 그 존재감이 화면 밖까지 생생하게 느껴진다.

메디치가의
후원 아래
봄을 맞은 피렌체

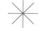

산드로 보티첼리, 〈봄〉

목재에 템페라, 203×314㎝, 1480년경, 피렌체 우피치 미술관

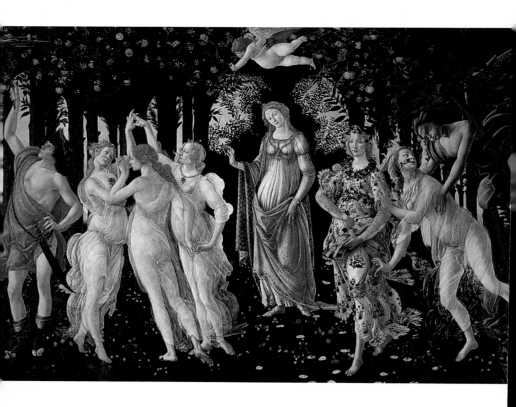

〈봄〉은 막 결혼식을 올린 메디치 가문의 귀공자, 로렌초 디 피에르 프란체스코 데 메디치Lorenzo di Pierfrancesco de'Medici의 침실, 침대 머리를 장식하기 위해 제작된 것이다.

화면 정중앙에는 사랑과 미의 여신인 아프로디테가 서 있다. 거의 모든 그림에서 누드로 등장하는 그녀가 이번엔 옷을 입고 있어 찾기 어려울까 걱정이 되었던지, 화가는 그녀 머리 바로 위에 아들 에로스의 모습을 그려 넣었다. 미움의 마음을 느끼게 하는 납 화살과 사랑에 들뜨게 하는 금 화살을 들고 다니며 쏘아대서 신과 인간 사이에 여러 사건이 생기게 했던 그 '에로스'다.

눈을 가린 에로스를 등장시킨 것은 그 사랑이 맹목적임을 강조하는 장치다. 화살은 삼미신을 향하고 있다. 삼미신은 여러 의미로 해석되곤 하는데, 결혼식과 관련된 그림이니만큼 여기서는 순결·미·사랑의 세 여신으로 볼 수 있겠다. 아마도 에로스의 화살은 그 셋 중, 결혼의 의미를 강조하는 '순결'을 향하는 듯하다. 순결의 신은 등을 돌린 채 헤르메스를 쳐다보고 있다.

날개 달린 장화와 지팡이가 자신의 상징인 헤르메스가 먹구름을 휘젓는다. 겨울의 음침함을 몰아내는 것이다. 그의 얼굴은 어쩐지 시민들 사이에서 위대한 자, '일 마니피코Il Manifico'라고 칭송받던 메디치 가문의 로렌초Lorenzo di Piero de' Medici를 닮았다. 그는 나폴리 왕 페르디난도 2세와 교황 식스토 4세가 피렌체를 침략하자 군사도 없이 맨몸으로 직접 나폴리 왕을 찾아가 담판을 지어 전쟁을 종식시켰다. 피렌체의 겨울을 몰아낸 로렌초는 나라의 영웅이 되었다.

음울하고 삭막한 겨울이 가고,
따뜻한 봄이 오나니

제법 평온한 그림이지만, 화면 오른쪽 장면이 분위기를 깬다. 한 남자가 한 여인을 겁탈이라도 할 듯 덤벼든다. 그녀의 비명이 꽃으로 피어나는데, 그 꽃은 바로 옆에 선 여인의 꽃무늬 드레스와 이어진다. 남자는 바람의 신 제피로스다. 그는 지중해 인근 지역에서 봄을 몰고 오는 서풍이다. 그의 손에 잡힌 여인은 요정 클로리스로 꽃을 토해낸 뒤 꽃무늬 옷을 입은 꽃의 여신 플로라로 변한다.

다르게 해석하는 자들은 요정 클로리스가 꽃의 여신 플로라로 변한 것이 아니라, 플로라가 봄의 여신 프리마베라로 변한 것으로 읽기도 한다. 어떤 의미건, 따스한 지중해의 서풍이 불어오고, 꽃이 피고, 봄이 온다는 말이다.

헤르메스와 삼미신 뒤, 꼿꼿하게 선 나무들은 감귤류 나무로 이런 형태의 식물에 붙는 학명은 '시트러스 메디카Citrus Medica'다. 따라서 이 나무들은 메디치 가문을 연상시키기 위해 동원된 것이라 볼 수 있다. 그림을 선물받은 귀공자나, 메디치 가문의 영웅이자 위대한 자의 이름인 '로렌초'는 라틴어로 '라우렌티우스'라 부르는데, 이 단어는 월계수의 학명, '라우루스 노빌리스Laurus Nobilis'의 '라우루스'에서 비롯된 것이다. 두려움에 고개를 푹 숙인 클로리스 위로 잔뜩 보이는 월계수가 괜히 그려진 것이 아니다.

이쯤 되면 그림은 '삭막한 겨울을 몰아낸 봄처럼 따사로운 신

✳

혼에의 축복'뿐만 아니라 '위기에 처한 피렌체에 언제나 봄을 돌려
주는 메디치 가문의 위대함'이라는 두 마리 토끼를 노린 그림으로도
읽을 수 있다.

"내가 죽으면
그녀의 발밑에 묻어주오"

한편 꽃무늬 옷차림의 여인은 보티첼리가 흠모하던 여인 '시모네타
베스푸치Simonetta Vespucci'를 모델로 했다는 소문이 있다. 제노바 귀
족 집안 출신의 시모네타가 베스푸치 집안의 마르코와 결혼하면서
피렌체에 등장했을 때, 그녀의 나이 열다섯으로 이미 유부녀였지만
피렌체 남자들의 시선을 한 몸에 사로잡았다.

시모네타의 미모는 위대한 자 로렌초 데 메디치를 비롯해, 그
의 동생 줄리아노 데 메디치로부터도 찬사를 이끌어냈다. 심지어
줄리아노 데 메디치는 1475년에 열린 마상 경기에서 자신의 승리를
그녀에게 돌림으로써 연정을 공공연하게 드러냈다. 보티첼리 역시
그녀를 마음 깊이 사랑했지만, 감히 자신의 마음을 털어놓을 기회
조차 없었다. 그가 할 수 있는 것이라고는 자신이 생각하는 아름다
운 여성의 전형인 그녀를 그림으로 남기는 일뿐이었다.

〈아프로디테의 탄생〉 또한 그녀, 시모네타를 모델로 했다. 두
손으로 수줍게 몸을 가리는 자세는 고대 그리스의 여성 누드상을

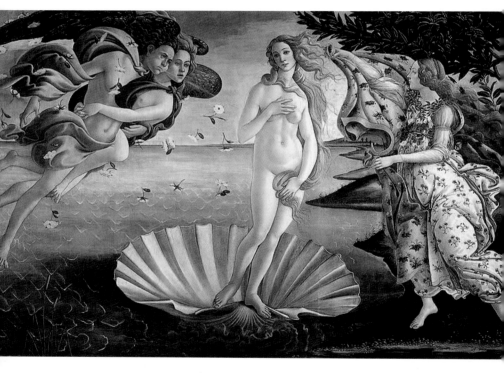

산드로 보티첼리, 〈아프로디테의 탄생〉
캔버스에 템페라, 172.5×278.5㎝, 1484년경, 피렌체 우피치 미술관

떠올리게 한다. 미술사에서는 이런 식의 자세로 제작된 아프로디테를 일러 '베누스 푸디카(본문 73쪽)'라고 부른다.

실물 크기의 비율과 백옥같이 하얀 피부로 그려져 완벽한 아름다움을 자랑하지만, 자세히 살펴보면 음부를 가리느라 어깨가 내려앉고 팔도 무리하게 늘어난 것 같다.

그림 왼쪽의 남자는 제피로스다. 〈봄〉에서는 폭력적이던 그가 이 그림에서는 나긋나긋한 모습이다. 그의 품에 안긴 여성은 미풍의 신 아우라 또는 클로리스로 추정한다. 이들이 만들어낸 따스한 바람을 타고 바다 거품 속에서 태어난 아프로디테가 이 미술관까지 밀려온 셈이다. 오른쪽 꽃무늬 옷차림을 한 이는 자연의 변화를 주도하는 호라이다. 몸을 가릴 어여쁜 겉옷을 건네지만 아프로디테는 별로 입을 생각이 없어 보인다.

시모네타 베스푸치는 22세의 나이에 폐결핵을 앓다 사망했다. 그러나 화가는 그녀를 반복해 그렸다. 귀족 남녀들의 그렇고 그런 사랑놀이에 등장해 세인들의 입방아에 오르내리다 사라졌을 시모네타의 이름이 영원히 우리 곁에 남은 것은, 자신이 죽으면 그녀의 발밑에 묻어달라고까지 말했던 보티첼리의 그림 속에 영원히 박제된 덕분이다.

시모네타를 그린 것으로
추정되는 작품들

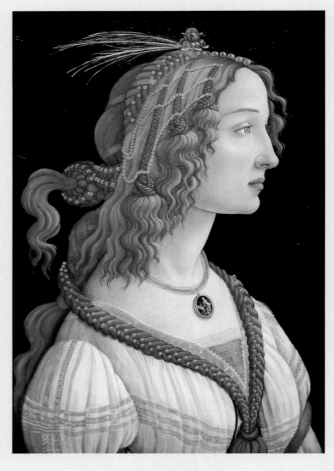

산드로 보티첼리, 〈시모네타 베스푸치〉

목재에 템페라, 82×54㎝, 1482~1485년, 프랑크푸르트 슈테델 미술관

산드로 보티첼리, 〈여인의 초상〉
목재에 템페라, 61×40.5㎝, 1485년, 피렌체 피티 궁전

산드로 보티첼리, 〈팔라스(아테나)와 켄타우로스〉
캔버스에 템페라, 207×148㎝, 1480~1485년, 피렌체 우피치 미술관

잘난 제자들의
각축장이 된
스승의 그림

안드레아 델 베로키오, 〈예수의 세례〉

목재에 유화와 템페라, 177×151㎝, 1472~1475년, 피렌체 우피치 미술관

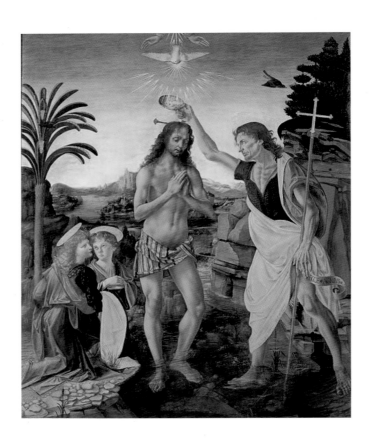

성서에는 요한이라는 같은 이름을 가진 두 중요한 성인이 있다. 한 명은 예수의 애제자로 복음서를 쓰기도 한 '사도 요한', 또 한 명은 예수에게 세례를 한 '세례자 요한'이다.

〈예수의 세례〉는 성서의 구절을 고스란히 반영하고 있다.

> 그 무렵에 예수님께서 갈릴래아 나자렛에서 오시어, 요르단에서 요한에게 세례를 받으셨다. 그리고 물에서 올라오신 예수님께서는 곧 하늘이 갈라지며 성령께서 비둘기처럼 당신께 내려오시는 것을 보셨다. 이어 하늘에서 소리가 들려왔다.
> "너는 내가 사랑하는 아들, 내 마음에 드는 아들이다."
>
> _〈마르코 복음서〉 1장 9~11절

예수의 세례와 관련한 이야기는 〈마태오 복음서〉, 〈루카 복음서〉, 〈요한 복음서〉 등 신약성서 4대 복음서 모두에 기록되어 있다. 기독교 역사에서 중요한 내용인 만큼 많은 주문 요청이 이어졌고, 그만큼 다양한 방식으로 그려졌다.

세례자 요한에게 세례를 받는 예수

일반적으로 '예수의 세례' 장면에는 강과 예수, 세례자 요한, 성령의 비둘기 등이 함께한다. 성서의 내용을 충실히 반영하기 위해 하나

님의 모습을 그리기도 했는데, 그 얼굴을 감히 그릴 수 없다고 생각한 화가는 성령의 비둘기를 내려보내는 손만 그려 넣기도 했다. 영광의 순간을 강조하기 위해 천사들을 동원하거나, 현장감을 더하기 위해 세례받을 차례를 기다리는 사람들의 모습을 그려 넣는 이도 있었다.

피렌체의 화가, 안드레아 델 베로키오는 하나님의 얼굴이 아닌 손을 택했고, 천사들을 등장시켰다. 바닥이 투명하게 드러나 보일 정도로 맑은 요단강 물에 발목까지 담근 예수는 두 손을 모은 채 겸손하게 세례를 받고 있다. 고대 그리스 조각상을 떠올리게 하는 훤칠한 몸매도 아니며, 서 있는 자세마저 어정쩡해서 다소 불안정해 보인다.

요한은 나풀거리는 가운 안에 털옷을 입었다. 베로키오는 "낙타털로 된 옷을 입고 허리에 가죽 띠를 둘렀다(〈마태오 복음서〉 3장 4절)"라고 하는 성서의 내용에 따라 요한의 옷을 결정한 터였다. 한 손에 승리의 십자가와 함께 "하나님의 어린 양(ECCE AGNUS DEI, 〈요한 복음서〉 1장 29절)"이라 적힌 두루마리도 쥐고 있다.

무엇보다도 인상적인 것은 세례자 요한의 몸이 거의 해부학 도감을 연상케 한다는 점이다. 가슴팍의 뼈는 도드라져 곧 살을 박차고 튀어나올 듯하고 승리의 십자가를 든 손과 팔에는 힘줄과 핏줄이 선명하다. 화가는 실제로 인간과 말을 해부해 몸의 구조를 샅샅이 알고 있었다. 그의 해부학적 지식은 그림과 조각에서 크게 빛을 발했다.

✳

배경이 되는 풍경에는 시야에서 아스라이 사라지는 듯한 거리감이 잘 묘사되어 있다. 그러나 요한의 등 쪽에 버티고 있는 암벽은 지나칠 정도로 꼼꼼하게 그려져서 오히려 사실감을 떨어뜨린다. 등장인물의 머리에는 모두 후광이 그려져 있다. 예수의 후광에는 특별히 붉은색 십자가가 그려져 있다. 오직 예수만이 이런 후광을 가질 수 있다.

뛰어난 제자들이 많으면
생기는 일

베로키오에게는 뛰어난 제자가 많았다. 바사리는 자신의 저서에서 베로키오의 〈예수의 세례〉 속 왼쪽 천사들은 그의 제자 중 한 명이었던 다빈치가 그려 넣었다고 말한다. 템페라로 그림을 그린 스승과 달리, 플랑드르 지역으로부터 도입된 새로운 기법인 유화를 사용하여 천사의 모습을 한결 부드럽게 표현해냈다. 베로키오는 등을 보인 채 예수의 옷을 입은 천사의 자연스러운 모습을 보고 놀라 입을 다물지 못했고 제자만큼도 못한 자신을 책망하면서 붓을 꺾었다고도 전해진다.

베로키오가 제자 때문에 그림을 포기했다는 이야기는 낭설에 가깝다. 바사리의 글에 워낙 과장이 많고, 스승보다 뛰어난 제자 운운하는 전설은 어느 분야건 꼭 있기 마련이기 때문이다. 소문에 소

문을 더해, 어떤 학자들은 두 천사 중 밖을 쳐다보는 천사는 베로키오의 또 다른 제자 보티첼리가 그렸다고 주장하기도 한다. 그뿐만 아니라 세례자 요한의 얼굴도 보티첼리가 그렸다 한다.

기를란다요도 그림에 손을 댔다는 의심을 샀다. 다빈치가 천사만 그린 것이 아니라 예수가 발을 담그고 있는 강의 섬세한 물살과 멀리 보이는 배경까지 그렸다는 말도 있다. 실제로 바닥이 투명하게 들여다보이는 물살 표현은 당대 이탈리아 화가들에게 너무나 어려운 수준의 기술로, 물에 발이 담긴 정도를 그릴 수 있으려면 다빈치 정도는 되야 가능하다고 생각한 것인지도 모른다.

이런 모든 소문은 어쩌면 베로키오의 공방에서 공부한 제자들이 너무나 뛰어난, 유명한 화가라는 사실도 한몫하는 듯하다.

✳

또 다른
〈예수의 세례〉 순간

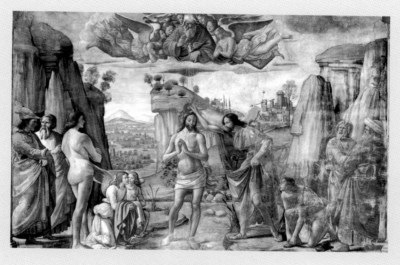

도메니코 기를란다요, 〈예수의 세례〉
프레스코, 450cm, 1486~1490년, 피렌체 산타 마리아 노벨라 성당

베로키오의 그림을 제자 기를란다요가 참고하여 그린 것이다. 그림 중앙 부분의 예수와
세례자 요한, 그리고 천사들의 배치는 베로키오의 그림과 거의 흡사하다.

기를란다요는 베로키오의 구도를 참고하되 손이 아닌 하나님의 모습을 직접적으로 드
러냈고, 그를 여러 천사가 둘러싸고 있는 모습으로 담아냈다. 한쪽에 세례 순서를 기다
리는 사람들을 그려 화면에 생동감을 주었다.

세상에서
가장 역겹고 추한
음란물?

베첼리오 티치아노, 〈우르비노의 아프로디테〉

캔버스에 유화, 119×165㎝, 1538년, 피렌체 우피치 미술관

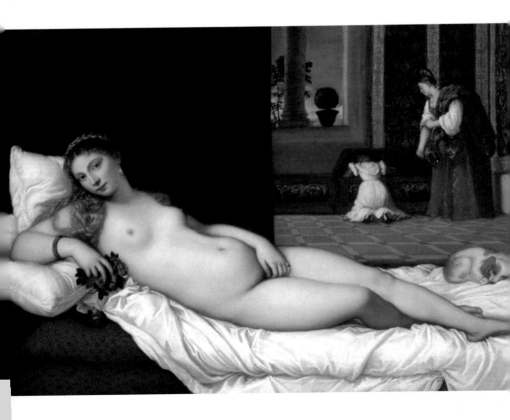

〈우르비노의 아프로디테〉는 우르비노의 공작인 귀도발도 델라 로베레가 줄리아 바라노와의 결혼을 기념하여 구입한 것이다. 원래는 교황 클레멘스 7세(재위 1523-1534)의 조카인 추기경, 이폴레토**Ippolito de' Medici**를 위해 제작된 것이라 한다.

이폴레토 추기경은 일이 있어 베네치아를 방문했다가 뛰어난 미녀로 소문난 매춘부, 안젤라 자페타와 사랑을 나누었다. 추기경과 친분을 쌓은 티치아노는 그가 일을 마치고 로마로 돌아가자 "당신을 위해 한 여인의 누드를 그리고 있습니다"라는 내용이 적힌 편지를 보냈다고 한다. 그 누드의 여인은 안젤라 자페타로 이폴레토가 베네치아에서 주문하고 떠난 것인지 아니면 티치아노가 그냥 그에게 선물로 보내기 위해 제작한 것인지는 확인할 길이 없다.

어떤 연유에서인지 편지는 그에게 전해지지 않았다. 이듬해 추기경은 세상을 떠났고, 그림은 티치아노의 작업실에 걸려 있다가 우르비노 공작, 귀도발도 델라 로베레가 우연히 보고 사들인 것으로 알려져 있다.

부부가 이끌어 나가야 할
사랑의 미덕

화가는 귀족 가문의 침실을 그림의 배경으로 삼았다. 베네치아의 결혼 전통 중에는 신랑이 신부의 집을 찾아가 청혼하면, 신부가 그

의 손을 잡음으로써 승낙을 표하는 의식이 있었다. 학자들은 그림 속 그녀가 그 의식을 준비하면서 막 성대한 옷을 입기 전의 상황으로 보기도 한다.

그림은 사랑과 관능에 초점이 맞추어져 있어 신혼부부의 방에 딱 어울린다. 배경의 무릎 꿇은 여인이 무엇인가를 찾고 있는 궤짝은 당시 이탈리아에서 혼수용으로 잘 팔렸던 가구이다. 그런 그녀를 곁에서 쳐다보고 있는 여인과 아프로디테의 손에는 사랑의 상징인 장미가 들려 있다.

한편, 배경의 창 아래 화분에는 은매화 나무가 심겨 있다. 이 나무는 아프로디테를 상징한다. 아프로디테는 새하얀 시트에 누워 있다. 순결을 의미하는 흰색이다. 반대로 짙은 빨간색 침대는 열정적인 사랑을 상기시킨다.

그녀의 발치에 강아지 한 마리가 몸을 웅크리고 누워 있다. 강아지는 충성을 의미하고, 부부가 서로에게 순종하라는 의미로 볼 수 있다. 침대의 빨간색은 아프로디테의 손에 들린 장미와 배경 속 서 있는 여인의 치마 등으로 반복된다.

마찬가지로, 침대 시트의 하얀색은 무릎을 꿇은 여인의 옷에서, 그리고 곁에 선 여인의 소맷자락에서 반복적으로 모습을 드러낸다. 빨강과 하양은 두 부부가 이끌어갈 사랑의 두 미덕, 열정과 순결을 강조한다.

✳

'나'를 보는 관람객을 향한
대담한 시선

〈우르비노의 아프로디테〉는 벨리니의 공방에서 함께 수업을 받던 동료 화가이자, 티치아노가 흠모하면서도 질투하던 경쟁자인 조르조네의 〈잠자는 아프로디테〉(본문 188쪽)를 참고한 것으로 본다. 조르조네가 이 그림을 그리다 요절하는 바람에, 티치아노가 배경이 되는 풍경 부분을 그려 넣은 적이 있어서 모방하기 쉬웠으리라 여겨진다.

그 무엇보다 달라졌고, 그 어떤 것보다 주목해야 할 것이 있다면 그림 속 여성의 시선이다. 조르조네의 그녀가 눈을 살짝 내린 채 자신을 향하는 관람자의 눈길을 외면하고 있다면, 티치아노의 그녀는 대담한 시선을 던진다. 서양 미술사에 등장하는 여성 누드화 속 시선은 대체로 조르조네 쪽이다.

그림을 주문하고 살 수 있는 자들과 그 주문을 받아 그릴 수 있는 자 모두 남성이 대부분이었던 시절, 그림 속 그녀들은 자신의 벗은 몸을 바라보게 될 남성들이 거북해하지 않도록 살짝 시선을 피해주곤 했다. 따라서 이런 도발적인 시선을 던지는 여성 누드는 엄청나게 파격적인 그림이었다. 그래서인지, 우피치 미술관의 '트리뷰나'라는 방에 전시되어온 이 작품은 언제나 다른 그림이 그 앞을 가리고 있었다 한다.

남성 입장에서는 위협적으로 느껴졌을 이런 시선은 19세기 후

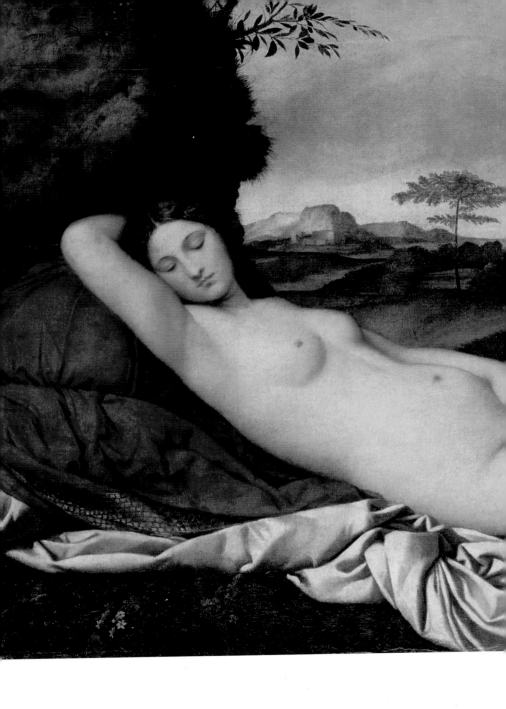

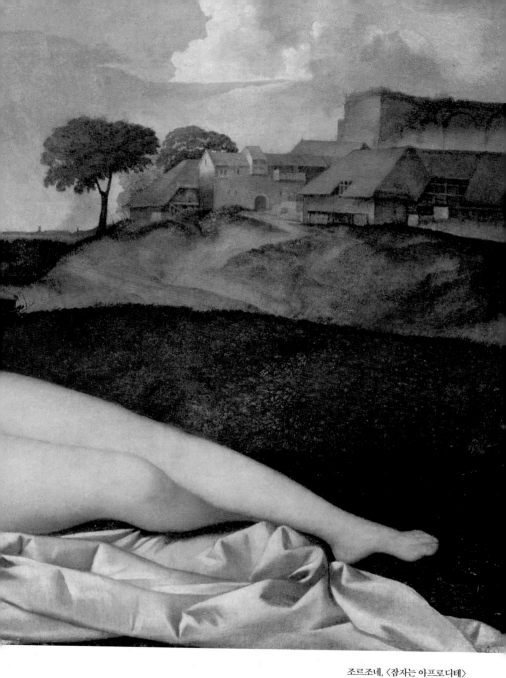

조르조네, 〈잠자는 아프로디테〉
캔버스에 유화, 108.5×175cm, 1508년, 드레스덴 고전거장미술관

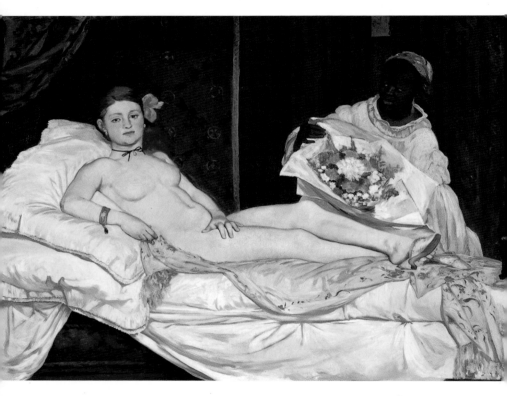

에두아르 마네, 〈올랭피아〉

캔버스에 유화, 1,300×1,900㎝, 1863년, 파리 오르세 미술관

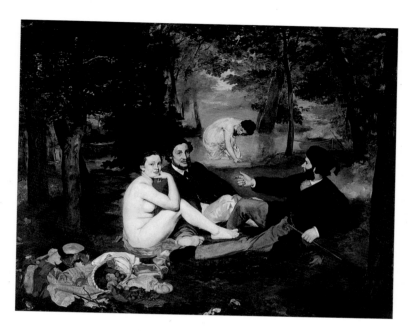

에두아르 마네, 〈풀밭 위의 점심 식사〉
캔버스에 유화, 208×264.5㎝, 1863년, 파리 오르세 미술관

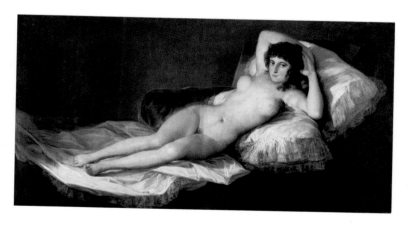

프란시스코 고야, 〈옷을 벗은 마하〉
캔버스에 유화, 97×190㎝, 1735~1800년, 마드리드 프라도 미술관

반에 와서야 더 자주 그려지기 시작했다. 에두아르 마네의 〈올랭피아〉나 〈풀밭 위의 점심 식사〉, 장 오귀스트 도미니크 앵그르의 〈오달리스크〉, 프란시스코 고야의 〈옷을 벗은 마하〉 등이 그 예다.

이 작품들은 〈우르비노의 아프로디테〉보다 300년이 지난 뒤의 그림임에도 불구하고 야하다, 천하다 등의 이유로 엄청난 야유를 받았다. 〈우르비노의 아프로디테〉에 대한 평가도 마찬가지여서 마크 트웨인(1835-1910)은 한 기고문에서 "세상에서 가장 역겹고 추한 음란물"이라고 딱 잘라 말했을 정도였다.

✳

신의 시선에서
인간의 시선으로

마사초, 〈성 삼위일체〉

프레스코, 667×317㎝, 1425~1428년, 피렌체 산타 마리아 노벨라 성당

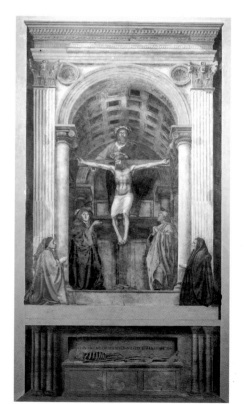

산타 마리아 노벨라 성당은 '성스러운 마리아의 새 성당'이라는 뜻으로, 9세기에 지었던 것을 허물고 13세기에 재건축한 것이다. 레온 바티스타 알베르티가 교회의 얼굴이라 할 수 있는 서쪽 파사드를 설계했다. 알베르티는 건축가이자 시인이며 철학자이자 문학가로 《회화론》과 10권짜리 《건축론》,《조각론》 등을 집필하기도 했다.

성당은 〈성 삼위일체〉라는 그림으로 유명하다. 미술 교과서마다 실리는 이 그림은 마사초가 그렸다. 마사초의 본명은 톰마소 디 조반니 디 시모네 구이디로, '마소'는 '톰마소'를 줄인 것이다. 그러나 동시대에 역시 마소라고 불렸던 마솔리노 다 파니칼레와 구분하기 위해 사람들은 톰마소를 '마사초Masaccio'라고 부르게 되었다.

'마소'라는 이름에 '아초'라는 단어를 더해 '어리석은 혹은 바보 같은 마소'라고 별명을 만든 것이다. 마사초는 진짜 어리숙했고, 그림과 관련된 일 외에는 별생각이 없었다. 그저 후줄근한 옷차림으로 피렌체 시내를 활보하는 남성이었다. 그러나 그가 그린 〈성 삼위일체〉는 알베르티의 《회화론》이 주장하는 원근법의 가장 모범적인 예가 된다.

회화에 원근법을
최초로 시도한 화가

가까운 것은 크게 보이고 멀리 있는 것은 작게 보인다는 당연한 지

✳

식을 수학적으로 체계화한 원근법의 창시자로, 필리포 브루넬레스키(본문 227쪽)나 알베르티를 꼽는다. 두 사람과 자주 어울리던 마사초는 〈성 삼위일체〉를 통해 그들로부터 배우고 익힌 원근법을 회화에 완벽하게 적용했다.

장미가 그려진 사각형 틀이 있는 둥근 천장은 원근법으로 인해 깊숙한 곳까지 이어지는 것처럼 보인다. 3차원 공간을 2차원 평면 위에 담기 위해 고안된 원근법은 화가 혹은 화가의 자리에서 그림을 감상하는 '나'의 시선이 기준이다. 인간을 모든 것의 시작으로 두는 르네상스 시대의 특성을 감안하면, 원근법은 신의 눈이 아닌 인간의 눈을 기준으로 삼는다는 점에서 '르네상스적'이다.

메멘토 모리, 죽음을 기억하라

석관과 해골이 놓인 제단 부분이나 그림 전체를 둘러싸고 있는 직사각형의 틀은 실제 건축물이 아니라 그림이다. 보는 사람의 눈을 속여 그것이 그림이라는 사실마저 잊게 하는 기법을 '트롱프뢰유 **Trope L'oeil**'라고 부른다. 높이 667센티, 길이 317센티인 이 그림의 등장인물도 실제 사람 크기와 비슷하다.

예수의 십자가 하단에 그려진 해골이나 유골 등은 그 장소가 원래 악질 범죄자들이 처형되던 장소임을 강조한다 볼 수 있다. 한편으로는 예수의 십자가가 꽂힌 바로 그 자리에 아담의 유해가 묻

혀 있다는 전설을 상기시키기 위한 것이기도 하다. 아담으로부터 시작된 원죄가 예수의 죽음으로 사해졌다는 언급인 셈이다.

유골 바로 위 공간에 새겨진 글자는 "나는 한때 당신과 같았고, 당신도 나와 같아지리라"라는 의미다. '죽음을 기억하라'라는 라틴어 금언인 '메멘토 모리Memento Mori'와 같은 말이다. 그림의 배경은 전체적으로 개선문 모양이다. 승리한 용사들이 이 문을 통과한 것을 떠올릴 수 있다. 예수는 십자가에 못 박혀 처형당했으나 죽음을 이기고 부활하여 인간의 죄를 대속한, 진정한 의미의 승리자임을 표현한다.

하나님은 예수의 팔이 달린 십자가의 가로축을 잡고 있다. 그와 예수 사이에는 성령의 비둘기가 함께한다. 예수의 십자가 양옆으로 성모 마리아와 사도 요한이 서 있다. 푸른 옷을 입은 성모 마리아는 손으로 자신의 아들을 가리킨다. 맞은편에 선 사도 요한은 붉은색 옷을 입고 서서 두 손을 모은 채 예수를 우러러본다.

그 양쪽 옆으로 무릎을 꿇고 앉은 두 남녀는 이 그림을 주문한 후원자로 추정된다. 렌치 가문의 사람 혹은 베르티 가문의 사람으로 의견이 엇갈린다. 다만 베르티 가문이 남긴 기록을 보면 그림 아래에 가문의 조상 묘가 있다는 언급이 있어서 이 가문 사람일 것이라는 주장에 힘이 실린다.

✳

· DAY 5 ·

메디치가의
위대한
컬렉션

- 피렌체 Firenze II -

피티 궁전

Palazzo Pitti

피렌체의 은행가, 루카 피티|Luca Pitti(1398-1472년)가 공화국의 실세였던 메디치 가문을 의식해 메디치 저택 전체가 쏙 들어갈 정도의 크기로 크게 지어달라고 의뢰해 만든 피티가의 저택이다. 설계는 당시 유럽에서 가장 높은 돔을 피렌체 대성당에 올렸던 브루넬레스키가 맡았다고 하나 진위 파악이 어렵다.

피티 가문은 결국 메디치 가문과의 권력 다툼에서 패하면서 세를 잃었고, 이 저택 또한 코시모 데 메디치|Cosimo de' Medici의 수중에 넘어갔다. 현재 여러 개의 미술관이 들어서 있는 복합 공간이라 할 수 있는데, 그중 팔라티나 갤러리|Palatina Gallery는 그 뜻 자체가 '궁정의 미술관'으로 이곳을 터전으로 삼았던 권력가들의 수집품으로 가득 차 있다.

바르젤로 국립미술관

Museo Nazionale del Bargello

'바르젤로Bargello'는 중세나 르네상스 시절 경찰 업무를 보던 이들을 지칭하는 단어로, 이곳은 16세기부터 19세기까지 경찰서와 감옥으로 사용되며 사형 집행도 이루어지던 무시무시한 공간이었다.

주로 조각 작품을 전문으로 수집, 전시하는 미술관으로 회화 전문인 우피치 미술관과 그 명성 부분에서 어깨를 나란히 한다. 피렌체 시내 곳곳을 지키고 있는 조각상들은 대부분 복제품으로 이곳 바르젤로를 비롯한 몇 개의 미술관에 와야 원작을 볼 수 있다. 특히 미켈란젤로의 〈디오니소스〉, 도나텔로의 〈다비드〉나 〈성 조지〉를 비롯해, 베로키오가 어린 다빈치를 모델로 제작했다는 〈다비드〉 등의 조각상이 유명하다.

피렌체
아카데미아
미술관

**Accademia
di Belle Arti
Firenze**

1563년, 코시모 1세 데 메디치가 학생들을 위해 만든 일종의 미술 학교로 18세기에 이르러 토스카나 대공, 피에트로 레오폴도가 그간 수집한 미술품들을 대거 기증하면서 미술관으로 용도가 바뀌었다.

이 미술관에서 가장 자랑하는 작품은 미켈란젤로의 조각상 〈다비드〉로 시뇨리아 광장의 시청사 건물 입구에 있던 원본을 옮겨온 것이다. 〈다비드〉 외에도 미켈란젤로의 미완성작인 〈수염이 있는 노예〉, 〈잠에서 깬 노예〉, 〈젊은 노예〉, 〈아틀라스 노예〉 등을 볼 수 있는데, 이들 노예 연작은 교황 율리오 2세의 영묘 장식을 위해 작업하던 것들이다.

이토록 사랑스러운
아기 예수와
마리아라니

프라 필리포 리피,
〈바르톨리니 톤도(요아킴과 안나와 만나는 성모자)〉

목재에 템페라, 135cm, 1452~1453년 혹은 1465~1470년경, 피렌체 피티 궁전

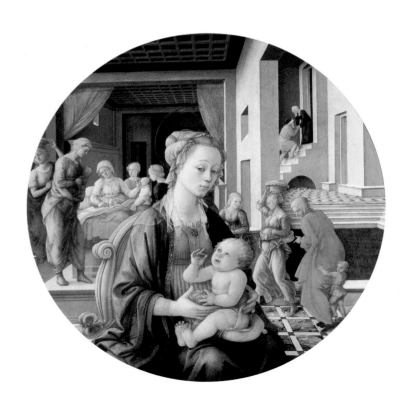

프라 필리포 리피는 '프라Fra'라는 단어가 말해주듯, '수도사'다. 두 살 때 고아가 되어 친척 집에 얹혀살다, 수녀원으로 보내진 뒤 그들의 보살핌을 받았다. 열다섯 살부터는 카르미네 수도원에서 생활하면서 성직자의 길을 걷기 시작했다.

성경 공부에 도무지 흥미를 느끼지 못하는 그를 위해 수사들은 그림을 가르쳤고, 이를 계기로 화가의 꿈을 키우게 되었다. 이후 당대 피렌체에서 가장 진보적이었던 화풍의 화가 마사초의 제자가 되어, 단단한 부피감이 느껴지는 인물 묘사와 실제 같은 공간감을 느끼게 하는 원근법을 익혔다.

그림을 잘 그린다는 소문이 나면서 코시모 데 메디치의 눈에 든 리피는 곧 그의 후원을 받게 된다. 하지만 허구한 날 여자들 꽁무니를 쫓느라 수사의 명예를 실추시켰고, 맡은 일도 미루기 일쑤였다. 보다 못한 코시모 데 메디치는 그를 가두어놓고 그림만 그리도록 한 적도 있다. 그러나 무슨 수를 써서라도 도망치는 리피를 더는 어쩔 수 없었다.

수사와 수녀의 금지된 사랑

피렌체 인근의 한 성당에서 그림 주문을 받으며 머물렀다던 그는, 근처 수도원 소속의 수녀 루크레치아 부티를 우연히 본 뒤 푹 빠져버린다. 그 이후로 굳이 그녀를 성모 마리아를 그리는 데 필요한 모

델로 지목해, 수녀원장의 허락을 받아낸 뒤 작업실로 불러들였다.

그림 핑계로 걸핏하면 그녀를 불러들이던 리피는 아예 그녀를 자기 집으로 납치한 뒤 범해버렸다. 더 놀라운 것은 그가 이런 짓을 한 것이 한두 번이 아니었다는 사실이다. 리피는 루크레치아를 하룻밤의 사랑 정도로 생각했는지 그만 수도원으로 돌아가라 종용했다. 그러나 그녀는 단호히 거절했고 그가 뭐라건 집을 지켰다. 이윽고 둘 사이에는 아들과 딸이 태어났다.

수사와 수녀의 결혼은 원칙상 불가능한 일이었다. 후원자 코시모 데 메디치가 손을 써 교황에게 허락을 받아냈고, 이후 둘은 평범한 가정을 이루며 살았다.

인간의 감정으로 표현된
예수와 마리아

〈바르톨리니 톤도〉를 보면, 둥근 그림의 정중앙을 성모 마리아가 차지하고 있다. 옥좌에 앉은 그녀의 무릎에서 아기 예수가 엄마를 쳐다본다. 도대체 아이인지 어른인지조차 구분되지 않던 중세 그림 속 예수와는 완전히 다른 모습이다.

중세에는 귀엽다, 아름답다, 안아주고 싶다 등의 세속적인 감정을 불러일으키는 예수를 거의 그리지 않았다. 마리아의 품에 안길 만큼 작은 아기임에도 불구하고, 함부로 할 수 없을 만큼 성숙하

✳

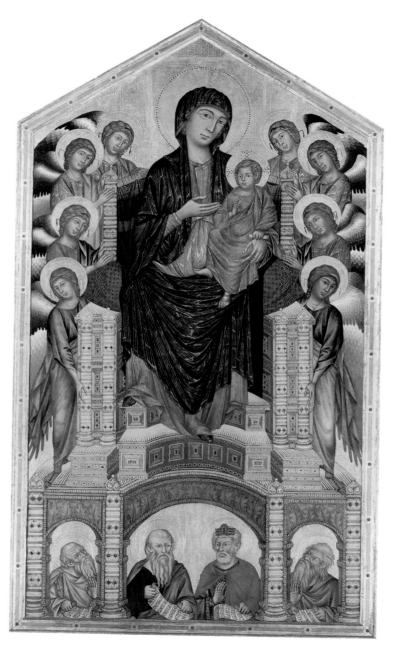

조반니 치마부에, 〈여섯 천사에게 둘러싸인 성모와 아기 예수〉
목재에 템페라, 384×223㎝, 1290~1300년경, 우피치 미술관

고 어른스러운 모습으로 그리는 것이 일반적이었다. 성모 또한 아름답거나 어여쁘다 등으로 평가할 수 없도록 근엄하게 그려졌다.

성모자를 사랑스러운 존재들의 아름다운 관계로 묘사하기 시작한 것은 인간 중심의 르네상스 시대에 접어들면서부터다. 제목과 내용을 모르고 보면 곱슬머리의 아기 예수와 뽀얀 피부의 성모는 15세기 어느 귀족 집안의 모자 초상화로 읽히기 쉽다. 성모의 옷이나 머리 모양도 15세기 귀부인들 사이에서 유행하던 스타일이다.

아기 예수의 소시지처럼 통통하게 부풀어 오른 손가락 사이로 석류가 보인다. 석류는 그 붉은색으로 인해 피를 떠올리게 하며 '수난'을 의미한다. 한 손으로 알갱이를 따 성모에게 건네는 행동은, 자신이 인간을 위해 수난 속에 죽어갈 몸임을 언급하는 것이다.

배경의 풍경은 성모 마리아의 탄생과 관련이 있다. 왼쪽, 침대에 앉은 성 안나가 자신이 낳은 마리아를 손으로 쓰다듬고 있다. 그녀 곁으로 출산을 돕는 이들과 함께 아이의 탄생을 축복하러 온 사람들이 등장한다.

아기 예수 뒤편으로 선물을 들고 발걸음을 옮기는 이들도 보인다. 정신없이 앞사람을 따라가는 엄마에게 같이 가자고 매달리는 아이의 모습 위로, 계단을 오르는 남녀도 그려져 있다.

한편, 가톨릭에서는 성모를 '원죄 없이 잉태되신 복되신 동정녀 마리아'라고 부른다. 즉 성모는 원죄 없이 예수를 잉태했을 뿐 아니라, 그 자신 역시도 원죄 없이 잉태된 자다. 이를 흠 없다는 의미에서 '무염시태無染始胎'라고 부른다.

✳

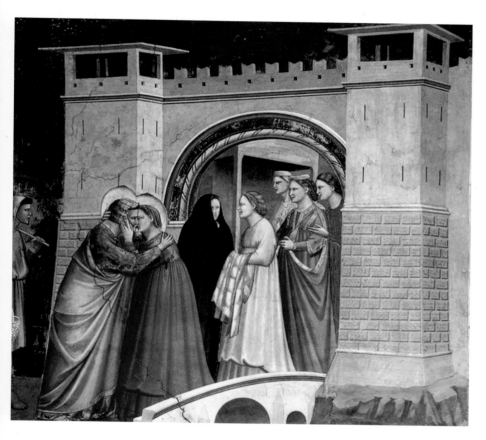

조토 디본도네, ⟨황금 문에서의 만남⟩
프레스코, 200×185cm, 1304~1306년경, 파도바 스크로베니 예배당

성모의 부모, 요아킴과 안나 역시 불임으로 오랫동안 고생했다. 유대인들은 아이를 갖지 못한 요아킴을 대놓고 무시했는데, 심지어 그가 제사에 바치는 제물도 거부할 정도였다. 상심한 요아킴은 집을 떠나 기도에 몰두했고, 그의 행방을 모르는 안나는 만약 아이를 가지게 된다면 기꺼이 신에게 바치겠노라 맹세했다.

마침내 둘의 기도가 통했고, 곧 아이를 가지게 될 것이라는 예언을 듣게 된다. 부부는 천사가 알려준 대로 나자렛 성벽, 황금의 문 앞에서 마침내 재회하게 된다. 조토가 그린 〈황금 문에서의 만남〉은 바로 이 순간을 담은 것이다. 이 입맞춤 이후 요아킴과 안나는 비로소 마리아를 잉태하게 되었다.

✳

둥근 원형 틀에
그려진 그림

둥근 원형 틀에 그려진 그림이나 조각을 일러 '톤도(Tondo)'라고 부른다. 로마제국, 콘스탄티누스 황제의 개선문에서 볼 수 있듯, 이 형식은 이미 고대에서부터 제작되기 시작해 르네상스 시대에 접어들며 크게 유행했다.

콘스탄티누스 황제의 개선문 속 '톤도'

리피의 〈요아킴과 안나와 만나는 성모자〉 역시 원형 그림으로, 피렌체 귀족 레오나르도 바르톨리니가 주문한 것으로 알려져 있다. 따라서 제작 연대를 1452~1453년경으로 추정하고, 그림을 〈바르톨리니 톤도〉라고도 불렀다.

보티첼리 또한 〈성모자와 노래하는 천사들〉을 비롯해, 여러 톤도 형태의 그림을 남겼다.

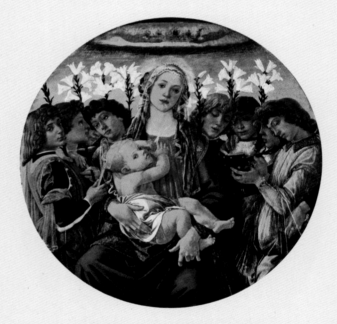

산드로 보티첼리, 〈성모자와 노래하는 천사들〉
목재에 템페라, 136.5cm, 1477년, 베를린 베르그루엔 미술관

완벽한 우아함의
기준이 된 작품

라파엘로 산치오, 〈대공의 성모〉

패널에 유화, 84×55cm, 1505~1506년경, 피렌체 피티 궁전

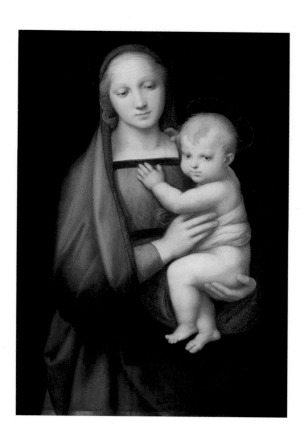

고개를 살짝 숙인 채 시선을 떨구고 있는 성모는 왠지 슬퍼 보인다. 그러나 그 슬픔이 너무나 단정해서 위로의 말은 부질없어 보인다. 왼손으로 아기 예수의 엉덩이를 단단히 받치고 오른손으로 부드럽게 그의 겨드랑이 아래를 감은 모습은, 특별한 것이 없음에도 기품이 서려 있다.

성모가 입은 붉은색 옷과 그를 덮은 파란색 겉옷이 대비를 이루는데, 겉옷의 가장자리부터 이어진 초록색 띠가 둘의 극적인 대립을 중화시켜 한결 은은한 분위기를 연출한다. 예수의 몸을 감은 천은 훗날 십자가 처형에서 사용하게 될 천을 상기시킨다.

몸을 꼿꼿이 세운 성모 마리아처럼, 아기 예수도 흐트러짐이 없다. 그림 밖 우리에게 시선을 맞추는 예수의 표정에는 어린아이다운 호기심이 서려 있지만, 위엄을 잃지 않아 심리적인 거리감을 유지한다. 성모자는 모두 후광을 드리우고 있는데, 예수의 경우는 클로버 무늬를 넣어 차이를 두었다.

피렌체의 군주가 가장 사랑했던 그림

〈대공의 성모〉는 18세기 말에 피렌체를 지배하던 대공, 페르디난트 3세가 너무나 사랑해서 어딜 가건 들고 다녔다는 이야기 때문에 붙여진 이름이다. 대공의 손에 있긴 했지만, 사실 원 주문자가 누구인

✳

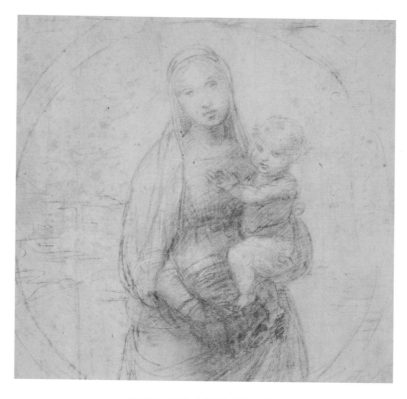

라파엘로 산치오, 〈대공의 성모〉 스케치
종이에 흑묵, 2.11×1.84cm, 1504~1508년경, 피렌체 우피치 미술관

지에 대해서는 알려진 바가 없다. 배경을 이렇게 칠흑처럼 어둡게
하는 것은 라파엘로의 그림에서는 흔한 일이 아니어서 어쩌면 그가
아닌 다른 사람의 그림일 것이라는 주장도 있었다.

우피치 미술관에는 이 작품의 구상 과정을 알 수 있는 스케치
작품이 보관되어 있는데 원형이나 타원형으로 제작할 생각이었던

것 같다. 지금과 달리 성모는 한 손으로만 예수를 받치고 있어 둘의 친밀도가 조금 덜한 분위기였던 것도 알 수 있다.

완성된 〈대공의 성모〉를 엑스선으로 촬영한 결과, 그림의 배경도 검은색으로 마감된 것이 아니라 아치형의 창문에 커튼이 있었고, 열린 커튼 밖으로 전원풍경이 그려져 있던 것으로 밝혀졌다.

언제나 스승을 능가하는 라파엘로

라파엘로는 1483년, 우르비노에서 태어났다. 아버지 역시 궁정화가라 그림들 속에서 성장했다. 안타깝게도 겨우 11세에 고아가 된 라파엘로는 친척 화가에게 그림을 배우다가 우르비노의 유명 화가 피에트로 페루지노의 공방에 들어가 체계적인 수업을 받기 시작했다.

라파엘로는 배우고 익히는 데 남다른 열정을 가진 인물로 얼마 지나지 않아 스승과 구분 불가능할 정도의 경지에 올랐다. 라파엘로의 그림들은 언제나 그가 누구의 영향을 받았는지를 금방 드러낸다. 다른 화가들의 독창적인 기법을 빨리 찾아내고 익혀 자기 것으로 소화하는 능력이 탁월했기 때문이다.

우르비노를 떠나 4년간 피렌체에 머물면서 그는 당대 최고의 미술가, 미켈란젤로나 다빈치의 화풍을 익혔다. 해부학적 지식을 바탕으로 한 과감한 근육 묘사는 미켈란젤로의 작품들로부터, 색조와 명암의 변화를 은근한 붓질과 뭉개기로 표현하는 방법은 다빈치의

✳

작품들을 보며 배웠다.

〈대공의 성모〉에서 느껴지는 신비로움은 '연기'라는 뜻을 가진 '스푸마토sfumato' 기법의 힘이 크다. 다빈치가 능숙하게 구사하던 기법으로 피부와 눈, 코, 입 등이 만나는 지점, 혹은 한 색과 다른 색이 만나는 지점을 '연기'처럼 흐릿하게 처리해서 대상을 자연스럽게 표현하는 기법을 말한다.

성모의 옷, 예수의 피부 등이 배경의 검은색과 닿는 부분이 선명하지 않게 처리되어 그림 전체에 옅은 안개가 낀 듯, 신비롭고 몽환적인 분위기를 연출하는 것도 다빈치를 떠올리게 한다.

그렇다고 해서 라파엘로가 베끼는 수준에만 머문 것은 아니다. 미켈란젤로의 근육에 다소 '과장'이 들어가 우락부락한 인상을 주었다면 라파엘로는 그 지나침을 제거했고, 다빈치의 부드러운 색조와 형태에 우아함의 깊이를 더하면서 그의 그림은 한층 더 높은 경지로 도약했다.

긴 머리카락으로
몸을 가린
여인의 정체

베첼리오 티치아노, 〈회개하는 마리아 막달레나〉

캔버스에 유화, 84×69㎝, 1533년, 피렌체 피티 궁전

마리아 막달레나는 성서에서 몇 차례나 소개되는 인물이다. 성서는 그녀를 "일곱 마귀가 떨어져 나간 막달레나라고 하는 마리아"로, 예수가 십자가에 못 박힐 때 그 현장을 성모와 함께 지켰고, 예수가 부활할 때 가장 먼저 그 모습을 본 여인이라 말한다.

기독교 성인들의 삶을 기록한 《황금 전설》에서도 그녀는 소상히 설명되고 있다. 13세기에 처음 쓰이기 시작해 나날이 분량이 두꺼워진 이 책에서는, 굳이 믿을 수도 그렇다고 안 믿을 수도 없는 당시의 이야기들을 소개한다.

마리아 막달레나는 누구인가

13세기에 쓰여진 《황금 전설》이 말하는 그녀는 이렇다. 막달룸 성의 공주여서 막달레나라고 불리던 그녀는 삼 남매 중 막내로, 오빠는 예수가 기적을 베푼 덕분에 죽었다가 다시 살아난 라자로다. 언니 마르타는 깊은 신앙심의 소유자로 경건한 삶을 살았다.

막달레나는 어린 요한과 약혼했으나 그가 예수를 따르는 사도가 되면서 자신을 버리자, 절망을 이기지 못해 창녀가 되었다. 그녀를 이 지경으로 만든 요한이 바로 우리가 잘 알고 있는 〈요한 복음서〉의 저자이자 예수님의 특별한 사랑을 받은 애제자다.

그 이후로 막달레나는 예수의 가르침을 좇으며 회개하는 삶을

살았다. 예수가 부활해서 모든 할 일을 마치고 승천한 뒤부터는 아예 동굴 속에 은둔해, 30여 년을 살며 금욕 생활을 했다고 한다. 그간 입고 있던 옷이 모두 낡아버리자 그녀는 자라나는 머리칼로 대충 몸을 가리고 지냈을 만큼 세속적인 삶에 대한 열망을 아예 지워버린 채 살았다.

13세기의 《황금 전설》이 막달레나를 창녀로 규정한 것은 6세기의 교황 그레고리오 1세가 한 설교에서 〈루카 복음서〉 7장의 '죄인인 여자'를 막달레나와 동일인이라고 말한 것과도 연관이 있을 수 있다.

> 그 고을에 죄인인 여자가 하나 있었는데, 예수께서 바리사이의 집에서 음식을 잡수시고 계시다는 것을 알고 왔다. 그 여자는 향유가 든 옥합을 들고서 예수님 뒤쪽 발치에 서서 울며, 눈물로 그분의 발을 적시기 시작했다. 그 뒤 눈물을 자기의 머리카락으로 닦고 나서, 그 발에 입을 맞추고 향유를 부어 발랐다.
>
> _〈루카 복음서〉 7장 37~38절

다른 복음서에도 이와 비슷한 내용이 있긴 하고, 그 어디에서도 그녀의 이름이 막달레나라고 규정된 바는 없지만, 교황은 둘을 같은 여인으로 보았다. 심지어 성서에서 그저 '죄인인 여자'라고만 언급했을 뿐인데, 그녀를 '창녀'라고 규정해버린 것이다.

사정이 이렇다 보니 막달레나는 심지어 〈요한 복음서〉 8장에 등장하는 "너희 중에 죄 없는 자 이 여인을 돌로 쳐라"라는 예수의

✳

쥘 르페브르, 〈동굴의 마리아 막달레나〉

캔버스에 유화, 71.5×113.5㎝, 1876년, 상트페테르부르크 에르미타주 미술관

유명한 말을 낳게 한 장본인, 즉 간음한 현장에서 잡혀 끌려 나온 여인과 동일시되기도 했다.

시각적인 회화에
청각과 촉각을 끌어들인 화가

티치아노의 〈회개하는 마리아 막달레나〉 속 그녀는 동굴에서 긴 세월을 은둔하면서 옷이 낡아 없어지자 긴 머리칼로 몸을 가렸다는 《황금 전설》의 이야기를 상기시킨다. 화가가 붓에 쏟은 정성이 얼마나 대단한지, 긴 곱슬머리가 찰랑찰랑 소리를 낼 듯 생생하고, 손에 닿을 듯하다. 시각에 의존해야만 하는 회화에서 촉각적이고 청각적인 것들을 다 담아내 표현하는 화가로 티치아노를 따를 자가 없다.

그녀 곁에는 작은 향유병이 보인다. 막달레나를 상징하는 일종의 지물이다. 티치아노는 그 병에 자신의 이름을 적어 넣어 기념했다. 화가는 자라나는 그녀의 머리칼을 온몸을 다 가리고도 남을 만큼으로 만들었지만, 가슴만큼은 피하도록 해 성스러움에 관능적인 상상이 듬뿍 개입될 수 있도록 만들었다.

성서와 《황금 전설》 등 많은 곳에서 막달레나가 언급되다 보니, 화가들은 성모 마리아와 사도 요한 다음으로 그녀를 빈번하게 그렸다. 티치아노뿐만 아니라, 그 이후에도 막달레나는 자주 대담하

✳

게, 더 노골적으로 그려졌다. 벗은 여인의 몸을 탐닉하려는 세속적 욕망을 숨기기에, '모든 것을 다 버리고 오로지 예수만 바라보는 성녀'만 한 주제가 없었기 때문이다.

20세기에 이르러 가톨릭교회는 그레고리오 1세의 설교에 오류가 있음을 인정했다. 하지만 막달레나는 그사이 수많은 그림 속에서 '회개한 전직 창녀'라는 이미지 안에 갇히고 말았다.

소년, 돌팔매질로
거인을 물리치다

도나텔로, 〈다비드〉

대리석에 조각, 191×57.5㎝, 1408~1409년, 피렌체 바르젤로 국립미술관

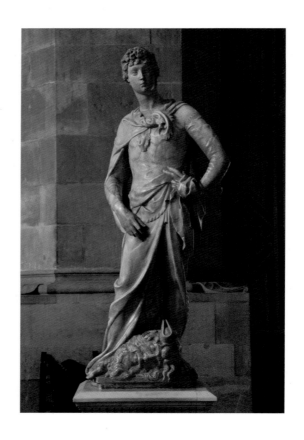

바르젤로 미술관에서는 르네상스 시대의 조각가 도나텔로가 20대 초반에 대리석으로 제작한 〈다비드〉 상을 비롯해, 적게는 10년, 많게는 50년 뒤에 완성한 것으로 추정하는 같은 제목의 청동 조각상도 전시하고 있다.

이스라엘 소년, 다비드는 돌팔매질로 키가 3미터가 넘는다는 거인 골리앗을 무찔렀다. 사울이 그에게 갑옷, 투구, 칼 모두를 내주었지만, 그 무게를 감당할 만큼의 몸집을 아직 만들지 못했던 소년은 그냥 돌멩이를 택했다. 능숙한 그의 돌팔매질에 이마를 맞은 골리앗이 쓰러지자 소년은 재빨리 거인의 칼집에서 칼을 빼냈다. 소년은 그의 몸 위로 가뿐히 올라탄 뒤 목을 베었다.

용맹함보다는 사랑스럽게

앞과 뒤 페이지의 두 조각상은 모두 다비드가 잘린 거인의 목을 밟고선 모습이다. 대리석 〈다비드〉는 원래 피렌체 대성당의 부벽 꼭대기를 장식하기 위해 주문된 것이지만 막상 올려놓고 보니 건물 높이에 비해 너무 작아 눈에 띄지도 않을 정도였다.

할 수 없이 도나텔로의 이 작품은 지상에 내려진 채 거의 강산이 한번 바뀌도록 잊혔다. 그러다 1416년, 피렌체 시의회가 〈다비드〉를 이런 글귀가 새겨진 기단 위에 얹어 시뇨리아 광장에 세우기로 했다.

조국을 위해 용감하게 싸운 자들은

세상에서 가장 악한 적과도 싸워

이길 수 있게 신이 도와주신다.

높은 곳에 두기엔 터무니없이 작아 보일 수 있지만, 그래도 지상에 내려놓고 보면 실제 사람보다 훨씬 크게 제작되었기에 꽤 압도적인 분위기를 연출할 법도 한데, 어쩐지 거구의 적을 단번에 처치하고 그 목을 친 한 소년의 용맹은 그리 크게 부각되지 않는다.

한쪽 다리에 무게 중심을 두고 살짝 몸을 비튼 다비드의 여리여리함에서 오히려 사랑스러움이 느껴진다. 머리띠를 두른 곱슬머리 아래 좁게 뻗어내린 콧날과 작은 입술, 잘록하게 들어간 허리, 그리고 그 허리께에 얹은 길고 가는 손가락에서 '영웅'이라는 단어를 떠올리기는 어렵다.

거대한 폭군을 물리친
작은 소년과 같이

그로부터 10년, 혹은 50년 뒤에 제작되었을 것으로 추정하는 청동의 〈다비드〉 상도 마찬가지다. 역시 몸을 살짝 비틀고 선 〈다비드〉는 자신이 잘라낸 거인의 머리를 밟고 서 있지만, 어쩐지 용맹보다는 용모를, 그 아름다움을 과시하는 듯하다.

＊

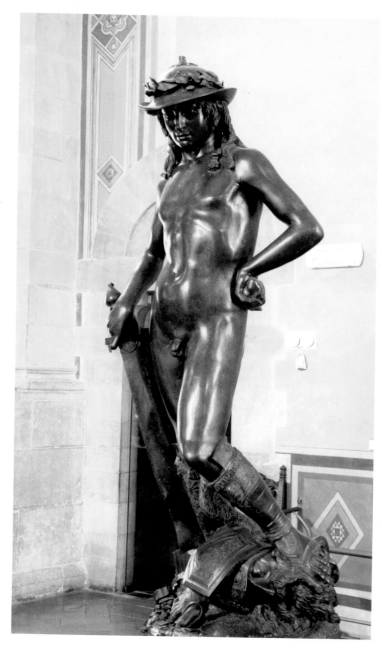

도나텔로, 〈다비드〉

청동에 조각, 높이 158㎝, 1420~1460년경, 피렌체 바르젤로 국립미술관

이 청동 조각상은 높이 158센티로 딱 청소년의 키다. 고대 그리스 로마 이후, 처음으로 실제 사람 크기의 남자 누드 상이 조각된 셈이다. 매끈한 몸과 자세만으로도 이미 관람자의 시선을 제압하는 소년은 누드임에도 불구하고 모자와 부츠를 착용하고 있어 더욱 야릇한 분위기를 풍긴다.

미소년의 관능성을 강조하는 두 〈다비드〉 상 때문일까? 확인할 길은 없지만, 도나텔로가 동성애자여서 여성의 몸보다는 남성의 몸, 더욱이 나긋나긋하고 부드러운 미소년의 몸을 사랑했을 것이라는 추측도 있다.

청동 〈다비드〉 상의 제작 연도를 1420년대에서 1460년대까지 이렇게나 폭넓게 잡는 것은 주문자에 대한 정보가 전무하기 때문이다. 다만 1469년에 메디치 가문의 저택에 이 조각상이 있었다는 기록을 근거로 피렌체 최고의 실세, 코시모 데 메디치를 위해 제작된 것이 아닐까 추정할 뿐이다.

도나텔로는 자신이 죽으면 코시모 데 메디치 곁에 묻히고 싶다고 말했을 정도로 그와 막역한 사이였다. 미켈로초가 설계한 메디치 저택 중정의 청동 〈다비드〉 상을 세워두었던 기단에는 라틴어로 이렇게 적혀 있었다.

조국을 지키는 자는 승리하는 자다.
신이 적을 물리친다.
이 소년이 거대한 폭군을 물리쳤다.

✳

시민이여, 승리를 위해 나아가자.

애국심으로 똘똘 뭉친 작지만 강한 나라, 피렌체를 향한 찬사로 시민 모두에게 작은 영웅이 되라는 선전 문구다. 따지고 보면 대리석 〈다비드〉 상의 기단 글과 큰 차이는 없다.

약탈된 다비드

청동 〈다비드〉 상이 메디치 가문을 벗어난 때는 1494년이다. 나라의 '국부'라고까지 불렸던 코시모 데 메디치나 '위대한 자'라는 영광스러운 수식어를 달았던 로렌초 데 메디치 등과 달리, 로렌초의 아들인 피에로 디 로렌초 데 메디치(Piero di Lorenzo de' Medici)는 프랑스가 침략해오자 싸우기도 전에 먼저 전쟁 배상금 지급을 약속하는 나약한 모습을 보였다.

피렌체 시의회에서는 배상금 지급을 거부했고, 시민들은 그의 집에 돌팔매질을 하기 시작했다. 이참에 메디치 가문을 몰락시키겠다는 경쟁 가문들의 힘이 가세하면서 메디치 일족들은 베네치아 등으로 피신했다. 피에로 디 로렌초가 떠난 뒤 메디치 저택은 그야말로 탈탈 털리기 시작했다.

도나텔로의 청동 〈다비드〉도 그때 약탈되어 시청사로 옮겨졌다. 이미 그곳에 머물고 있던 대리석 〈다비드〉가 청동상의 그를 반겨주었을 것이다.

공모전 결승에
오른 2점의 작품,
승자는 누구?

로렌초 기베르티, 〈이삭의 희생〉

청동에 조각, 53.3×43.2㎝, 1378년, 피렌체 바르젤로 국립미술관

필리포 브루넬레스키, 〈이삭의 희생〉

청동에 조각, 53.3×43.2㎝, 1377년, 피렌체 바르젤로 국립미술관

〈이삭의 희생〉이라는 같은 제목을 단 2점의 청동 부조는 바르젤로 미술관을 방문하는 이들이 가장 흥미롭게 감상하는 작품이라 할 수 있다. 피렌체시는 흑사병이 지나간 뒤, 도시에 활력을 선사하고자 대성당 서쪽 출입문 바로 앞, 산 조반니 세례당의 오래된 문을 새로 장식하기로 하고 마땅한 이를 찾고자 공모전을 개최했다.

　시에서 내건 주제는 '이삭의 희생'으로 당시 총 7명의 작가가 참여했다. 치열한 경합 끝에 로렌초 기베르티와 필리포 브루넬레스키가 최종 결승에 올랐다.

같은 주제로 서로 다른 작품을 완성한
두 작가

〈이삭의 희생〉은 〈창세기〉 22장의 이야기로 아브라함이 늦은 나이에 얻어 소중하기로는 자기 목숨보다 더했을 아들 이삭을 제물로 바치라는 하나님의 명에 복종하기로 한 뒤, 그를 살해하려는 순간에 천사가 나타나 만류하는 장면을 담고 있다.

　기베르티는 영문도 모른 채 끌려왔다가 손이 묶인 채, 칼을 들이대는 아버지의 모습에 화들짝 놀란 이삭을 오른쪽 귀퉁이에 몰아넣었다. 막 칼을 그의 목에 꽂으려 하는 아브라함의 머리 위로 천사가 나타난다. 어찌나 급박한 상황인지, 금속 덩어리로 만든 작품 속 비좁은 공간에서 천사의 "멈춰!" 하는 외침과 이삭의 비명 소리가

✳

울리는 듯하다.

어린 이삭의 몸은 다부지다. 근육의 모양새를 잘 관찰한 것에 더해, 그리스 조각상과 같은 완벽한 비율의 몸을 연구한 결과로 보인다. 화면 왼쪽에서는 하인 두 명이 당나귀를 사이에 두고 서로 마주한다. 이들은 주인이 무슨 짓을 하는지 전혀 모르는 기색이다.

기베르티의 아브라함이 막 칼을 들이대는 모습을 묘사하고 있다면, 브루넬레스키의 경우는 그렇게 아들을 찌르려던 손이 천사에 의해 저지되는, 팽팽했던 긴장이 고무줄처럼 툭 끊기는 순간을 묘사하고 있다. 그는 기베르티처럼 아름답고 균형 잡힌 몸보다는, 다급한 순간에 보이는 근육의 떨림에 집중한 듯하다. 정중앙의 이삭 아래로 당나귀가 서 있다. 하인들은 무심히게 제 할 일을 하고 있다.

이 끔찍한 상황에 대해 어떤 관심도 보이지 않는 두 작품 속 하인들의 공통적인 태도는 신과 천상의 일, 즉 성스러운 사건이 일어나는 신앙의 세계에 대한 일반인들의 무지와 무관심을 의미하는 것과 같다.

번제로 바칠 양은 기베르티의 경우 아브라함의 등 뒤 바위산 위에, 브루넬레스키는 아들 이삭의 무릎 앞에 두었다. 기베르티의 천사는 화면 뒤쪽 어디선가에서 청동을 뚫고 등장하는 것 같고, 브루넬레스키의 그는 화면을 장식하는 이파리 모양의 틀에서 빠져나오는 듯하다.

천국의 문을 만든 기베르티,
대성당의 마침표를 완성한 브루넬레스키

이 공모전의 승자는 기베르티에게로 돌아갔다. 예술의 세계는 참으로 알 수 없고, 알 수 없기에 예술이기도 하다. 기베르티의 우승은 그즈음 그 작품을 심사한 이들의 마음과 사정에 의한 것일 뿐, 브루넬레스키의 작품이 훨씬 못하다고 할 수도 없는 노릇이다. 그러나 이 결과는 브루넬레스키를 크게 낙담하게 했다.

그는 로마로 떠났고, 건축에 몰두했다. 절치부심하고 돌아온 그가 도전한 것은 피렌체의 내로라하는 건축가들 모두가 고개를 절레절레 흔들었던 산타 마리아 델 피오레 대성당의 돔^{Dome}(둥근 지붕) 공모전이었다. 건물을 너무 크게 지어서 정작 그에 걸맞은 높이와 넓이의 지붕을 만들 능력자가 없었던 피렌체시는 무려 50년 이상 대성당의 천장을 열어두고 있던 터였다.

시에서는 브루넬레스키에게 돔 설계와 건축을 맡기면서 기베르티와의 협업을 거론했지만, 그는 일언지하에 거절했다. 공모전에서 패한 이후 콜로세움이니, 판테온이니 하는 고대 건축물들을 실측해가며 배운 솜씨가 피렌체 대성당 돔 설계에 엄청난 도움이 되었다는 것은 두말할 것도 없다. 마침내 그는 당대 유럽에서 가장 높은 돔을 완성했다.

한편 공모전 입상자, 기베르티는 20여 년간 예수의 생애를 담은 28점의 청동 부조로 세례당의 북문을 완성했다. 이 문에 대한 찬

*

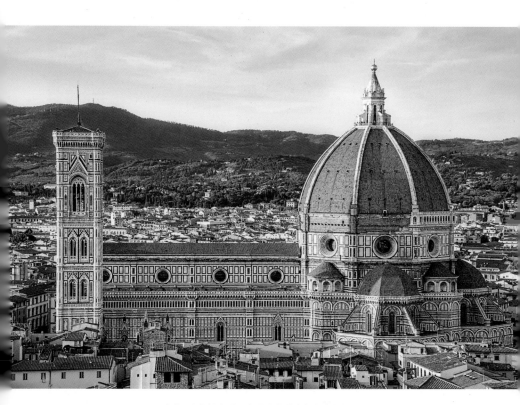

브루넬레스키가 설계·건축한 피렌체 대성당의 거대한 돔

로렌초 기베르티, 〈동문(천국의 문)〉

청동에 조각, 높이 599㎝, 1425~1452년, 피렌체 델 오페라 두오모 미술관

사가 끊이지 않자 동문 제작도 맡게 되었는데 이 역시 27여 년의 세월이 걸렸다.

동문은 구약 성서의 10장면을 담은 것으로, 미켈란젤로는 천국으로 갈 때 통과할 문이라 칭송했고, 다빈치는 대성당 때문에 그 문에 들이칠 빛이 가려지는 것을 안타까워한 나머지, 세례당 건물 전체를 들어 올리고 그 아래 기단을 놓자고 주장할 정도였다. 현재 세례당에 설치된 북문과 동문은 복제품으로 진본은 보존을 위해 바로 옆, 두오모 성당으로 옮겨 전시돼 있다.

그나저나, 당대 심사위원들의 취향일 뿐이라는 걸 알면서도 도대체 왜 기베르티가 승리했을까를 여전히 궁금해하는 이들에게 몇몇 학자들은 경제적인 이유를 제시한다. 기베르티는 주물 형식으로 제작해 안을 비우는 데 비해, 브루넬레스키는 인물 하나하나를 제작해 판에 붙이는 방식이어서 청동을 훨씬 절약할 수 있는 기베르티를 뽑았다는 것이다.

거대한 돌덩이 속에
숨겨진
눈부신 형상

미켈란젤로 부오나로티, 〈다비드〉
대리석에 조각, 높이 434㎝, 1504년, 피렌체 아카데미아 미술관

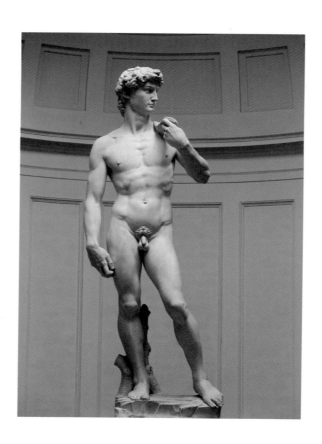

피렌체에는 몇십 년간 처치 곤란해서 골머리를 앓던 돌덩어리가 있었다. 이걸로 피렌체 대성당을 장식할 조각상을 만들어보겠다며 1464년에 아고스티노 디 두초Agostino di Duccio가 덤볐다가 포기했고, 10여 년이 지난 1475년에도 안토니오 로셀리노가 잡았다 손을 놓은 거대한 돌덩이였다. 덩치가 어마어마해 버리는 일도 인부 한둘로는 해결이 어려운지라 시에서는 어떻게 할까 하며 20여 년의 세월만 보내고 있었다.

때마침 로마에서 조각 작품 〈피에타〉로 대스타가 된 미켈란젤로가 피렌체로 돌아와 이 돌덩어리를 보게 되었다. 이전 조각가들이 손을 대는 통에 작업하기 더 까다로워졌음에도 불구하고 미켈란젤로는 시의회에 대리석에 대한 사용 허가권을 신청했다. 어차피 버린 돌, 시에서 마다할 이유가 없었다. 게다가 미켈란젤로 아닌가!

이탈리아 최고의 스타 조각가가 만든
아름다운 역작

바사리가 기록한 바에 따르면 미켈란젤로는 조수 하나 없이 혼자서 작업을 시작했다. 로마에서 스타가 된 그를 보려고, 그 버리기에도 부담스럽다는 다 망가진 돌이 변모하는 과정을 살피려고 사람들이 몰려들자 미켈란젤로는 작업실 문을 닫아야 했다.

미켈란젤로는 먹는 것도, 자는 것도 잊을 정도로 작업에 빠져

들었다. 거의 기절 수준으로 쓰러지면 그게 곧 짧은 휴식이 될 정도였다. 장화까지 벗고 평온하게 쉰 날은 손에 꼽을 정도였다. 사람들은 여전히 그의 작업실 앞을 서성거렸지만, 끌과 망치 소리, 가끔 마음대로 되지 않을 때 내뱉는 그의 한숨과 욕설 정도나 들을 수 있었을 뿐이다.

4년의 세월이 지나 작업이 거의 막바지에 이르자 시의원들은 이 작품을 어디에다 둘지를 의논하느라 다시 머리를 맞대어야 했다. 원래 이 작품은 피렌체 대성당의 거의 80미터 높이의 위치에 둘 생각이었다. 하지만 막상 〈다비드〉 상을 본 사람들은 이 아름다운 역작을 그 높은 곳에 두어, 먼 거리에서 대충 감상하는 것은 현명하지 못하다는 의견을 내놓았다. 좌대를 두더라도 조각상을 최소한 땅으로 내려놓는 것에는 합의를 보았지만, 어디에다 둘 것인가를 놓고는 이런저런 궁리가 이어졌다.

다빈치나 보티첼리 같은 당대 최고의 미술가들을 포함해 30여 명이 모여 의논한 끝에 시청사 출입문 바로 앞이 지목되었다. 문제는 그 자리에 이미 도나텔로가 제작한 조각상 〈유딧과 홀로페르네스〉가 놓여 있다는 점이었다.

적장 홀로페르네스의 목을 쳐, 이스라엘군의 사기를 높인 유딧의 용맹을 담은 이 작품을 옆으로 치우고 〈다비드〉 상을 그 자리에 두자는 의견을 낸 의원 중 누군가는 "여성이 남성의 목을 치는 모습의 조각상이 광장에 놓이고부터 피렌체시가 되는 일이 없다"라는 식의 논리를 펼쳤다고 한다.

＊

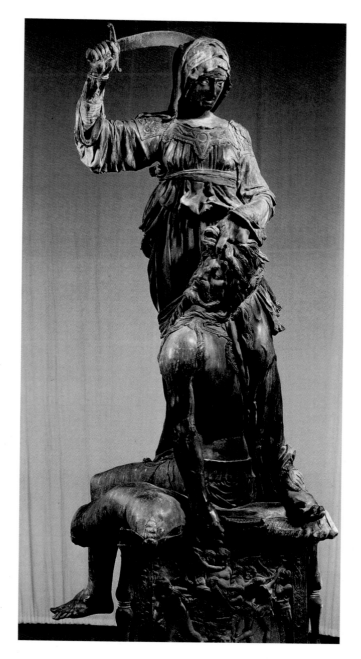

도나텔로, 〈유딧과 홀로페르네스〉
대리석에 조각, 높이 236㎝, 1455~1460년, 피렌체 베키오 궁전

작업실에서 시청사 광장까지, 1킬로미터 남짓한 거리이지만 거대한 조각상을 옮기기 위해 특수 수레가 제작되었고, 약 40명의 인부가 고용되었다. 얼마나 조심스레 다루었던지, 옮기는 데 나흘이 걸릴 정도였다.

광장으로 옮긴 뒤 미켈란젤로는 마무리 작업을 시작했다. 당시 피렌체를 이끌던 수장, 소데리니가 그의 작업 광경을 지켜보기 위해 다가왔다. 그리곤 꽤 심각하게 이리 보고 저리 보고 하다가 다비드의 코가 너무 크다며 점잖게 훈수를 두었다.

미켈란젤로는 사다리를 타고 코 높이에 이르렀다. 뭔가 찧는 소리가 나는 듯하더니 돌가루가 아래로 떨어졌다. 미켈란젤로가 아래를 향해 이제 괜찮냐고 묻자 소데리니는 고개를 끄덕이며 "이제야 완벽하다"라고 소리 질러 응답했다. 사실 미켈란젤로는 그의 코를 건드리지 않았다. 떨어진 돌가루는 주머니에 묻어 있던 것들이었다.

다비드의 머리와 손이
유난히 큰 이유

미켈란젤로의 〈다비드〉는 거인의 잘린 목을 밟고 선, 종료 상황이 아니라는 점에서 도나텔로를 비롯한 이전 조각가들의 작품과 달랐다. 다비드는 미간을 잔뜩 찌푸린 채 거인 적장을 쳐다보고 있다. 목

✳

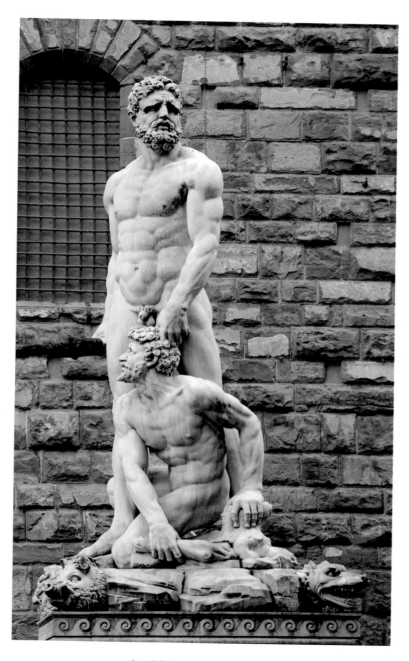

바초 반디넬리, 〈헤라클레스와 카쿠스〉
대리석에 조각, 높이 505㎝, 1525~1534년, 피렌체 시뇨리아 광장

과 몸의 근육에 팽팽한 긴장감이 감돈다. 그럼에도 불구하고 결코 과장되지 않은 근육 묘사는 시청사 입구를 두고 맞은편에 놓인 바초 반디넬리의 〈헤라클레스와 카쿠스〉 상과 확연히 비교된다.

✳

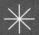

• DAY 6 •

감상의 격을
높이는
특별한 그림들

- 밀라노 Milan -

산타 마리아 델레 그라치에 성당

Chiesa di Santa Maria delle Grazie

밀라노를 이끌던 공작, 프란체스코 스포르차의 명으로 1463년 공사를 시작해 1490년 그의 아들 루도비코 스포르차 대에 완공되었다. 루도비코 스포르차는 성당 내부에 스포르차 가문의 가족묘를 만들 생각으로 확장을 명했고 이를 건축가 브라만테에게 의뢰했다. 성당과 수도원, 회랑 등 모든 구조가 제대로 형태를 갖춘 것은 1497년에 이르러서다.

다빈치는 루도비코 스포르차의 명을 받고 수도원 식당 벽에 〈최후의 만찬〉을 그리기 시작했다. 안료를 계란에 섞어 그리는 템페라와 유화 기법을 접목하는 바람에 물감층이 떨어져 나가서, 이미 화가가 살던 시기부터 문제가 발생했다. 이렇다 할 주목을 받지 못하던 그림은 주방으로 나가는 문을 설치한다는 이유로 하단 부분이 잘려나가는 수모를 겪기도 했다.

그 이후 〈최후의 만찬〉은 점점 훼손되어 거의 내용을 알아볼 수 없을 정도가 되었고, 1977년부터 시작된 복원 작업은 22년간 진행되었다. 이 작품의 맞은편에는 조반니 도나토 다 몬토르파노가 그린 〈십자가 처형〉 그림이 있는데, 〈최후의 만찬〉 속 예수가 고개를 들면 자신의 처형 장면을 볼 수 있었을 것이다.

브레라 미술관

Pinacoteca di Brera

브레라는 '도심 속의 녹지'라는 뜻의 게르만어 '브레이다**Braida**'에서 나온 말이다. 1627년에 지어진 이래 오랫동안 가톨릭 수도회인 '예수회'의 밀라노 본부로 사용되었다가, 1776년 예술 교육기관인 브레라 아카데미로 변모했다. 브레라 미술관은 처음에는 이 아카데미의 부설 기관처럼 만들어졌다가 1882년부터 국가가 운영하는 미술관으로 분리되었고 건물만 함께 사용하고 있다.

나폴레옹은 점령한 밀라노를 '이탈리아의 파리'로 삼아 정치, 경제 문화의 중심지로 삼겠다는 계획을 세운다. 그러고는 이탈리아의 성당, 관공서, 귀족의 저택 등에서 약탈한 상당수의 미술 작품을 브레라 아카데미로 옮겼다. 1805년부터 이곳에서는 파리 살롱전과도 비슷한 전시회가 개최되었고, 그때 출품하고 입선한 작품들도 자연스레 브레라 미술관의 소장품이 되었다. 나폴레옹 철수 이후에도 제자리로 돌아가지 못한 다수의 작품을 소장하게 된 이곳은 1809년부터 정식 미술관으로 개장된다.

'미술관'이라는 뜻의 '피나코테카'라고도 불리며, 14세기 이탈리아 회화로부터 모딜리아니에 이르는 1천 점이 넘는 방대한 회화 컬렉션을 소장하고 있다.

종교 역사상
손꼽히는
특별한 장면

레오나르도 다빈치, 〈최후의 만찬〉

벽화에 유화와 템페라 혼합 채색, 490×880㎝,

1494~1498년, 밀라노 산타 마리아 델레 그라치에 성당

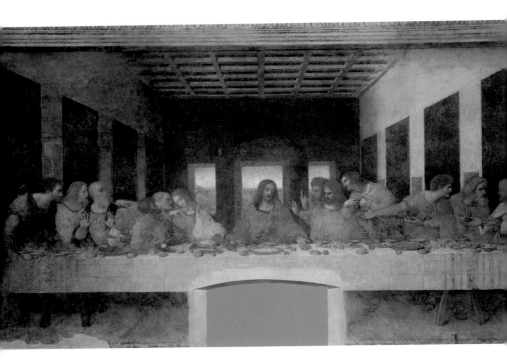

유월절에 예수는 제자들을 모아놓고 함께 저녁 식사를 하며 "너희 중 한 사람이 나를 배반할 것"(〈마태오 복음서〉 26장 21~22절 등)이라고 말한다. 그림은 이 말이 끝난 직후, 제자들의 반응을 그린 것으로 레오나르도 다빈치뿐 아니라 여러 화가에 의해 그려졌다. 많은 화가가 이 식사 장면을 그렸는데, 기독교 역사상 가장 대단한 일 중 하나로 특별히 식사 장면을 담고 있다는 점 때문에 성당 부설 식당에 많이 그려지곤 했다.

산타 마리아 델레 그라치에 성당과 수도원은 밀라노의 프란체스코 스포르차로부터 기증받은 토지 위에 건축되었다. 그의 아들, 루도비코 스포르차는 우르비노 출신의 건축가 브라만테를 시켜 성당을 확장하고, 회랑과 식당 등을 증축했으며, 다빈치에게 식당의 북쪽 벽면을 〈최후의 만찬〉으로 장식하게 했다.

〈최후의 만찬〉을 그릴 때
꼭 들어가는 인물

예수의 오른팔 가까이에 앉은 세 사람은 〈최후의 만찬〉 그림에 빠지지 않고 등장하는 이들이다. 셋 중 중앙에 있는 사람은 대제사장의 하인을 공격해 귀를 자른 베드로로, 오른손에 칼을 든 모습으로 그려져 있다.

몸을 슬쩍 뒤로 빼고 있는 이는 유다로 손에 주머니가 들려 있

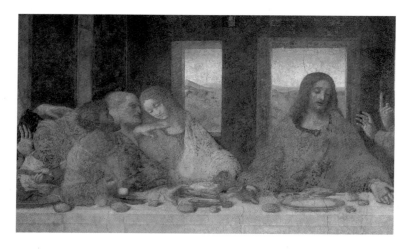

원쪽부터 유다, 베드로, 요한, 예수

다. '최후의 만찬'이라는 기독교 역사에서 예수에 필적할 정도로 중
요한 유다의 얼굴을 실감나게 그리기 위해 다빈치는 엄청난 공을
들였다. 그는 밀라노 시내를 샅샅이 뒤져가며 불량배나 흉악범들의
얼굴을 훔쳐 스케치하곤 했다. 그러느라 유다의 얼굴은 그림이 거
의 다 완성되도록 비어 있었다.

베드로와 닿을 듯 얼굴을 가까이 한 이가 요한으로, 마치 여성
처럼 그려졌다. 다빈치보다 더 후대에 이 주제를 그린 바사노(본문
130쪽)는 요한을 의심이라곤 받을 이유가 없는 사랑받는 존재임을
드러내기 위해 굳이 예수의 품에 안겨 잠을 자는 모습으로 그렸으
나, 다빈치는 굳이 그런 억지를 부리지 않았다.

요한이 미소년으로 그려지는 일은 드물지 않다. 그러니 피렌체

※

시절 이미 동성과의 스캔들로 혼쭐 난 경험이 있던 다빈치가 요한을 이토록 어여쁘게 그린 것은 특별할 것도 없다. 다빈치는 루도비코 스포르차가 하사한 포도밭 소작인의 아들 살라이를 연인으로 삼았고, 이후에도 평생 독신으로 살면서 여러 아름다운 청년들과 관계를 맺었다.

댄 브라운의 소설 《다빈치 코드》에서는 이 그림 속 용모 단정한 요한이 사실은 마리아 막달레나였으며 예수와 서로 사랑하는 사이였다는 식으로 상상을 전개한다. 그렇다면 베드로의 칼은 식탁의 고기도, 대제사장의 하인도 아닌 마리아 막달레나를 겨냥한 셈이다.

한편 이 비장한 순간, 예수의 오른손이 잔을 향한다. 그의 잔에 담긴 포도주는 피가, 빵은 살이 될 것이다.

인위적인 기법에도
완벽하게 구현된 자연스러움

다빈치는 원근법을 이용하여 그림 속 공간이 실제 공간과 이어지도록 했다. 식탁 앞 정중앙에 예수를 두고 3명씩 두 무리를 양쪽에 배치하여 좌우 대칭을 이루도록 했다. 예수 뒤로 난 3개의 창도 큰 창을 중심으로 양쪽이, 벽면 역시 마찬가지로 서로 좌우 대칭이다. 이런 안정된 구도는 조화, 질서 등을 시각화하려던 르네상스 그림의 특징이라 할 수 있다.

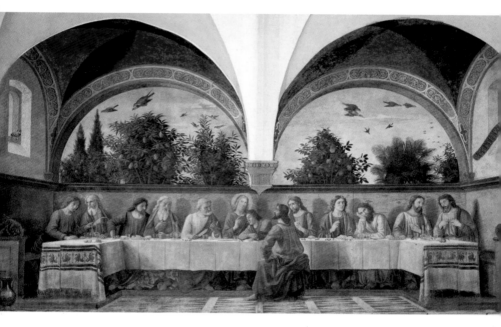

도메니코 기를란다요, 〈최후의 만찬〉

프레스코, 400×880cm, 1480년, 피렌체 오니산티 성당

많은 화가가 이 순간을 그렸지만, 다빈치의 그림이 이토록이나 각광받는 것은 원근법, 좌우 대칭 등의 인위적인 방법을 동원했음에도 불구하고 자연스러움을 잃지 않는 묘사덕분이다.

그는 큰 창을 통해 들어오는 빛이 예수의 머리에 닿도록 해, 이전 화가들이 그린 후광의 어색함을 벗어났다. 12제자 중, 은전 몇 푼에 예수를 팔아넘긴 유다를 멀찌감치 떨어지게 배치하고 사악함을 강조하기 위해 고양이까지 그려 넣는 이전 그림들과 달리 모든 인물을 섞고 어울리게 해 만찬의 자연스러운 좌석 배치를 유도한 점도 다빈치의 신선하고 놀라운 시도라고 할 수 있다.

〈최후의 만찬〉과 같은 대형 벽화는 프레스코화로 그리는 것이 일반적이었다. 그러나 벽에 바른 회반죽이 젖은 상태일 때만 재빨리 그려야 했고, 수정이 필요할 때는 뜯어내고 다시 그려야 해서 섬세한 수정을 해가며 작업을 완성하는 다빈치의 스타일과는 맞지 않았다. 그는 계란에 물감을 녹이는 템페라와 기름을 사용하는 유화를 혼합한 방식으로 문제를 해결했다. 그러나 이 방법이 훼손을 가속화한다는 사실을 그는 알지 못했다.

식당 특성상 습기가 많은 것도 작품 보관에 치명적이었다. 1660년에는 수도사들이 그림 정중앙의 식탁 부분을 뜯어내고 문을 내는가 하면, 18세기에는 나폴레옹 군대가 머무는 동안 식당이 마구간으로 사용되면서 수난을 겪었으며, 2차 세계대전 때는 폭격을 맞는 등 〈최후의 만찬〉은 만신창이가 되었다. 현재의 그림은 1977년부터 22년간 최첨단 장비를 총동원해 겨우 복원한 것이다.

독특한 구도로
맛보는
생생한 현장감

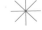

안드레아 만테냐, 〈죽은 예수〉

캔버스에 템페라, 68×81cm, 1483년, 밀라노 브레라 미술관

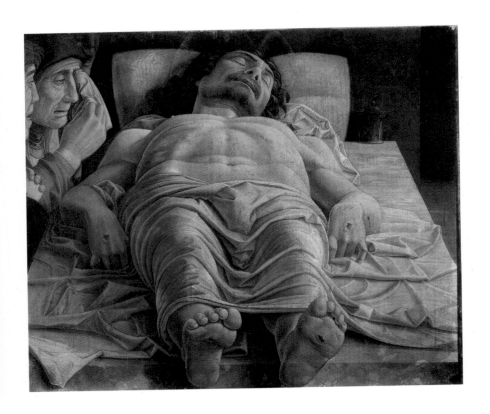

이탈리아 파도바를 주 무대로 해 만토바, 베네치아 등에서까지 활동했던 만테냐는 원근법을 통한 공간 묘사에 뛰어났다. 극도의 사실성을 추구해 강렬한 인상을 선사하는 그림을 주로 그렸던 그는 베네치아 화가인 야코포 벨리니의 딸, 니콜로시아와 결혼했다. 그 뒤로 처가 가족들을 통해 색채와 빛의 다양한 변주를 즐기는 베네치아 화풍을 익혀 자신의 그림에 적극 응용했다.

〈죽은 예수〉는 독특한 시점 때문에 한번 보면 절대 잊을 수가 없다. 누워 있는 예수의 발치쯤에 시선을 두고 그린 것으로, 몸이 비스듬하게 캔버스 상단 쪽으로 사라지듯 그려져 있어 깊은 공간감을 자아낸다. 2차원의 화면에 3차원적인 환영을 가져다주지만, 한편으로는 주인공의 몸이 짧아진 듯 보인다. 이런 기법을 '단축법'이라고 한다.

감상자를 순식간에
그림 속 현장으로 불러들이다

예수는 막 숨을 거둔 듯, 붉은색 대리석 판 위에 누워 있다. 얇은 천이 예수의 하반신을 간신히 가리고 있다. 아마도 예수를 매장하기 직전 향유를 바르는 의식 중으로 보인다. 향유통은 예수의 왼쪽 어깨 옆, 대리석 판 가장자리에 놓여 있다. 감은 두 눈 사이로 그가 느꼈던 고통만큼 깊어진 주름이 보인다. 가혹한 형벌에서 막 벗어나

비로소 통증에서 해방된 그의 모습이 처연하다.

화면 왼쪽, 손수건을 한쪽 눈에 대고 있는 여인은 성모 마리아다. 성모는 대부분 젊고, 아름다운 여인으로 그려지기 일쑤이며, 울음이건, 웃음이건 표현이 크지 않다. 그에 비해 만테냐의 그녀는 우아함이라거나 부드러움 등과는 거리가 멀다. 자글자글한 주름과 투박한 손을 가진 성모가 손수건으로 눈물을 훔치는 장면은 지극히 현실적이어서 더 심금을 울린다. 그 옆 가장자리에 간신히 얼굴을 드러낸 인물은 사도 요한으로 추정된다.

이 독특한 구도는 그림 앞에 선 자들이 직접 현장으로 들어가 동참하는 듯한 느낌을 준다. 발바닥에는 예수의 발을 관통한 못 자국이 선명하다. 구부린 손등도 마찬가지인데 굳이 그의 몸을 아래에서 위로 관찰한 것은 바로 이 상처들에 시선을 집중시키기 위한 것이다.

'십자가 처형'을 그린 그림 속에서 주인공인 예수에 이어 가장 자주 그려지는 인물은 성모 마리아이며 그다음 순위로 예수의 사랑을 가장 많이 받은 애제자, 사도 요한을 들 수 있다. 그다음으로는 마리아 막달레나 정도를 꼽을 수 있는데, 이 그림에서도 예외는 아니다.

성모의 얼굴에 가려져 거의 보이지 않을 정도이지만, 슬픔과 경악, 분노로 가득 찬 막달레나의 둥근 입이 성모 마리아의 두건 뒤로 살짝 모습을 드러내고 있다.

✳

화가의 장례식을 장식하려고 그린
예수의 죽음

이토록 파격적인 시선 처리로, 이처럼 미화되지 않은 성모자나 성자들을 그릴 수 있었던 것은 애초에 이 그림이 후원자의 요구를 충족시킬 필요가 없는 것이었기 때문이다. 오로지 화가 자신을 위해 그린 그림이기에 더 대담하고, 더 파격적일 수 있었을 것이다.

더러 이 그림의 주문자를 예수의 상처를 바라보며 묵상하는 모임인 '성체회Corpus Christi'로 보는 이도 있지만, 대부분은 만테냐가 자신의 장례 예배당에서 사용할 목적으로 제작한 것으로 본다. 실제로 만테냐는 이 그림을 죽을 때까지 누구에게도 건넨 바 없이 자신 곁에 가까이 두었다.

문제는 그의 사후다. 같은 화가의 길을 걸었던 만테냐의 아들, 루도비코 만테냐는 아버지가 세상을 떠나자 집안 빚을 갚겠다는 이유로 〈죽은 예수〉를 팔아치웠다. 그림은 이후 몇몇 귀족의 손을 타며 긴 세월을 방황하다 이곳 브레라 미술관에 정착하게 되었다.

이 그림은 워낙 강렬하고 사실적이어서 어지간히 눈치 빠른 이가 아니라면 알아채지 못할 오류가 있다. 예수의 발치에서 그의 얼굴을 쳐다보는 시선으로 그려졌다면 두 발은 지금보다 훨씬 크게 그려져야 맞는다. 그러나 만테냐는 의도적으로 발의 크기를 줄였다. 큰 발에 예수의 얼굴이 가려지는 일을 막기 위해서다.

짙은 어둠 속에서 일어난 예기치 못한 사건들

틴토레토, 〈성 마르코의 시신 발견〉

캔버스에 유화, 66×75㎝, 1700년경, 밀라노 브레라 미술관

틴토레토는 '염색공의 아들'이라는 뜻으로 야코포 로부스티를 부르는 별명이다. '로부스티'라는 성은 베네치아를 침공한 적들과의 전쟁에서 용맹하게 싸운 그의 아버지를 두고 사람들이 '강건하다 Robusti'라고 부른데서 비롯되었다.

베네치아의 화가이자 전기 작가인 카를로 리돌피Carlo Ridolfi는 자신의 저서 《틴토레토라 불리는 야코포 로부스티의 생애》에서 틴토레토가 티치아노의 제자였지만 그림을 너무 잘 그려서 질투심을 유발해 쫓겨났다고 언급했다. 다소 과장이 있는 말로 보이지만 그만큼 그의 그림 실력이 뛰어났다는 뜻이다.

이집트 탈출에 성공한
성 마르코의 시신

그림은 베네치아의 '스쿠올라 그란데 디 산 마르코'의 회관 건물을 장식하기 위해 회장이었던 톰마소 랑고네Tommaso Rangone가 주문한 연작 4점 중 하나이다.

베네치아에는 '스쿠올라Scuola'라는 기독교 평신도들의 모임이 있었다. 출신 지역이나 직업 등을 근간으로 모여 회원들의 경조사를 함께하고, 가난하거나 궁지에 몰린 이들을 구제하는 자선 사업을 했다. 16세기의 베네치아에는 회원 수가 500명이 넘는 대형 모임, 즉 스쿠올라 그란데Scuola Grande가 6개나 있었다.

성 마르코를 수호 성인으로 하는 스쿠올라 그란데 디 산 마르코 건물은 틴토레토와 그의 아들이 함께 그린 그림들로 가득 차 있었는데, 나폴레옹 시대에 약탈당했다. 이후로 그 작품들은 반환되긴 했지만, 건물이 병원 용도로 바뀌면서 밀라노의 브레라 미술관과 베네치아의 아카데미아 미술관 등으로 흩어지게 되었다.

〈성 마르코의 시신 발견〉은 베네치아와 스쿠올라의 수호 성인인 마르코의 시신을 찾아내는 장면을 담고 있다. 성 마르코는 베드로의 명을 받아 이집트의 알렉산드리아에서 선교 활동을 했는데, 이교도들에 의해 목이 묶인 채 길거리에 끌려다니다가 순교했다.

그 이후로 그의 시신은 이집트 내 어느 수도원에서 모시고 있었다. 그러다 이집트에 엄격한 통치자가 등장하면서 기독교와 관련한 모든 것을 파괴하라는 명령을 내리자 베네치아의 두 상인은 성체를 안전한 베네치아로 옮길 계획을 세운다. 그러나 성체를 알음알음 찾아오는 기도객들로 막대한 수입을 올리고 있던 수도원에서 귀중한 성체를 쉽게 내 줄 리 만무했다.

베네치아의 두 상인은 도저히 거절할 수 없을 만큼의 거금을 주고 성체를 그야말로 '구입'했다. 이슬람인들의 눈을 피하기 위해 그들이 꺼리는 돼지고기를 성체 위에 얹은 뒤 수레로 이동했고, 마지막으로 배에 실어 베네치아로 모셔 왔다. 베네치아의 도제Doge(총독)는 이를 크게 기뻐하며 성 마르코 대성당의 건축을 추진했다.

＊

르네상스 최전성기와는 또 다른
후기 르네상스의 그림

틴토레토는 다빈치, 라파엘로, 미켈란젤로가 함께 활약하던 르네상스의 절정이 막을 내리기 시작한, 후기 르네상스 시절에 활동했다. 이 시기 화가들은 대상의 형태를 길쭉하게 늘리거나 인공적인 느낌이 강한 색채를 사용하여, 부드럽고 자연스러운 표현을 즐기던 전성기 거장들의 그림과 차이를 두었다. 구도 또한 사선형이 많아, 주로 안정적인 좌우 대칭형이었던 이전 그림들과 달리 극적이고 긴장된 느낌을 준다.

〈성 마르코의 시신 발견〉에서도 이런 특징이 두드러진다. 탁하고 짙은 어둠 속에서 예기치 못했던 일이 금방이라도 벌어질 것 같은 심리적 압박감을 준다. 마치 꿈속이나 환영 같은 느낌, 나아가 공포 영화의 한 장면을 보는 듯하다.

둥근 천장이 원근법적 공간을 만들어내고 있지만 왼쪽으로 사선을 그리고 있어 불안정한 느낌을 준다. 스케치 상태에서 색을 입히다 만 것 같은, 미완성의 느낌이 강해 음산한 기운이 감돈다. 화면 상단 오른쪽에는 확인을 위해 시신을 끌어내리는 모습이 보인다.

그림 왼쪽 하단에서 한 손을 허리에 얹은 채 그림의 소실점 부분을 가리키고 선 남자가 성 마르코다. 자세히 보면 그의 오른팔 아래 책이 끼어 있는데, 그가 〈마르코 복음서〉의 저자임을 알려주는 장치다. 발치에 놓인 시신이 자신의 것이라는 듯 "이제 그만해도 된

다"라고 말하는 듯하다.

　틴토레토는 이 그림 속에 성 마르코가 알렉산드리아에서 귀신 들린 한 청년을 살린 기적을 함께 그려 넣었다. 그림 하단 오른쪽, 검은 옷의 남자가 등을 돌린 채 여인의 몸을 붙들고 있는데, 청년의 몸에서 쫓겨난 귀신으로 볼 수도 있다. 휘청이고, 붙들고, 놀라는 모든 태도와 표정으로 감상자의 심리에 강한 압박감을 선사하는 이런 기교는 그 이후에 전개될 바로크 미술의 특징을 미리 보여주는 듯하다.

＊

체포를 피해
도망 다니다
그린 명작

카라바조, 〈엠마오에서의 저녁 식사〉
캔버스에 유화, 141×175㎝, 1606년, 밀라노 브레라 미술관

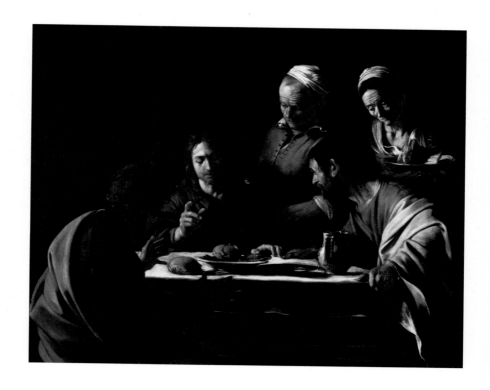

미켈란젤로 메리시Michelangelo Merisi 다 카라바조는 밀라노 인근 도시인 카라바조 출신이다. 그는 미켈란젤로라는, 르네상스의 거장과 같은 이름을 가졌기에 주로 성으로 불린다. 어린 시절 흑사병으로 부모를 잃은 뒤 다소 거칠게 살아온 카라바조는 로마로 건너와 화가로서의 삶을 살던 중, 1606년 한 취객과의 시비 끝에 그를 칼로 찔러 죽였다.

사형이 언도되자 그는 평소 자신을 후원하던 귀족, 콜론나 가문의 도움으로 로마 인근에서 잠시 숨어 지냈다. 이후 추격이 좁혀 오자 나폴리, 시라쿠사, 메시나, 팔레르모 등으로 도피 행각을 벌여야 했다. 당시 이탈리아 남부 도시들은 스페인 왕실의 지배를 받고 있어, 로마의 법이 통하지 않는 곳이었다.

법망을 피해 가는 곳마다 카라바조의 그림을 사랑하는 후원자들의 도움을 받았지만, 걸핏하면 사고를 치고, 다시 도망가는 생활을 반복했다. 이윽고 1610년, 자신의 사면령을 논의한다는 소문을 듣고 짐을 챙겨 로마로 가던 중 카라바조는 말라리아에 걸려 사망하고 말았다.

살인 직후 두려움 속에서 그린 그림

〈루카 복음서〉 24장에서는 예수가 죽은 뒤 사흘째 되는 날의 풍경이 등장한다. 3명의 여인이 먼저 무덤을 찾았으나, 시신이 보이지

✳

않는 것을 보고 예수의 제자 11명을 비롯한 여러 사람에게 알렸다고 한다.

2명의 남자가 예루살렘에서 엠마오라는 마을로 걸어가면서 자신들이 들은 이 소식을 두고 대화를 나누던 중 낯선 이가 무슨 일이냐고 물었다. 둘은 그가 예수인지도 모르고, 예수가 십자가에 못 박혀 죽은 일부터 시신이 사라진 것까지 모두 이야기했다.

엠마오에 이르자 날이 저물었고, 이들은 함께 묵게 되었다. 예수는 그들과 저녁 식탁에 앉아 빵을 들어 감사의 기도를 올린 다음, 그것을 떼어 나누어 주었는데 그제야 두 사람은 예수를 알아보았다고 한다.

이 내용은 〈엠마오에서의 저녁 식사〉라는 제목으로 여러 화가에 의해 그려졌다. 카라바조 자신도 이를 2번 그렸는데, 현재 내셔널 갤러리에 소장된 작품은 로마에서 성공 가도를 달리고 있는 동안 그린 것이다.

한편, 브레라 미술관의 이 그림은 살인 후 콜론나 가문의 도움으로 로마 인근 지역에 숨어 지내는 동안 그린 것이다. 살인 직후의 불안감과 언제 체포될지 모른다는 두려움 속에서 그린 그림이라 할 수 있다.

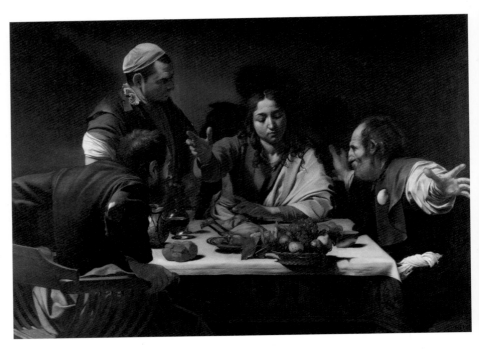

카라바조, 〈엠마오에서의 저녁 식사〉

캔버스에 유화, 141×196.2cm, 1601년, 런던 내셔널 갤러리

성자들도
우리와 다를 바 없는 사람이다

성화 속 인물들은 르네상스 시기만 해도 대부분, 한껏 이상화해서 그려지곤 했다. 예수와 성모 마리아를 비롯한 대부분의 인물은 화려하고 값비싼 옷을 걸친 모습으로 등장했다. 그러나 카라바조는 그런 거품을 빼버렸다. 평범하거나 초라한 옷차림에 부스스한 모습으로 등장하는 성자들은 동네에서 자주 보던 하층민들의 모습과 다를 바가 없었다.

처음에는 이런 묘사가 불경한 것으로 여겨졌지만, 이내 그들도 우리와 다를 바가 없다는 동질감을 주었고, 이 점이 오히려 신앙심을 두텁게 하는 데 효과적이었다. 카라바조의 그림에 등장하는 성자들은 대부분 거리의 부랑자나 노숙자들을 모델로 했다. 심지어 창녀를 모델로 성모 마리아를 그리기도 했다.

인물을 사실적으로 표현하고, 극단적인 명암 대비로 등장인물과 그들이 만들어내는 이야기에 더욱 집중하게 하는 점은 두 그림이 다를 바가 없다. 그러나 머리 뒤로 난 그림자마저 후광처럼 보일 만큼, 권위와 위엄이 압도적인 런던 내셔널 갤러리의 예수에 비해 브레라 미술관의 그림 속 그는 다소 나이가 들어 보이고, 더 신중해 보인다.

이 그림에서 예수는 빵을 쳐다보며 오른손을 들어 축복의 자세를 취한다. 두 제자 중 하나는 우리에게 등을 보이고 있고, 맞은편에

앉은 제자는 이제야 그를 알아본 듯, 소스라치게 놀라고 있다. 이마에 가득한 주름과 팽팽해진 목 근육은 남자가 가진 놀라움의 두께이다.

그림 상단 오른쪽에 숙소의 주인과 시중을 드는 노파가 보인다. 이들은 성서에 언급된 인물은 아니다. 아마 카라바조는 이 무심한 두 인물을, 예수의 존재나 그 의미에 전혀 관심을 갖지 못했던 이방인으로 설정한 듯하다.

식탁은 이전 그림에 비해 훨씬 단출해서 빵, 그리고 포도주가 담긴 병이 전부다. 가톨릭 미사에서 늘 언급되지만, 포도주와 빵은 예수의 피와 살이다. 어떤 이들은 예수의 얼굴에서 카라바조의 모습을 발견한다. 도망 다니는 동안 그린 그림에서 몇몇 등장인물을 자신의 얼굴로 그리곤 했기에 그런 가설도 나올 법하다.

＊

가장 애틋하고,
간절한 입맞춤

프란체스코 하예즈, 〈입맞춤〉

캔버스에 유화, 112×88㎝, 1859년, 밀라노 브레라 미술관

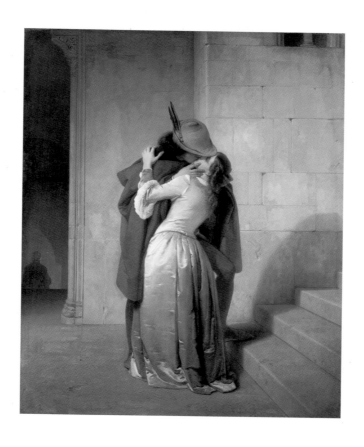

연극이나 영화 세트장 같은 배경, 고요하고 적막한 공간에서 두 남녀가 서로에게 완전히 몰입하여 입을 맞추고 있다. 이탈리아인들이 가장 사랑하는 입맞춤 그림으로 꼽히곤 하는 프란체스코 하예즈의 그림이다.

그림 속 두 주인공은 14~15세기경의 옷차림을 하고 있다. 로미오나 줄리엣의 사랑 이야기 정도를 연상시키지만, 조국을 위해 곧 출정할 청년이 연인을 찾아가 마지막 입맞춤을 하는 장면이다. 그리고 그 조국은 19세기 중반의 이탈리아다.

내일의 희망을 담기 위해
그려진 그림

프랑스 대혁명기, 이탈리아반도는 여전히 여러 도시 국가로 나뉘어 있었다. 북서부에는 사보이 왕국이, 남부에는 나폴리-시칠리아 왕국이, 중부에는 토스카나, 파르마 등 공작이 다스리는 공국과 로마를 중심으로 한 교황령이 있었다. 마지막으로 동북부에는 베네치아 공화국이 자리 잡고 있었다. 이 도시 국가들은 각자 정치적 견해나 경제적 수준이 매우 달랐다.

그 중에 세력을 크게 키운 사보이 왕국은 사르데냐섬과 리구리아, 피에몬테 등으로 영토를 확장하고 통합해나가면서 사르데냐 왕국으로 이름을 바꾸고 1866년까지 지속되었다.

✳

한편, 나폴레옹의 패퇴로 승기를 잡은 오스트리아 제국은 이 탈리아 북부 일대에 롬바르디아-베네치아 왕국을 세우고 속국으로 삼았다. 비록 왕정복고로 프랑스의 시계를 거꾸로 돌려놓은 장본인 이긴 했지만, 나폴레옹이 유럽 각국을 침략하며 심어놓은 프랑스 대혁명의 자유·평등·박애 사상은 인접한 국가의 진보적인 청년과 지식인들을 고무시켰다.

이탈리아의 젊은 청년과 진보적인 귀족들, 노동자와 농민은 외 세에 저항하고, 독립 의지를 높였으며 여러 나라로 나뉜 이탈리아 를 통일하는 꿈을 키워나갔다. 이를 '리소르지멘토il Risorgimento(부활, 부흥)'라고 부른다. 통일과 독립을 기원하는 이탈리아의 애국자들은 파랑, 하양, 빨강의 프랑스 국기를 모방해 초록, 하양, 빨강의 이탈리 아 국기를 만들었고 외세와 협력하여 자신의 권력을 유지하려는 부 패한 지도자들과의 투쟁을 이어 나갔다.

1858년, 이탈리아 통일 영웅인 카밀로 벤소 카보우르 백작의 주재로 프랑스와 사르데냐 왕국 사이에 비밀 협정이 맺어졌다. 공 동의 적인 오스트리아를 물리치려는 의도였다. 그해, 하예즈는 밀라 노의 알폰소 마리아 비스콘티 디 살리체토 백작으로부터 프랑스와 사르데냐 왕국 사이의 동맹이 가져올 '희망'을 그림에 담아달라는 의뢰를 받는다.

프랑스의 나폴레옹 3세와 사르데냐의 비토리오 에마누엘레 2세 가 동맹의 의지를 불태우며 손을 잡고 환호하고 있을 때, 하예즈는 이 그림으로 앞으로의 영광을 노래했다.

하나의 나라로 통일된
조국에 대한 염원

남자의 옷은 빨강, 여자의 옷은 하양과 파랑으로 그 색이 프랑스 국기를 연상시킨다. 하예즈는 프랑스인 아버지와 베네치아, 무라노섬 출신의 이탈리아인 어머니 사이에서 태어났다. 그에게는 이탈리아-프랑스 동맹과 승리가 남다른 의미일 수밖에 없었을 것이다.

남자는 오스트리아와의 전쟁을 앞두고 연인을 찾아와 작별의 인사를 입맞춤으로 대신한다. 그가 한쪽 발을 계단 위에 둔 것은 곧 떠나야 하는 현실을 상기시키기 위해서이다. 한편 그림 왼쪽 아래로 한 남자의 그림자가 서성이고 있다. 남자를 재촉하는 동료일 수도 있지만, 어쩌면 그에게 닥칠, 전쟁이 가져다줄 엄청난 고난들을 암시하는 것일 수도 있다.

하예즈는 같은 그림을 유화로 4점, 수채화로 1점 더 그렸다. 1867년의 작품에서는 남자가 입은 옷이 초록색이어서 빨강, 하양, 초록의 이탈리아 국기를 연상시킨다.

어부였던 아버지와 어머니 사이, 5형제 중 막내로 태어난 그는 집안 형편이 너무나 곤궁해서 이모에게 보내졌는데, 마침 이모부가 미술품 수집가였다. 자연스레 미술에 관심을 가지게 된 하예즈는 베네치아 아카데미에 입학하여 그림을 배웠다. 그는 베네치아 미술원 주최 사생대회에서 우승해, 장학금을 받아 로마에서 공부할 수 있었다.

✳

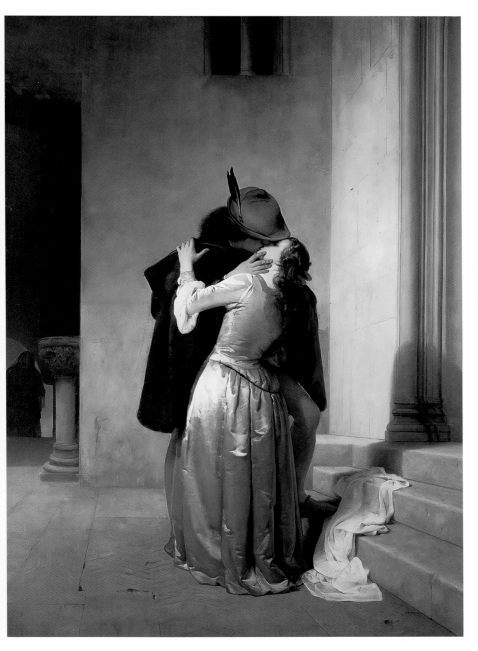

프란체스코 하예즈, 〈입맞춤〉
캔버스에 유화, 112×88㎝, 1867년, 밀라노 브레라 미술관

그런데 그 이후, 이탈리아의 통일은 어떻게 되었을까? 롬바르디아에서 오스트리아를 몰아낸 사르데냐 왕국은 점점 더 영토를 확장했다. 그리고 1860년, 당시 통일을 반대하던 남부의 시칠리아를 가리발디 장군이 진압하면서 이탈리아는 거의 통일되었다.

그러나 진정한 통일왕국은 아직도 미지근하게 발을 담그고 있던 오스트리아군이 물러나고, 동맹을 핑계로 역시 밍기적대고 있던 프랑스군까지 완전히 철수된 1870년에나 성립될 수 있었다. 통일 이후 추대된 첫 번째 왕은 바로 비밀 협정을 주도했던 사르데냐의 왕 비토리오 에마누엘레 2세로, 당시 이탈리아인들이 선택한 정치 체제는 입헌군주제였다.

＊

마지막일지도 모를
인사

브레라 미술관에서는 하예즈의 〈입맞춤〉과 비슷한 울림을 주는 그림 1점을 더 만나볼 수 있다. 〈위대한 희생〉에서는 가리발디 장군 휘하에서 통일 전쟁을 치르기 위해 길을 떠나는 아들과 그런 아들에게 작별의 입맞춤을 하는 어머니의 모습이 등장한다.

지롤라모 인두노, 〈위대한 희생〉
캔버스에 유화, 60.5×45cm, 1860년, 밀라노 브레라 미술관

• DAY 7 •

부가 이룩한
새로운
예술사

- 베네치아 Venice -

베네치아 아카데미아 미술관

Gallerie dell'Accademia

1805년 나폴레옹이 베네치아를 지배하기 시작하면서 여러 공공 기관이 문을 닫게 되었고, 성당과 수도원 등 종교단체의 재산이 국가에 귀속되었다. 혼란에 처한 각 단체는 소유했던 상당량의 미술품을 시장에 쏟아냈는데, 베네치아 미술학교, 즉 '아카데미아 디 벨 아르티 디 베네치아**Accademia di Belle Arti di Venezia**'는 이 미술품들을 대거 사들이면서 아카데미 부설 미술관을 설립했다.

1750년 설립된 베네치아 미술학교는 1807년부터는 나폴레옹의 명에 따라 왕립 미술학교로 불렸는데, 학생들의 교육을 위해 수집했던 작품들을 1817년부터 대중에게 개방했다. 이후 폭발적인 호응을 얻게 되자 더욱 공격적으로 작품을 모았고, 건물 역시 공공 미술관의 역할에 충실하기 위해 확장을 거듭했다. 1866년부터 미술관은 미술학교와 완전히 분리되었다.

15~16세기의 르네상스 작품이 주를 이루지만, 중세의 그림과 18~19세기의 작품까지 약 800점 이상을 전시하고 있는데 특히 벨리니, 조르조네, 티치아노, 틴토레토, 베로네세와 같은 베네치아 출신 화가들의 걸작들이 포함되어 있어 더욱 흥미롭다.

다빈치의 〈비트루비우스적 인간〉도 소장하고 있지만 작품 보존을 위해 특별한 경우에만 전시하고 있다.

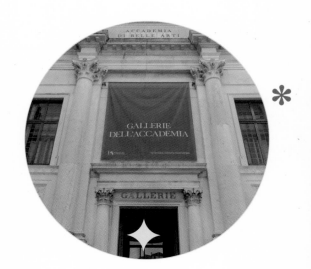

페기
구겐하임
미술관

**Peggy
Guggenheim
Collection**

페기 구겐하임은 광산업으로 막대한 부를 일구어낸 미국 구겐하임 가문의 상속녀로, 1920년부터 파리로 건너와 미술계 인사들과 교류했다. 1938년부터 2차 세계대전이 발발하던 해까지 런던에서 화랑 '구겐하임 죈느Guggenheim Jeune'를 운영했다. 그녀는 동시대 사람들에게 도무지 이해되지도, 받아들여지지도 않던 현대미술 작품들을 적극적으로 수집했는데, 전쟁 통에 작품을 보관할 장소조차 마련하지 못한 유럽의 미술가들이 헐값으로 내놓은 작품들을 하루에 1점꼴로 사들이기도 했다.

1943년부터 뉴욕에 머물던 그녀는 '금세기 미술관The Art of This Century Gallery'을 운영하며 유럽의 미술을 미국으로 전하는 데 큰 역할을 했다. 타고난 사랑꾼에 과감한 성적 일탈로 유명하지만, "누군가는 한 시대의 미술을 보호해야 한다고 생각했다"라는 자신의 말을 행동으로 옮겼다. 1951년부터는 저택으로 사들인 베네치아의 18세기 건물에 작품을 전시하고 대중에게 공개했다.

이곳에는 큐비즘, 초현실주의, 추상표현주의 계열의 작품과 이탈리아 미래파 작품들이 상당수 전시되어 있는데, 그야말로 모더니즘 미술의 보고와도 같다. 말년에 그녀는 베네치아의 페기 구겐하임 건물과 소장품 및 모든 권한을 뉴욕 구겐하임 미술관에 기증했고, 2년 뒤인 1977년 베네치아에서 생을 마감했다.

흑사병을 이기려는
엄원이 만든
'성스러운 대화'

조반니 벨리니, 〈성 욥 제단화〉

패널에 유화, 471×259cm, 1487년, 베네치아 아카데미아 미술관

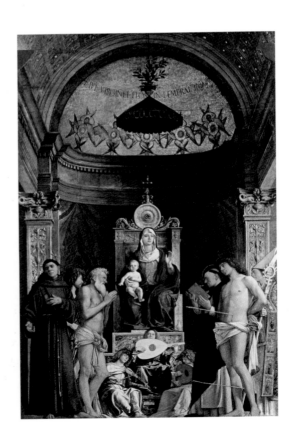

성 욥 성당의 제단화로 제작된 작품이다. 성 욥은 사탄으로 인해 피부병에 걸리는 재앙을 겪게 되었는데, 이 때문에 흑사병과 관련된 수호 성인으로 받들어진다. 따라서 〈성 욥 제단화〉는 15세기 후반, 베네치아에 만연한 흑사병을 이겨내려는 열망이 담긴 그림이라 볼 수 있다.

이 작품은 나폴레옹이 뜯어갔다가 다시 반환하면서 베네치아 아카데미아 미술관으로 옮겨졌는데, 현재 성 욥 성당에 있는 것은 복제품이다. 반대편에 있는 실제 건축물과 그림 속 원근법으로 구현된 공간이 서로 짝을 이루는 것을 봐야 이 작품의 재미를 제대로 느낄 수 있기에 성당 방문을 추천한다.

조화와 대칭, 그리고 균형의 아름다움

그림은 '사크라 콘베르사초네Sacra Conversazione', 즉 '성스러운 대화'의 형식으로 성모자와 성자들 혹은 성자들끼리 함께 모여 있는 모습을 담은 것이다.

성 욥을 공경하는 성당이니만큼 주인공 욥은 아기 예수와 가장 가까운 쪽에 자리를 잡고 있다. 그림 가장 왼쪽은 성 프란체스코다. 프란체스코 수도회를 창시한 그는 예수가 십자가에 못 박힐 때 받은 다섯 군데의 상처를 고스란히 체험하는 환영에 사로잡힌 바가

있다. 손에 그려진 못 자국은 그 이유 때문이다.

성 프란체스코의 어깨 너머로, 머리만 보이는 성인은 세례자 요한이다. 성서에서 기록된 대로 나무 십자가를 들고 있다. 성모자는 둘 다 정면을 바라보는 자세이다. 옥좌가 높아서 아기 예수도 다른 성자들보다 머리 하나만큼 높아 보인다. 성스러운 존재들을 가장 높은 곳에 두려는 의도적인 배치다. 옥좌 아래로 천사들이 모여 악기를 연주하며 성모자를 찬양한다.

그림 가장 오른쪽, 화려한 성직자의 옷을 입은 이는 툴루즈의 성 루도비코다. 왕의 아들로 나라를 이어받을 수 있었으나 포기하고 수도사의 길을 걸은 성인으로, 툴루즈의 주교가 되었다. 그는 그림에서 주로 주교관을 쓴 채 홀을 든 모습으로 그려진다. 성 루도비코 왼쪽의, 두 손이 결박당한 채 화살을 맞은 이는 성 세바스티아노다. 그는 고대 로마 시절, 디오클레티아누스 황제의 근위병이었으나 기독교인이라는 이유로 화살형에 처해진 이력이 있다(본문 32쪽).

성모자를 중심으로 양쪽에 성 욥과 성 세바스티아노를 각각 누드로 배치하여 서로 짝을 이루게 한 것은 르네상스적이다. 이 시기 미술은 대체로 좌우 대칭, 조화, 균형 등을 특징으로 한다.

성 세바스티아노 옆에 선 이는 도미니코 수도회의 창시자, 성 도미니코다. 도미니코 수도사들은 하얀색 수사복 위에 검은 망토를 두른다. 또한 설교 수도회라는 점을 강조하기 위해 주로 책을 든 모습으로 그려진다. 거친 광야를 떠돌았던 세례자 요한과 학구적인 모습의 성 도미니코를, 또 값비싼 옷을 입은 성 루도비코와 청빈한

<center>✳</center>

수도사의 복장을 한 성 프란체스코를 서로 대척점에 두어 한 쌍을 이루게 한 것은 화가의 의도적인 구성이라 할 수 있다.

선보다 색에 더 집중했던 화가

1440년에서 1442년 사이 언젠가 태어난 것으로 추정하는 조반니 벨리니는 이탈리아의 르네상스가 절정에 달하던 시기, 베네치아에서 주로 활동했다. 바사리의 기록에 따르면 그는 1516년에 90세로 생을 마감했다는 말이 있는데, 이를 증명할 수 있는 근거는 부족한 편이다. 당대 유명 화가인 야코보 벨리니의 아들이었지만 사생아로 태어나 정확한 출생 기록이 없는 탓이다.

그의 형 젠틸레 벨리니Gentile Bellini도 화가다. 형은 1479년부터 오스만제국의 술탄 메메트 2세The Sultan Mehmet II(재위 1444-1446, 1451-1481)의 궁정화가로 활동했다. 베네치아 공화국에서 오스만제국과의 화친을 위해 젠틸레 벨리니를 보낸 것이다.

당시 피렌체나 로마의 화가들은 정확한 데생이 회화의 기본이라 생각했다. 선을 이용해 형태를 완벽한 비율로 완성하고, 그들을 화면 안에 조화롭게 배치하는 것이 진정한 의미의 회화라 생각한 것이다. 그러나 조반니 벨리니는 '선'보다 '색'에서 회화의 아름다움을 찾아냈다.

그의 그림은 많은 경우, 성서의 인물들을 아름다운 자연 속에

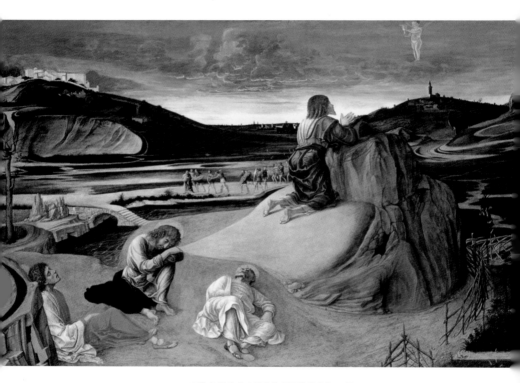

조반니 벨리니, 〈겟세마니 동산에서의 고뇌〉

목재에 템페라, 80.4×127㎝, 1458~1460년, 런던 내셔널 갤러리

배치하여 종교화이면서도 풍경화 같은 분위기를 준다. 또한 빛에 따라 변화하는 색조를 유심히 관찰해 표현하곤 했다.

〈겟세마니 동산에서의 고뇌〉은 그가 최초로 새벽녘의 하늘색을 구현해 화가로서의 이름을 드높인 작품이다. 조반니 벨리니가 그린 아름다운 핑크빛 하늘과 비슷한 색을 가진 칵테일에는 '벨리니'라는 이름이 붙었다.

풍경과 인물, 그리고 사건들을 고혹적으로 어우러지게 하면서도, 때론 강하고, 때론 부드러운 색채를 자유롭게 구사하는 벨리니의 화풍은 티치아노, 조르조네, 틴토레토, 베로네세 등의 베네치아 화가들에게 그대로 전수되었다. 흔히 이야기하는 베네치아 화풍의 특징은 벨리니가 이미 완성했다고 할 수 있다.

긴 울림을 주는
한 편의
시가 된 그림

조르조네, 〈폭풍〉

캔버스에 유화, 90×73cm, 1505~1510년, 베네치아 아카데미아 미술관

바다 위에 건설한 도시, 베네치아에서는 피렌체나 로마 지역과는 다른 경향의 미술이 전개되었다. 대상을 꼼꼼하게 스케치해서 형태를 완성한 뒤에 비로소 색을 입히던 피렌체나 로마의 화가들과 달리, 베네치아 화가들은 색을 입혀가며 형태를 완성해 나갔다.

색은 빛의 양과 방향에 따라 다르게 보인다. 같은 붉은색도 흐린 날과 맑은 날이 다르고, 시간의 흐름에 따라 다르게 보인다. 그 미묘한 변화를 포착할 줄 알았던 베네치아인들은 풍경을 묘사하는 데 적극적이었다.

피렌체나 로마의 화가들이 그림 속 인물의 행동, 태도, 자세에 집중해 그들이 만들어내는 '이야기' 묘사에 충실했다면, 베네치아 화가들은 그 이야기에 보태, 그들이 그저 배경으로나 생각했던 '풍경'을 한층 비중 있게 구성하여, 시적이고 서경적인 분위기를 만들어냈다.

베네치아 아카데미아 미술관에서
가장 유명한 그림

아카데미아 미술관에서 가장 인파가 붐비는 그림으로 조르조네의 〈폭풍〉을 꼽을 수 있다. 멀리 집들이 보이고 개울을 가로지르는 다리가 보인다. 특별한 것 없는 건축물들이라 배경 장소가 어디인지 가늠하기는 어렵다.

시커먼 구름이 가득한 하늘에서 번개가 내리친다. 고요하지만 이 번개 뒤에 이어질 천둥소리, 이제 곧 깨질 평화를 예감하는 나무와 풀들이 몸을 웅크리는 소리가 들리는 듯하다. 그림 왼쪽, 긴 막대기를 든 남자가 보인다. 특이하게도 그는 한쪽 다리에만 스타킹을 신고 있다. 남자 뒤로 세우다 만 것 같은 기둥 2개가 보인다.

개울 건너 작은 둔덕에서는 한 여인이 아이에게 젖을 먹이고 있는데, 아이와 앉은 자세가 무척 불편해 보인다. 실내도 아닌 곳에서 하필 이렇게 옷을 다 벗고 있는 이유는 무엇일까? 무엇보다 이런 날씨에 굳이 두 남녀가 나와 저토록 한가한 상황을 연출하고 있는 것은 무엇을 의미할까?

그림을 그린 지 20여 년이 지나 이 그림을 소유하게 된 이가 남긴 메모에는 '폭풍우가 불어올 때의 군인과 여인을 묘사'한 것이라는 기록이 있다. 그러나 의문은 해소되지 않는다.

그녀는 왜 군인이 개울 건너에서 자신을 쳐다보고 있는데도 옷을 챙겨입지 않았을까? 만약 정복당한 나라나 도시의 여인이라면 어째서 여인은 두려워하지 않으며, 군인은 저리도 덤덤하게 서 있을 수 있을까? 두 사람은 부부일까? 그렇다 해도 왜 벌거벗은 아내와 아이를 이런 날씨에 데리고 나온 것일까?

이들을 에덴동산에서 쫓겨난 아담과 이브로 보는 이들도 있다. 노동과 출산의 고통을 알게 된 직후의 모습이라는 것이다. 하지만 왜 이브만 옷을 입지 않았을까?

두 살 이하의 아이를 모두 학살하라는 헤로데 왕의 명을 피해,

✳

성모 마리아와 아기 예수가 이집트로 도망가는 중의 모습일 것이라는 가설도 제시되었다. 하지만 성모를 이토록이나 적나라하게 벗은 모습으로 묘사하는 것은 당시로서는 상상하기 힘든 일이었다. 이런 저런 여러 이야기들이 계속 만들어지고는 있지만 누구도 정확하게 설명할 수는 없다.

설명할 수 없는 모호함으로
눈길을 사로잡다

그림에서 '풍경'이 차지하는 비율이 상당히 높다. 폭풍우가 몰아치는 날의 습한 대기가 그림 속 모든 것의 채도를 낮추어놓았다. 수수께끼 같은 의문부호만 남길 뿐인 두 사람을 손가락으로 가리고 보면 한편의 완성된 풍경화로 손색이 없다. 풍경과 인물 간에 위계가 존재하지 않고, 그저 서로 녹아들어 있을 뿐이다. 오히려 인물이 풍경보다 부수적이라는 느낌이 들 정도다.

〈폭풍〉은 정확하게 설명할 수 없는 모호함이 그 자체로 매력이 되었다. 조르조네의 작품 중 가장 아름답고, 사람들의 뇌리에 오래 남아 긴 울림을 주는 한 편의 시와도 같다는 평가를 받는다.

조르조네는 1477년 또는 1478년에 태어나 서른을 갓 넘긴 나이에 흑사병으로 사망한 것으로 알려져 있을 뿐, 그에 대한 기록은 그리 많지 않다. 어떤 이는 그가 티치아노의 스승이었다고도 하고, 또

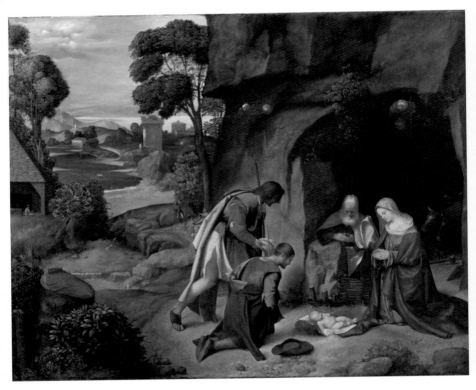

조르조네, 〈목자들의 경배〉

패널에 유화, 90.8×110.5㎝, 1505~1510년, 런던 내셔널 갤러리

어떤 이는 그가 티치아노와 함께 조반니 벨리니에게서 그림을 배우는 제자였다고도 한다.

단명하는 바람에 많은 작품을 남기진 않았고 그나마도 서명을 거의 하지 않아 겨우 6점 정도만 그의 작품으로 인정받았다. 20대 초반에 이미 거장의 반열에 오른 그는 베네치아 귀족들의 초상화를 그렸고, 대저택이나 대형 건물을 장식하는 종교화도 그렸다.

조르조네의 때 이른 죽음은 상대적으로 제자였거나 라이벌이었을 티치아노에게 일감을 몰아주는 결과로 이어져, 그가 유럽 전역에서 최고의 화가로 군림하는 데 일조했다.

엄숙한
만찬 자리가
축제로 돌변한 사연?

파올로 베로네세, 〈레위가의 향연〉

캔버스에 유화, 1,280×555cm, 16세기경, 베네치아 아카데미아 미술관

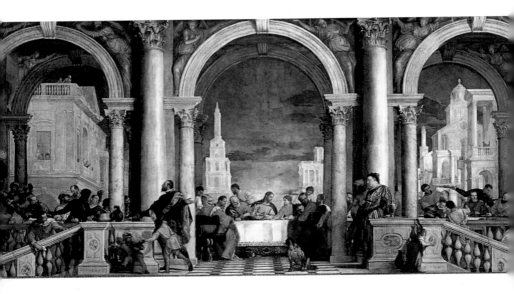

화가의 성인 '베로네세'는 '베로나 사람'이라는 뜻이다. 그는 베로나
에서 태어났고, 인근 베네치아에서 주로 활동했다. 건축물과 인물이
적절히 배치된 화려하고 장식성 높은 대형 그림에 특히 뛰어나, 많
은 천장화와 벽화를 남겼다. 그러나 이런 작품들은 대부분 현장에
보전되어 있어서 미술관에서 보기가 쉽지 않다. 파리의 루브르 박
물관이나 이곳 아카데미아 미술관이 그나마 그의 대형 벽화를 옮겨
와 전시하고 있어 아쉬움을 달래준다.

　　루브르 박물관의 〈가나의 혼인 잔치〉와 아카데미아 미술관의
〈레위가의 향연〉은 모두 16세기 베네치아에서 한참 유행하던 양식
의 건축물을 배경으로 삼고 있으며, 맑고 화사한 느낌의 옷차림을
한 이들을 등장시켜 즐거운 분위기를 연출한다.

유쾌하고 즐거운 최후의 만찬

〈레위가의 향연〉이라는 제목으로 소개되고 있는 이 그림은 원래 '최
후의 만찬'을 그린 것이다. 가로 13미터, 세로 6미터에 달하는 초대
형 작품으로, 산티 조반니 에 파올로 성당Basilica dei Santi Giovanni e Paolo
측에서 1517년에 화재로 불타버린 티치아노의 동명의 작품을 대신
하려 주문한 것이다.

　　베로네세 이전까지만 해도 화가들은 '최후의 만찬'에 등장하는
인물을 일반적으로 예수와 제자까지 총 13명으로 그리거나, 더러

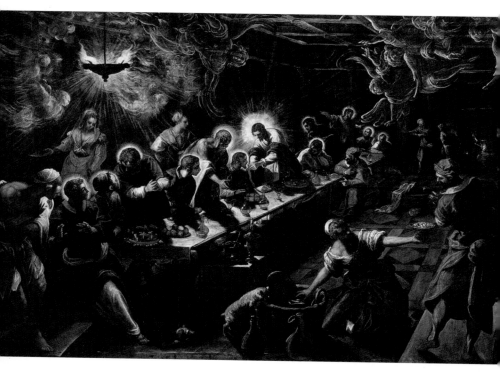

틴토레토, 〈최후의 만찬〉

캔버스에 유화, 365×568cm, 1592~1594년, 베네치아 산 조르조 마조레 대성당

시종 드는 사람 한두 명을 더해 그렸다. 이 정도의 인원을 그려 넣는 〈최후의 만찬〉은 〈레위가의 향연〉이 그려진 지 약 20년이 지난 후, 틴토레토의 작품에서나 겨우 볼 수 있게 된다.

너희 중에 누가 날 배신할 것이라는 예수의 말에 다소 동요하는 모습이 보이긴 하지만, 흔히 기대하는 비장감은 사라진 베로네세의 그림은 멋진 옷차림을 하고 모여든 이들이 그저 유쾌하게 먹고 마시며 즐겁게 시간을 보내는 장면으로만 보인다.

그림은 대형 아치 3개로 구성된다. 중앙 아치 하단, 후광이 드리워진 예수가 식탁 중심을 차지하고 앉아 있다. 왼쪽에는 베드로가 열심히 양고기를 뜯고 있고, 오른쪽에는 사도 요한이 예수와 한참 대화 중이다. 왼쪽 하단은 유다로 추정되는데, 고위 성직자의 복장을 하고 있다. 베로네세가 부패한 교회에 대한 반감을 은연중에 드러낸 것으로 볼 수 있다.

예수와 제자들이 식탁에 함께하는 모습

이들 주변으로 접시나 술잔을 든 이들이 보인다. 예수의 말씀보다는 먹고 마실 것에 더 열중하는 듯하다. 양쪽 아치 아래 사람들도 마찬가지여서 남녀노소 가릴 것 없이 모여, 저마다의 방법으로 '흥겨운' 만찬을 즐기고 있다. 식탁 아래로 개, 고양이 등이 보인다.

화면 왼쪽 계단에는 난간을 닦는 남자가, 반대편에는 술에 취한 독일 용병의 모습이 그려져 있다. 그림 하단 왼쪽에는 난쟁이가 앵무새와 함께한다. 난쟁이 위의 기둥들 틈으로 한 남자가 포크로 코를 쑤시는 듯한 모습도 보인다.

대부분 16세기 베네치아인들 사이에서 유행하던 차림새를 하고 있지만 멀리 동방에서 온 이슬람교도의 복장도 보인다.

막상 그림을 주문한 성당에서는 그림에 불만이 크게 없었다고

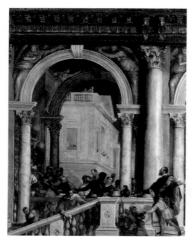

난간을 닦는 남자

술에 취한 용병

✳

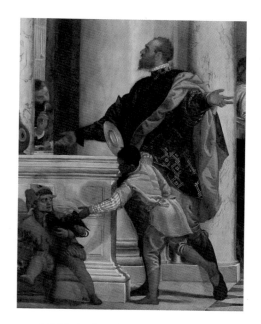

난쟁이와 앵무새, 그리고 포크로 코를 쑤시는 남자

한다. 그러나 뜻밖에도 가톨릭교회는 이 그림이 반종교개혁에의 의지에 찬물을 끼얹는다며 노골적으로 불쾌감을 표현했다. 당시는 독일에서 시작된 종교개혁의 여파로 신도들이 이탈하고, 신교와 구교 간의 기 싸움이 팽팽하던 시기였다. 가톨릭교회는 교회의 기강을 바로잡기 위해 사회 전반에 그 어느 때보다 엄격하고 진지한 성찰을 요구하고 있었고, 그림도 예외가 아니었다.

　이런 와중에 심지어 종교개혁이 시작된 나라, 독일의 용병까지 그림에 등장시켰다는 점, 예수가 죽음이 임박했음을 알고 베푸는 만찬의 자리를 마치 떠들썩한 베네치아 저택에서의 향연 장면처럼

그렸다는 점은 아무래도 그 의도가 심각하게 의심되는 일이었다. 결국 베로네세는 종교 재판소에 회부되었다.

검열에 맞서는 예술가의 자세

베로네세는 종교 재판관의 심문에 미리 준비라도 한 듯, 궁색하지 않게 답변을 잘 해냈다. 이렇게나 많은 불필요한 사람과 고양이와 강아지까지 그린 이유를 묻자, "대체 이렇게나 큰 벽을 채우려면 열두 제자와 예수만으로는 어림도 없었다"고 대답했다.

그래도 그렇지 왜 독일 병사들을 최후의 만찬 그림에 끌어들였느냐는 질문에는, "이 정도 저택을 내줄 정도의 집이면 그런 병사들을 안전 요원으로 고용하지 않았겠습니까?"라고 응수했다 한다. 결정적으로 베로네세는 "우리 화가들은 시인이나 미치광이들이 누리는 것과 똑같은 자유를 갖는다"고 주장했다. 그만큼 베로네세는 창작과 표현의 자유에 있어, 당대로서는 매우 대담하고 진보적인 시각의 소유자였다.

그런데도 종교 재판관은 성서의 내용을 담은 그림이라면 모름지기 성서의 구절을 가능한 한 정확하게 표현해야 한다고 주장해, 그림을 다시 그리라고 명령했다. 그렇지 않으면 목이 날아갈 판이었다.

목숨은 지켜야 했지만, 이 그림을 다시 제작한다면 시간과 경

✳

비 문제가 그를 파산에 이르게 할 수도 있었다. 베로네세는 그림 속, 양쪽 기둥 아래 난간에다 각각 '레위가의 향연'이라는 글자와 '〈루카 복음서〉 5장'이라는 글자를 첨가했다. 다시 그리는 대신, 그림의 제목을 〈레위가의 향연〉으로 바꿔버린 것이다.

교회 측에서도 이를 크게 탓할 필요는 없어 보였다. 그림의 밝고 화사한 분위기, 유쾌하고 흥미진진한 축제 분위기는 레위가에서 예수를 초대해 베푼 향연의 장면과 기가 막히게 잘 맞아떨어졌다. 종교개혁을 부르짖는 독일 병사들은 이른바 '죄지은 자'에 속하지만, 그런 자들과도 기꺼이 어울리는 예수는 그야말로 관용의 존재로 기독교인이 가져야 하는 가장 큰 덕목 중의 하나를 실천하는 것이라 볼 수 있어 좋았을 것이다.

어제 꾼
꿈의 세계를
그대로 담은 그림

막스 에른스트, 〈신부에게 옷을 입힘〉

캔버스에 유화, 129.6×96.3㎝, 1940년, 베네치아 페기 구겐하임 미술관

초현실주의는 우리의 이성과 의식이 지배하는 '현실'의 세계에 '무의식의 세계'를 더함으로써 현실의 범위를 확장한다. 무의식의 세계에 해당하는 가장 쉬운 예는 꿈이다. 억눌린 욕망은 우리의 무의식 저 깊은 곳에 숨어 있다가, 이성과 의식의 끈이 느슨해질 때 꿈속으로 살금살금 기어나와 활개를 편다.

현실이 아니기에
더욱 경이로운 세계

살바도르 달리나, 르네 마그리트 같은 초현실주의 화가는 꿈의 세계를 주로 그렸다. 상상도 못했던 일들이 태연히 일어나는 꿈속 공간에서는 모순되고 맥락 없는 것들이 섞여 있다.

초현실주의 화가들은 새벽에 깨어나 의식을 장전해도 한동안 지워지지 않는, 너무 선명해서 지금도 손에 잡힐 것 같은 꿈의 기억들을 사진처럼 그리기도 했다. 막스 에른스트의 그림이 그 예로 그림 속 대상이나 배경은 하나하나 너무나 사실적으로 정확하게 그려져 있지만, 이들의 배합은 그야말로 꿈속이 그랬던 것처럼 전혀 이치에 맞지 않아 낯설고, 생경한 느낌을 준다.

반면에 에른스트와 또 다른 부류의 초현실주의 화가들은 무엇을 어떻게 그려서 어떤 것을 만들어 내겠다라는 '의식'을 차단하고 그림을 그렸다. 자신의 의지를 개입하지 않고 그저 붓이 가는

대로 내버려 두는 것이다. 무의식으로 그어댄 선과 물감들은 우연히 조합되면서 경이로운 이미지를 만들어낸다. 이를 '자동 기술법 Automatism'이라고 한다. 화가가 그 결과를 예측하지 않고 오로지 우연에 맡겨버리는, 예컨대 잭슨 폴록의 그림(본문 301쪽)을 보면 알 수 있다.

막스 에른스트는 데칼코마니나 프로타주, 그라타주 같은 기법들을 적극적으로 사용했다. 데칼코마니는 종이 등의 평평한 판 위에 물감을 발라 특정한 무늬를 만든 뒤 그 위에 또 다른 종이를 찍어 누르는 기법을 말한다. 물감이 섞이면서 우연히 만들어낸 무늬와 형태가 결과물이 된다.

프로타주는 천이나 동전, 나무 등 결이 있는 것을 두고 그 위에 종이를 얹은 뒤 문질러 모양을 만드는 기법이다. 그라타주는 여러 겹 물감을 덧칠한 뒤 뾰족한 것으로 긁어내는 방식이다. 이 역시 화면에 색다른 모양과 색을 만들어낸다. 이런 기법들의 공통적인 특징은 모두 그 결과가 '우연히' 만들어진다는 데 있다.

에른스트, 폐기 구겐하임의 품으로

독일인이었던 에른스트는 쾰른에서 활동하고 있다가 파리로 이주해 앙드레 브르통이 창시한 초현실주의 운동에 깊게 가담했다. 그

✳

는 초현실주의 여성 화가, 리어노라 캐링턴Leonora Carrington과 불같은 사랑을 나누며 프랑스 남부의 생마르탱에서 함께 지내기도 했다.

그러나 2차 대전이 발발하면서 에른스트는 독일인이라는 이유로 프랑스 정부로부터 '적대 외국인'이라는 낙인이 찍혔고, 결국 수감되었다. 나치가 진격해오자 이번에는 조국을 배신한 공산주의자라는 죄명으로 게슈타포에 끌려갔다. 그가 언제 돌아올지, 아니 돌아올 수는 있을지 알 수 없었던 캐링턴은 집을 정리하고 마드리드로 피신했다.

정서적으로 완전히 피폐해진 그녀는 신경증과 환각이 심해지면서 극단적으로 미쳐갔다. 정신 요양원에 머물렀지만 학대에 시달렸고, 마침내 탈출에 성공해 멕시코 대사관에 외교관으로 와 있던 지인과 위장결혼을 했다. 그의 도움으로 미국으로 이주한 뒤 캐링턴은 멕시코로 거처를 옮겼다.

에른스트와 캐링턴은 두 사람 다 미국으로 떠나기 전인 1941년, 스페인에서 재회했다. 하지만 관계를 회복할 수는 없었다. 당시 에른스트의 곁에는 그를 위해서라면 그 무엇이라도 할 기세로 덤벼들며 그의 작품을 싹쓸이해 가는 페기 구겐하임이 있었다. 게슈타포에게 체포되었던 에른스트가 무사히 돌아온 것도 사실은 그녀의 힘 덕분이었다.

그 어떤 해석도 정답이 될 수 없다

〈신부에게 옷을 입힘〉에는 사람인지 동물인지 불분명한 존재들이 등장한다. 붉은 드레스에 부엉이 모양의 얼굴을 한, 혹은 가발을 쓴 신부는 누구일까? 자신을 나락에서 구해주는 페기 구겐하임일까? 신부 뒤로 걸린 오른쪽 거울 속, 신부를 신경질적으로 쳐다보고 있는 거울 속의 그녀는 그렇다면 캐링턴일까? 어째서 신부는 거울에 비치는데도 뒷모습이 아니라 우리가 쳐다보는 앞모습 그대로 반영되어 있는 것일까? 신부가 그만큼 용의주도해서 절대로 자신의 수를 드러내 보이지 않는 포커페이스의 인물이란 뜻일까?

신부 곁에 선 초록 새는 학처럼 긴 목을 하고 있다. 캐링턴은 언제나 날아가고 싶어 하는 새를 두고 에른스트의 또 다른 자아라고 불렀다. 초록 새는 부러진 화살을 들고 있는데 나머지 부분은 신부의 붉은 옷에 박혀 있다. 화살이 예로부터 '남근'을 상징해온 점을 감안하면 이 초록 새는 신부에게 한없이 약해진 자신처럼 보인다. 그러나 이런 모든 분석은 꿈을 해석할 때만큼이나 작위적일 뿐이다. 그 어떤 해석도 맞을 수 있고, 틀릴 수 있다.

페기와 에른스트는 1941년에 결혼했다. 그러나 이 결혼은 오래가지 못했다. 1946년, 그는 초현실주의 여성 화가인 도러시아 태닝 **Dorothea Tanning**과 결혼했고, 애리조나에 정착해 살았으며, 1953년에 함께 파리로 돌아갔다. 이듬해에 베니스 비엔날레에서 대상을 수상했다. 그는 파리에서 사망했다. 그의 나이 85세였다.

✳

흩뿌려진 물감과
우언이 만날 때

잭슨 폴록, 〈마법의 숲〉

캔버스에 유화, 221.3×114.6㎝, 1947년, 베네치아 페기 구겐하임 미술관

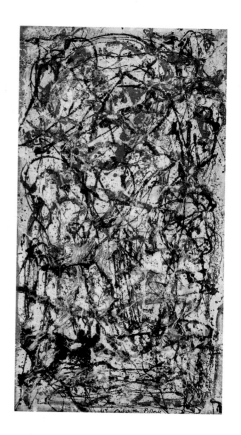

잭슨 폴록은 물감을 붓이나 막대기 등에 적신 뒤, 바닥에 깐 종이 위에 뿌렸다. 더러는 물감통에 든 물감을 그냥 뿌리기도 했다. 물감들은 흘러내리거나 결합되면서 예측하지 못한 모양을 만들어냈다.

〈마법의 숲〉은 이렇게 우연히 만들어진 모습에 붙인 이름이다. 그렇게 보여서 지은 이름일 수도 있고, 전혀 맥락 없이 붙인 것일 수도 있다. 이런 그림은 구체적으로 결과물을 구상해서 그린 것이 아니기에 다시 그릴 수가 없다.

이런 뿌리기 기법을 '드리핑Dripping'이라고 한다. 알아볼 수 있는 어떤 대상을 그려 넣지 않았다는 점에서 '추상'이고, 그 안에서 화가의 격정적이고 혼란스러운 감정을 느낄 수 있기에 '표현주의'적 요소가 있다. 그렇기에 잭슨 폴록의 그림은 '추상표현주의'라고 불린다.

한편, 해럴드 로젠버그Harold Rosenberg라는 평론가는 그가 이젤이 아닌, 바닥에 깔린 종이 위에 올라가 마구 물감을 뿌려대는 행위Action에 주목, 그의 작업에 '액션 페인팅 회화'라는 이름을 붙였다.

그림에 이야기는 없다, 평면과 물감만 있을 뿐

잭슨 폴록의 그림은 양차 세계대전 이후, '미국 미술'의 위대함을 알리는 수단이 되었다. 냉전 시대에 접어들면서, 소련을 위시한 공산

✳

국가는 기존 전통을 부정하는 진보적 미술을 적대시했다. 그들의 미술은 점차 국가의 정책을 선전하고 민심을 선동하기 좋은, 구체적 주제가 있는 방향으로 회귀했다.

한편 미국의 애국 성향 평론가인 클레멘트 그린버그Clement Greenberg는 '오로지 예술을 위한 예술'을 주장했고, 그런 미술이 발전할 수 있도록 하는 자유주의 체제의 우월함을 노골적으로 찬양하기 시작했다.

그린버그에 의하면 회화는 전적으로 '2차원의 평면 위에 발라진 물감'일 뿐이었다. 이 평평한 캔버스에 3차원으로 존재하는 대상을 실제처럼 묘사하기 위해 원근법, 양감 표현 등을 통해 환영을 만들어내는 과거의 미술가들을 그는 '환영주의자'들이라고 여겼다. 그린버그에게 그들은 회화의 순수성을 망치는 자들이었다. 3차원을 묘사하는 것은 조각이 할 일이라 생각했기 때문이다. 그동안 그림은 건축도 아니면서 공간을 묘사하려 했고, 조각도 아니면서 3차원을 만들어온 것이다.

오랫동안 사람들은 그렇게 그려진 그림 앞에서 물감과 캔버스라는 회화의 본질은 망각한 채, 눈에 들어오는 대상만을 이야기해왔다. 의자를 그린 그림을 놓고 '의자'에 대해서 이야기하고, 심지어 의자의 주인, 의자의 상표, 의자의 상징 등으로 이야기를 확대해 나가면서도 평면 위에 펼쳐진 물감들이 대체 어떤 형식으로 조합되어 그다지도 아름다운지를 망각해왔다는 것이다. 그린버그의 이런 이론에 잭슨 폴록의 그림은 너무나도 잘 맞아떨어졌다.

잭슨 폴록, 〈수렴〉
패널에 유화, 237.4×393.7㎝, 1952년, 뉴욕 올브라이트 녹스 미술관

잭슨 폴록의 그림에는 특별한 이야기가 없다. 그저 '평면과 물감'이라는 '그림 그 자체'만 있을 뿐이다. 게다가 구체적인 결과물을 구상한 뒤 그린 것이 아니라, 거의 무의식의 상태에서 무아지경으로 만든 우연의 결과물이라는 점에서 그 신선함은 유럽의 진보적인 화가들의 작업 못지않았다.

물감을 뿌리는 것만으로도 아름다운 그림이 된다

미국 와이오밍에서 태어난 잭슨 폴록은 로스앤젤레스에서 미술고등학교를 다녔고, 당시 유럽 미술을 아낌없이 수용하던 뉴욕으로 건너가 학업을 이어갔다. 대공황 시절에는 국가가 주관하는 미술 사업에 고용되어 미서부의 풍경 등을 그리기도 했으며 멕시코 출신의 화가들과 함께 대형 벽화 작업에도 참여했다.

　잭슨 폴록은 물감을 칠하는 것이 아니라 뿌리는 식으로도 그림을 그릴 수 있다는 것, 또한 모래 등 그 어떤 재료도 물감을 대신할 수 있다는 사실을 멕시코 화가들의 작업 방식에서 배울 수 있었다.

　알코올중독과 우울증이 심했던 그는 정신병원에서 넉 달간 입원하면서 일종의 치료 요법으로 무의식적인 상태의 그림을 시도하기 시작했다. '자동 기술법'이라고 하는 초현실주의 화가들의 작업 방식은 이런 경험에서 자연스레 터득되었다.

✳

그의 그림은 곧 페기 구겐하임의 눈에 띄어 1년간 매달 150달러라는, 당시로서는 적지 않은 돈을 창작 활동비로 지원받게 되었다. 1943년, 드디어 그는 페기가 뉴욕에 차린 갤러리, 금세기 미술관에서 첫 전시회를 개최한다.

그가 드리핑 기법으로 그린 그림들은 당연히 처음에는 큰 반응을 불러 일으키지 못했지만, 한스 나무스Hans Namuth라는 기자가 촬영한 그의 모습이 화제가 되면서부터 미국 대중들에게도 알려지기 시작했다. 캔버스를 향해 물감을 던지는 야성미 넘치는 고독한 천재의 광기 어린 모습에 미국 대중들은 매료되었다.

알코올중독이 심했던 그는 심각한 주사로 동료들을 아연실색하게 했다. 결국 그는 술이 취한 채로 여성들을 데리고 운전하다 자살에 가까운 교통사고로 생을 마감했다.

미국 미술계가 보여준 뜻밖의 환호는 그를 부유하고 넉넉하게 만들었지만, 그만큼 작품에 자신의 영혼을 갈아넣어야 했다. 이 무게감이 결국 잭슨 폴록으로 하여금 액셀러레이터를 밟게 만들었고 핸들을 틀게 만들었다. 그는 자신의 자유를 그런 식으로밖에 구하지 못했던 작은 한 남자였을 뿐이다.

참고 문헌

○ 클라우디오 감바 외, 《미켈란젤로》, 예경, 2008

○ 고종희, 《르네상스의 초상화 또는 인간의 빛과 그늘》, 한길아트, 2004

○ 고종희, 《일러스트레이션》, 생각의 나무, 2005

○ E.H. 곰브리치, 《서양미술사》, 예경, 2003

○ 게릴라걸스, 《게릴라걸스의 서양미술사》, 마음산책, 2010

○ 안야 그리브, 《바티칸》, 시그마북스, 2014

○ 금경숙, 《플랑드르 화가들》, 뮤진트리, 2017

○ 김광우, 《레오나르도 다빈치와 미켈란젤로 르네상스의 천재들》, 미술문화,
 2016

○ 김광우, 《폴록과 친구들》, 미술문화, 1997

○ 김영나, 《서양 현대미술의 기원: 1880-1914》, 시공사, 1999

○ 김영숙, 《손 안의 미술관 시리즈 1-6》, 휴머니스트, 2013-2016

○ 김영숙, 《피렌체 예술산책》, 아트북스, 2012

○ 김영숙, 《네덜란드 벨기에 미술관 산책》, 마로니에북스, 2013

○ 김영숙, 《성화, 그림이 된 성서》, 휴머니스트, 2015

○ 김진희, 《서양미술사의 그림 vs 그림》, 월컴퍼니, 2016

○ 나카노 교코, 《무서운 그림 3》, 세미콜론, 2010

✳

- 요하임 나겔, 《어떻게 이해할까? 초현실주의》, 미술문화, 2008
- 노성두, 《노성두의 미술이야기 1》, 한길아트, 2001
- 티투스 리비우스, 《리비우스 로마사 1-4》, 현대지성, 2020
- 린다 노클린, 《페미니즘 미술사》, 예경, 1997
- 메리 V. 디어본, 《페기 구겐하임》, 을유문화사, 2022
- 캐럴라인 랜츠너, 《잭슨 폴록》, 알에이치코리아, 2014
- 김영숙, 마경, 《영화가 묻고 베네치아로 답하다》, 일파소, 2018
- 프란체스카 마리니, 《카라바조》, 예경, 2008
- 테오도어 몸젠, 《몸젠의 로마사 1-6》, 푸른역사, 2013-2022
- 프랜시스 보르젤로, 《자화상 그리는 여자들》, 아트북스, 2017
- 조르조 바사리, 《르네상스 미술가 평전 1-6》, 한길사, 2018-2019
- 마틸데 바티스티니, 《상징과 비밀, 그림으로 읽기》, 예경, 2007
- 문국진, 《미술과 범죄》, 예담, 2006
- 하인리히 뵐플린, 《르네상스의 미술》, 휴머니스트, 2002
- 노르베르트 볼프, 《디에고 벨라스케스》, 마로니에북스, 2007
- 피오나 브래들리, 《초현실주의》, 열화당, 2003
- 캐롤 스트릭랜드, 《클릭, 서양미술사》, 예경, 2010
- 나이즐 스피비 외, 《그리스 미술》, 한길아트, 2001
- 성제환, 《피렌체의 빛나는 순간》, 문학동네, 2013
- 다니엘 아라스, 《서양미술사의 재발견》, 마로니에북스, 2008
- 루차 아퀴노, 마리오 포밀리오, 《레오나르도 다빈치》, 예경, 2008
- 양정무, 《상인과 미술》, 사회평론, 2011
- 양정무, 《난처한 미술 이야기 1-6》, 사회평론, 2016-2020
- 데이비드 어윈, 《신고전주의》, 한길아트, 2004
- 이덕형, 《이콘과 아방가르드》, 생각의나무, 2008
- 이진숙, 《시대를 훔친 미술》, 민음사, 2015
- 이유리, 《기울어진 미술관》, 한겨레출판, 2022

- 이은기, 김미정, 《서양미술사》, 미진사, 2006
- 이은기, 《르네상스 미술과 후원자》, 시공사, 2002
- 이은기, 《욕망하는 중세》, 사회평론, 2013
- 이은기, 《권력이 묻고 이미지가 답하다》, 아트북스, 2016
- 이현애, 《독일 미술관을 걷다》, 마로니에북스, 2012
- 임영방, 《중세미술과 도상》, 서울대학교출판문화원, 2006
- 임영방, 《이탈리아 르네상스의 인문주의와 미술》, 문학과지성사, 2003
- 임영방, 《바로크: 17세기 미술을 중심으로》, 한길아트, 2011
- 전원경, 《예술, 역사를 만들다》, 시공아트, 2016
- 로사 조르지, 《성인 이야기 명화를 만나다》, 예경, 2006
- 조이한, 《당신이 아름답지 않다는 거짓말》, 한겨레출판, 2019
- 스테판 존스, 《18세기의 미술》, 예경, 1996
- 진중권, 《진중권의 서양미술사 1-3》, 휴머니스트, 2008-2013
- 최정은, 《보이지 않는 것과 말할 수 없는 것》, 한길아트, 2000
- 스테파노 추피, 《신약성서, 그림으로 읽기》, 예경, 2009
- 스테파노 추피, 《천년의 그림여행》, 예경, 2009
- 로라 커밍, 《화가의 얼굴, 자화상》, 아트북스, 2012
- 크리스티 책임 편집, 《세상을 놀라게 한 경매 작품 250》, 마로니에북스, 2018
- 츠베탕 토드로프, 《일상예찬: 17세기 네덜란드 회화 다시보기》, 뿌리와이파리, 2003
- 에르빈 파노프스키, 《인문주의 예술가 뒤러 1-2》, 한길아트, 2006
- 조지 퍼거슨, 《르네상스 미술로 읽는 상징과 표징》, 일파소, 2019
- 슈테파니 펭크, 《아틀라스 서양미술사》, 현암사, 2013
- 로지카 파커, 《여성 미술 이데올로기》, 시각과언어, 1995
- 크랙 하비슨, 《북유럽 르네상스의 미술》, 예경, 2001
- 크리스티나 하베를리크, 이라 디아나 마초니, 《여성예술가》, 해냄, 2003
- 키아라 바스타 외, 《보티첼리》, 예경, 2007

✳

○ 메리 홀링스워스, 《세계 미술사의 재발견》, 마로니에북스, 2009

○ 홍진경, 《인간의 얼굴 그림으로 읽기》, 예담, 2002

○ Koester, Thomas & Roeper, Lars, 《50 artists you should know》, prestel, 2016

○ Pomarède, Vincent, 《The Louvre: All the Paintings Hardcover-Illustrated》, Black Dog&Leventhal, 2011

○ Grebe, Anja 《Vatican: All the Paintings: The Complete Collection of Old Masters, Plus More than 300 Sculptures, Maps, Tapestries, and other Artifacts Hardcover》, Black Dog&Leventhal, 2013

○ Toman, Rolfed, 《BAROQUE ARCHITECTURE, SCULPTURE, PAINTING》, Konemann, 2004

○ Bazzotti, Ugo ed., 《Palazzo Te Mantua》, skira, 2007

○ Scudieri, Magnolia, 《The frescoes by Angelico at San Marco》, Giunti, 2011

○ Duchet-Suchaux, Gaston&Pastoreau, Michel, 《The Bible and The Saints》, Flammarion, 1994

○ De Voragine, Jacobus, 《The Golden Legend: Readings on the Saints》, Princeton University Press, 2012

ⓒ Max Ernst / ADAGP, Paris – SACK, Seoul, 2023
이 서적 내에 사용된 일부 작품은 SACK를 통해 ADAGP와 저작권 계약을 맺은 것입니다.
저작권법에 의하여 한국 내에서 보호를 받는 저작물이므로 무단 전재 및 복제를 금합니다.
저작권자를 찾으려고 했으나 미처 저작권 허가를 받지 못한 일부 작품에 대해서는 추후 저작권이
확인되는 대로 절차에 따라 계약을 맺고 그에 따른 저작권료를 지불하겠습니다.

처음 만나는
7일의 미술 수업

초판 1쇄 인쇄 2023년 9월 25일
초판 1쇄 발행 2023년 10월 2일

지은이 김영숙
펴낸이 이경희

펴낸곳 빅피시
출판등록 2021년 4월 6일 제2021-000115호
주소 서울시 마포구 월드컵북로 402, KGIT 16층 1601-1호

ⓒ 김영숙, 2023
ISBN 979-11-93128-45-9 03600

- 인쇄·제작 및 유통상의 파본 도서는 구입하신 서점에서 바꿔드립니다.
- 이 책의 전부 또는 일부 내용을 재사용하려면 반드시 사전에
 저작권자와 빅피시의 서면 동의를 받아야 합니다.
- 빅피시는 여러분의 소중한 원고를 기다립니다. bigfish@thebigfish.kr